流變與幻形}當代台灣藝術·穿越九○年代

（ 流變 與
當代台灣藝術·穿越九〇年代 幻形 ）

主編-林小雲 王品驊◆**美術構成**- Be-e group 一吉松薛爾

出版-財團法人世安文教基金會◆**地址**-台北市復興北路40號3樓
電話-02-27406408◆**傳真** 02-27406430◆**E-mail:** san@sancf.org.tw

策劃-帝門藝術教育基金會

發行-木馬文化事業有限公司◆**地址**-台北縣新店市民權路105號10樓
電話-02-22181417◆**傳真**-02-22188057

總經銷-飛鴻國際行銷股份有限公司◆**地址**-231台北縣新店市中正路501-9號2樓
電話-82186688◆**傳真**-82186458 82186459◆**E-mail**- fh167274@ms42.hinet.net

印刷-成陽印刷股份有限公司

初版-2001年11月◆**定價**-450元◆**ISBN** 957-30510-1-X(平裝)

本書由財團法人世安文教基金會授權木馬文化事業出版
謹感謝所有圖片提供者，共同豐富本書內容。

出版者序
迎向未來的藝術

在九○年代的台灣，藝術的整體活動曾經出現過一個微妙而惑人的曲線。它也許自八○年代末期甚或更早，便已潛伏蠢動著，到九○年代初，陡然突出了一個激顫的峰頭，陡急而漂亮的曲線順著時間的推移漸漸形成一個輕降波，經過九○年代後半而至世紀末；遠望，它就像是一次盛放的迷人花火。曲線是惑人的，花火是璀璨的；然則，它們都不是憑空出現。

曲線和花火，這是多麼令人好奇的線索！它們背後所隱藏的秘密、印跡，究竟是些什麼？

於是我們渴望能夠「穿越九○年代」，不僅悠游於九○年代之中，同時穿透貫聯九○年代的縱橫脈絡，稍稍探掘這曲線、花火的炫奇外表下，是否存在過一個內在能源滾熾的火山口？或者當它們迂迴或逕直蒐羅世界森林之眾羽的同時，自我的知覺狀態究竟是什麼？「台灣當代藝術‧穿越九○年代」期望帶給讀者的，正是這樣一個得以自由穿梭的「出」、「入」口。

台灣社會過去近十年來所展現，對文化、藝術層面及審美價值的重視，確曾形成一股令人興奮的力量。然而自新世紀展開以來，與上個世紀末舉世奔騰的祈福祝願幾乎完全背反的，在台灣本地天災人禍和政權轉移過程情

緒衝突對立的同時，又遭逢世界性經濟不景氣的波及，以及與中國甚至世界經濟、政治關係的轉型、位移，凡此種種，使得原來好不容易建立的蓬勃景象粉碎一地，「文化藝術」的邊緣性以及脆弱體質似乎再次畢顯無疑。

但我們深知藝術從未退位，文化與審美的價值及其需求亦未嘗稍歇，只不過，意識型態與情緒的聲嘶力竭在喜好腥羶的媒體操弄下，一時盡現浮動的畫面。

　基於這樣的認知，素以關懷教育及文化藝術活動為宗旨的「財團法人世安文教基金會」，循文化藝術最根柢的「創造」及「審美」兩大基點，在噪音喧嘩的當下，提出培植及深沃藝術和人文土地的主張，呼籲讓藝術與審美遠離輕浮無謂的裝飾角色，而成為個體生命及社會生活的內在力量。本書的出版，正是在此前提下，對轉型中台灣社會的一個祝福及獻禮。

世安文教基金會 謹識

推薦序
走出憂鬱

讀完這本書裡每篇用心撰寫的文章，在讓眼睛休息的時刻，心中突然浮現出 Albrecht Dürer 的那幅《憂鬱女神》的圖象。

《憂鬱女神》在畫裡右手持圓規，左手扥腮，壁上和地上則是錯落的各種工具和儀器，她席地而坐，表情無奈，連身旁的小天使也一臉無精打采的疲憊虛脫模樣，而在遙遠的外面，卻陽光燦爛，海水正平。

這幅圖象曾被理論家 Erwin Panofsky 如此解釋：「她長著翅膀，但卻瑟縮在地上。她頭上帶著花環，但卻被陰影所籠罩。她配備了各種藝術與科學的器具，但卻沉浸於怠惰中。予人的印象是，她似乎理解到她和思想天地間存在著不可跨越的障礙，因而逐掉進了挫折與失望中。」

這實在是對「憂鬱」所作的極佳定義。它是一種被囚感，一種陷溺在泥淖裡的無力和膠著，因而儘管海水正藍，天光爛漫，卻也只得在那裡兀自枯坐，而可以想像的是，儘管憂鬱女神坐在那裡，她一定在生著自己和週遭一切的氣。《憂鬱女神》像是個隱喻，如果將其意義更加具體化，或許我們可以說它乃是一種對充滿無力感的現在所產生的焦慮，當焦慮是如此的深，它就變成了憂鬱。

今天的台灣當代藝術，儘管眾聲喧嘩，諸神交戰，但在看似亮麗光鮮的現象面底下，的確有著太多讓人憂鬱的因素。過去十餘年來台灣社會本身的變易，舊典範與舊規格已告失去，在很短的時間裡，我們就已經歷到「只要我喜歡，有什麼不可以」（Anything goes）的暢快淋漓。這是個「上帝」不存在，人們必須重新自我量度的時刻，而很自然的，圍繞著時代因素突顯出來的軸心，各式各樣的新舊「兩橛主義」也告出現，它包括了「傳統──現代」，「現代──前衛」，「本土──國際」，「中央──邊陲」，「雄性──陰性」……等。古老的爭論再起，新的「打破偶像」

（Iconoclasm）則風雲勁急，而更新的挾帶著「全球化」而來的觀念與呈現方式卻已開始叩門而入。突然之間，我們發現到台灣的「當下」，業已渾然失去了時間與空間的定位向度，這是一種藝術認知上的「失位」（Dislocation）；而在價值層次，以往那種我們習以為常的線性思維，及它帶來的方向感，也開始因為被各種軸線切割，而渾沌一片，而成了新的「失序」（Disorder）。這種「失位」與「失序」，讓一切都變得空濛，予人遼闊多樣的感覺，但從另一個角度而言，如此缺乏確定性的空曠，卻也令人茫無所措。藝術在這樣的時刻仍然熱鬧地不斷演出，而人們並不確知這樣濛濛之中的未來會是什麼模樣。這猶如在一個話語過多的環境裡，五音雜錯，人們已暫時性的「失聰」，但卻因為角色之所在，不得不加入話語的行列，並耽於其中。有時還必須顯露出各種瞻狂，俾讓自己的話語能被聽聞。

在這個焦慮、瞻狂及憂鬱的時刻，或許真的必須有人以冷靜、宏觀、而又準確的態度，來重新檢視這發生的一切，不是要企求作出什麼偉大的再定位，但卻是讓人們知道我們藝術發展當下所在的位置，它的條件，以及它的迷執。本書的執筆者，都是台灣當今重要的藝術評論家和創作者。他們或者試著釐清渾沌多義的「現代性」及其迷執；或者要把藝術裡有關前衛、本土等的認知與限制等條件加以清理；或者試圖定位「中央—邊陲」的真相與虛像；甚至想要從典範轉移的觀念，來回溯我們在「打倒偶像」上的軌跡……。他們都試圖理出一些頭緒，它們不像憂鬱女神那樣任由各種藝術和科學的工具閒置，任由烏雲罩頂，卻兀自坐在那裡托腮生氣。他們已開始站了起來，收拾工具，準備重新反省這一切。想著當下，想著憂鬱女神，我們有待努力的仍然很多。而本書的出版率先作出了這樣的工作，尤應感謝。

渾噩時要釐清，雜沓時要沉澱，為的是——不再憂鬱。

<div align="right">南方朔</div>

九○年代視覺風景

成書之際，按照慣例好像總該說點什麼，比如初始的計劃、發軔的觀點、構思的插曲、有趣的點滴，或者——既然是「穿越」九○年代，總該有點，譬如說——關於藝術史的收穫等等，不這樣做的話，好像書未曾完成似的——儘管這本書的功勞其實全在於勤懇思考、反芻及寫作的作者們以及背後熱情支持出書的社會理想家們。不過，正因為書中的每一位作者——包括作序的南方朔先生——都是這麼用心的帶引想像中的讀者們走進當代台灣藝術的發展脈絡，因此，它早已兀自形成一條任君採擷的閱覽大道，有心一探的讀者只消走上去便是，編者在這裡倒是不需再增添什麼枝節，不如說點趣味的事。

一九九八年秋天出現在太麻里火車站前的一大片季節性地景，曾經給出一個強烈的提示：一大片金黃色的金針佔滿寬廣的站前大道，深藍色的收納籃框，則錯落美妙的置放其中或一旁；周圍的環境天地是盛大的，誇張鋪陳的「金針陣」是盛大的，它們就像佔據總統府前廣場那樣佔據那條全太麻里最稀頭的大道，像是運用某種簡潔明白的語言宣稱——我們的生活是如此盛大！那是一個視覺效果豐盛的「人民生活裝置」、「物資大地裝置」。

這令人聯想起九○年代大行其道的「裝置藝術」。漸漸掙脫平面的「複合媒材」階段後，「裝置」這一創作手法將藝術作品從單單居於一方的寧靜存在——不論是居於單一平面尺幅、個別的立體雕塑（這也意味媒材使用

的拘限），或特定展示空間——的表現情境釋放出來，轉變為可以使用任何能夠駕馭的材料，且幾乎能夠蔓延在任何可以洽談爭取的空間。這樣的發展主要起自八○年代中期，而僅僅十年，便成為無可抵擋的趨勢，並攫獲大多數藝術家和藝術參與者的歡心，且樂而不疲、疲而不憊像覆濤拍案一波波蜂湧而起，希冀吸引更熱鬧的參與。這當中，除了社會開放所帶來的自由感，除了歷來已在藝術媒體一再討論的激烈或激情論述外，應該還有許多值得述說的故事在其中。九○年代的視覺風景是紛雜混音的，正因如此，才興起「穿越」的念頭，穿過去之後，有些現象就比較能夠瞭解，或者至少能找到更多瞭解的鑰匙及線索；不論達成的效果如何，這是一個開放性實驗的起頭。

最後仍應稍加說明的是，為便於讀者進入閱讀，全書是按文章談及內容的時間順序和討論範圍進行結構；BOX的設計則是為了深一步探究類近的事件或內容，它們有些來自作者原文提供，有些則由編者撰寫；書後隨附作者介紹，透過個別作者豐富的經歷，讀者可以直接了解這一專門領域裡的獨特方式和內容；至於刻意按年代示意本書所用圖片，則希望藉由分布不同歷史時段的視覺圖像，直接傳達近數十年來台灣藝術家們視覺思維的大範圍變化，「讓作品自己說話」，自有著言說所無法替代的力量。

台灣當代美術中的「現代性」意義

日治及戰後初期

梅丁衍

前言

什麼是「台灣當代美術的『現代性』意義？」在面臨這樣的提問，首先反映的應是：什麼又是「台灣當代美術」？台灣當代美術的時序與內容又該如何界說？以及接踵而來的難題：台灣當代美術必然是「現代性」的嗎？或：是否先得具備「現代性」，「當代」才能成立？我想這些問題是不會有一定的答案。

「現代性」是一個舶來名詞，它是西方思維系統下所衍生的一種時代哲學概念。到目前為止，「現代性」、「現代意識」、「現代化」或「後現代」等相似詞組，論者們並沒有一定的共識。由於本文並不在於探討或追溯現代性的本質與源由，所以本文所使用的「現代性」概念是持一種開放與辯證的立場。

眾所皆知，「現代性」一詞引入台灣大約是在八○年代末，而眞正引起文化界廣泛討論則是在九○年代初，這是由西方思想界所提示的一個時代性課題。它既然無法抽離時代背景而獨自存在，所以本文將以「史」的概念來討論它。然而，「台灣當代美術」的生發顯然要早於八○年代；就美術史的要件而言，也是先有「藝術」，才可能有追討藝術「現代性」的行動。基此，本文將以台灣美術史觀為架構，作為當代藝術現代性探源的材料。基於演繹邏輯，只要台灣當代美術「現代性」意識能溯及多久遠，台灣當代美術的啓蒙序幕就該升起有多早（事實上日治時期已經使用過「現代美術」的字眼）。

殖民體制下的「美術啓蒙」

首先我們來看日治時期的美術思潮。不少人認為台灣自從接受日本統治後，就邁入了現代化紀元*。這種把殖民政策視為準現代化的當然藉口，

「現代化」的代價*

時人高伊哥在《生根》半月刊第八期（1983）指出，第四任總督的民政局長後藤新平是「台灣現代性奠基者」。高氏描述了後藤如何推廣他的生物學原則殖民統治政策，一方面屠殺鎮壓百姓的反抗，另一方面則建立有效的公共行政、衛生設施、交通建設來提高台灣島民的生活水準，舉凡土地調查、籍貫調查、警察制度等統治政策都是實施「現代化」的例證。不過，高氏也指出這是島民「被迫學習現代化」，其代價是被剝削和被壓迫的血淚歷程。

無非是響應殖民統治者而喪失主體性價值觀倒錯無知的再現。如果殖民政策對台灣人來說是一種「強迫性的現代化」，那麼去「拒絕強迫性」豈不等於是「反現代」了？相似的論點，也有人提出在日人統治台灣以前就有清臣沈葆楨、劉銘傳等，在台推行洋務運動，因此台灣在日治之前就已步入資本主義現代化的萌芽期。論者莫不視「資本主義化」為「現代性」的通關謎語，殊不知清帝在台灣推動洋務的目的，仍是為了保護其東南地區的經濟，以免受制於西方列強的掠奪。對台灣島民而言，其經濟自主權始終是挾存於清廷與地主霸權之間。那樣的社會條件，「現代化」之說又如何成立？由此可知，被殖民統治者要怎樣在被強迫剝削、被奴役的邊陲角色中被賦予「現代性」的主體身分，這將是所有史學家共同面臨的難題。

一八九五年台灣正式接受日本統治後，台灣島民就遭到一連串的武力鎮壓。然而隨著日本國內政治情勢的轉變，對台殖民政策也跟著調整。一般而言，論者將日治時期分為三階段：即一、「武官總督時代」（武治，1895～1918）。二、「文官總督時代」（文治，1919～1936）。三、「後武官總督期」（後武治，1937～1945）。這三期分法雖不適用於美術活動史，但是三期的精神卻與當時的整體社會文化運動有著微妙的關連。

從美術教育面來看，一九〇二年「國語學校」設立師範乙等科之後，島民教育即邁入「圖畫教育」的初創期[1]。經過幾年後，美術課程在統治者嚴密的計劃下，開啓了台灣美術教育的新頁，從而加速「美術運動」的時代來臨[2]。姑且不論美術課程的用意為何*，在題材方面卻已明定了：水牛、豬、雞、廟宇、家屋、榕樹等「鄉土」題材。這些題材從此成為年輕子弟所熟悉的寫生對象，並一直沿用到二次戰後的國民政府統治期，尤其在七〇年代大放光彩*。就這一層意義而言，它多少透露了台灣美術在特殊歷史情境下所獨具的「現代性」意涵。頗堪玩味。

除了美術教育課程之外，值得特別討論的就是日本水彩畫家石川欽一郎來台的影響。石川第一次來台（1908～1916）是受當時總督的邀請。論者謂

「美術課」的意圖*

一九一九年台灣總督府師範學校規章第十二條是：在圖畫方面，除了對物體要作精密觀察，培養正確及自由之繪圖能力之外，尚須了解公學校的畫圖教授方法及研究趨向，培養審美觀念。以上為圖畫要旨。其中，「寫生畫」為主要，而「臨畫」及「考察畫」為基礎，另外學習「幾何畫」，並學習教授方法。日本對台殖民教育政策首重「同化主義」，就是先將台灣的落後情況提升至與日本同樣的現代化，因而所有的教育終極目標都是為了提倡「有用的學術」，在美術課程方面更是以「用器畫」為基礎。這種以工具論為教育導向的政策，無非是希望將台灣提昇為一個可供經濟剝削以滿足日本帝國殖民主義化的願景。

七〇年代「鄉土美術」*

七〇年代台灣興起的「鄉土美術」，是以照相機來取代肉眼的觀察。農舍題材一時蔚為風氣，並囊括各項美展大獎。「鄉土美術」受到歐美當年「照相寫實主義」的啓示，但以精密寫實技法表現破落農村景緻，卻與「照相寫實主義」所描繪冷漠的都市題材相背馳，可以算是美術本土化運動下的畸形兒。

這是日人統治台灣十三年後，首度開創「水彩畫時代」來臨[3]。石川來台不久隨即主持「紫瀾會」（1908），旋又成立「台灣洋畫研究會」（1912）。他還在報章不斷地發表美術論述，可以說不到五年，他已完全掌控台灣西洋畫的命脈。從另一個角度來看，石川是屬於日本明治維新後接受新學制洋式教育的第一代畫家，當時日本洋派畫與傳統繪畫形成嚴重對峙，幾經波折，雙方終於化解敵意，各行其是。以石川的親身經歷及在台身教，可以預測台灣美術的「西洋畫種」即將成為主流。換句話說，台灣西洋畫是未經過徬徨與爭扎就接受「現代化」了。石川欽一郎於一九一六年返日，並於一九二四年再度來台。第二次來台後，他與友人向總督府建議設置「台展」，此後八年內他培育了所謂第一代台灣「專業畫家」。

我們再來看當時中國的美術界。依日本學者鶴田武良的看法，一九一二年至一九一九年是中國美術現代化的第一期。一九一二年是中華民國建肇之始，一九一九則是「五四」運動的發難，此時的美術運動是延續清末「汲古潤今」的路線，並由「海上畫派」主導著美術現代化的任務[4]。不過，中國留日習畫者早在一八九八年就有高劍父入東京美術學校，而後有李叔同（1911）畢業返國、另外還有陳抱一（1913）、林風眠赴法（1918）、劉海粟赴日（1918）、以及徐悲鴻的赴法（1919）。這些赴日或赴洋的時間相當於台灣的「武治」時期（台灣最早赴日習畫的有黃土水（1915）與劉錦堂（1915））。台、中兩地向外習畫的地點雖然相同，但是兩者的動機卻完全不同；台籍子弟是在日本殖民政策教育下，點燃了對現代美術的憧憬；為了不負眾望，台灣子弟視入選「帝展」為民族最高的榮耀*。但是中國留日子弟則是將日本視為「西化」的楷模，學習新的美術技法是為了返國振興民族文化。就整體時空來看，中國正處在清末民初軍閥割據、內憂外患之際。而台灣則處在殖民地「順民思反」的尷尬期。兩地對於西方正在興起的現代美術思潮都無心深入*。

一九一九年台灣的「武治」期結束，改由文官總督統治。由「武治」轉為「文治」自有其內外因素；外在因素首先就是日本國內新政府改組，該內

「帝展」的「榮耀」*

曾經大力協助台灣青年求學並積極鼓吹文化運動的楊肇嘉即說過，一個畫家能夠把他的作品掛在全日本最高等的藝術展覽的一面牆上，就是「台灣人的精神」表現，它的力量比起在任何一個街頭上的演講都來得更有效。另外，黃土水也曾表示「得復入選帝展，為島人之藝術家出氣出氣」。

美術「救中國」*

民國初年赴海外習藝的中國畫家主要是以「藝術救國」為己任，對於傳統書畫則是抱持「美術革命」的野心，以開創中國藝術的新紀元。他們多以引進西方油畫新技法或提倡人體寫生、石膏像畫等，以辦學來推動新美術教育。普遍上，他們對於西方最前衛的美術思潮未必認同。

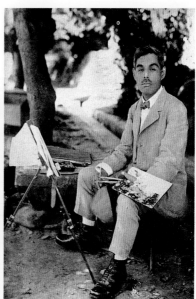

石川欽一郎戶外寫生時留影。

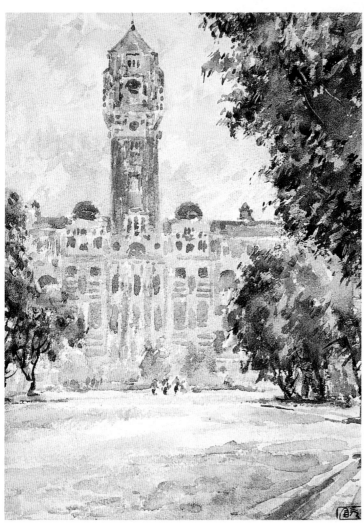

石川欽一郎
台北總督府
約1916 水彩
25 × 34cm

閣是一政黨內閣，它是日本帝國憲政史上的創舉[5]。其次就是美國總統威爾遜發表的國際政治「十四點宣言」（1918）。他提出的「民族自決」概念更是激發了殖民地區追求獨立自主的希望。此外俄國舊王朝被推翻，改由蘇維埃政權取代，它象徵著全新無產階級革命勝利的曙光來臨，這對於處在殖民地被壓迫的台灣島民來說，無非具有相當的激勵作用。至於內在因素，則是台灣內部的武力抗日運動在長期軍警的壓迫下，逐漸轉換為一種溫和手段，殖民者不得不重估其政策。

1927年赤島社畫會成立，倪蔣懷獨資設立台灣美術研究社，聘石川欽一郎為專任指導。此為畫家們畫素描的情形。

一九一九年到一九三六年的「文治」期，可算是日本殖民台灣的「精華」期。就文化推廣方面而言，算得上台灣文化「現代化」的「典範期」。有關此期的美術相關史料並未完全出土(包括日籍畫家在台活動及影響)。不過在「文治」期所成立的「台展」（1927），以及由台籍畫家所創立的「台陽美協」（1934）卻是日治時期台灣美術運動可供「現代性」檢驗的唯一題材。

「文治」時期的美術既然與殖民政策脫離不了關係，而「文治」的殖民政策又受到台灣社會抗爭意識的牽制，所以我們對於當時的社會思潮必須有所認識，以便掌握台灣美術真正的面貌。

台灣人民在長期的屈辱與壓迫下，逐漸領會了以溫和的手段來爭取政治參與權，以改善自身的處境。一九一四年在林獻堂等人的奔走下，日本中央政府終於同意台灣人在日本設立「台灣同化會」。其目標雖是「希望經由台灣人同化為日本人，以便提昇台灣人的政治地位」，然而，由於該會企圖逃避台灣總督府的壓迫、掌權，最後還是遭到了強制解散[6]。「台灣同化會」是一種無奈的折衷式政治抗爭手腕，這種乞憐式、與虎謀皮的阿Q抗爭意識雖然註定失敗，但是其積極主動的態度卻是附合現代性主體意識

的。「同化會」結束後又有「新民會」的成立（1920），並發起「台灣議會設置運動」，其目標不僅是爭取與日人有平等的待遇，他們更希望擁有參政權的永久保障。看來台灣人民並未因「同化會」的受挫而氣餒，反而異想天開的提出享有政治「特權」的奢望。當然這除了反映統治者政策的鬆動外，也暗示著台灣人民在「文治」期民主素養的養成軌跡。

「台灣議會設置運動」終歸失敗。但是一九二一年，又創立了「台灣文化協會(文協)」，該會被史家認為是台灣知識菁英在接受近代思潮後所產生的第一次自覺運動。「文協」的宗旨雖然是「以助長台灣文化之發達為目的」，但其終極目標還是謀求台灣人的社會解放，因而被統治者視為一台灣人民族運動的團體。

「文協」以新文化運動為標榜，但是該文化運動卻是受到中國「五四」新文化運動的啟發，所以其運動的「現代性」精神，參融了相當程度的「中國經驗」。不過，就「五四」運動中的精髓「破四舊」與「全盤西化」的訴求來看，它們卻無法在殖民地台灣知識菁英中引發太大的共鳴，因為台灣畢竟並沒有深沉的傳統包袱，他們在意的是早日脫離殖民統治或追求更多的政治自主與民族自尊。

「文協」雖然標榜著文化運動，但是其內部政治意識分歧卻暗中鼓動著新文化運動的分裂。「文協」與台灣新文學運動的產生有深刻的關連，但是「文協」對美術界的影響又如何？這依然是個謎。就目前拼湊的資料所知，曾經加入「文協」的畫家有陳澄波、陳植棋、王白淵、廖繼春、楊三郎、顏水龍等人*，但是他們個人對「文協」的觀感如何？則不得而知。

「文協」初期在文化自覺性的辯證過程中，曾提出了「特種文化論」，那就是將外來的文化(不論是西方、日本或中國)，擇其優良者以調和之。「台灣特種文化論」是適用在台灣的自然環境，如地勢、氣候、風土、風俗[7]。但是由於「台灣特種文化論」將文化意涵理解為一種生物學文化型態，以

幾個「文協」藝術家*

陳澄波自東京美術學校畢業後，隨即赴中國任上海新華藝專西畫系主任（1929年）。陳氏並於一九三一年參與上海現代美術團體「決瀾社」的發起與展出。戰後初期，陳氏曾當選第一屆嘉義市參議員，但不久於「二‧二八事件」中遭受國民政府槍決。陳植棋曾追隨蔣渭水的領導（王白淵語），在校期間，帶頭反抗日方不公平待遇，引發學潮。一九二七年倡導「赤島社」，一九三一年逝世。王白淵一九二三年由總督府推薦入東京美術學校師範科。一九二六年兼《台灣民報》特約撰稿。一九三二年發起「台灣人文化社團」，另組「台灣藝術研究會」。一九三五年任教於上海美專。一九三七年於上海從事反日工作，被日軍逮捕入獄（1937-1943年）。戰後籌組「台灣文化協進會」，一九四七年因倡議成立台灣民主黨及「二‧二八事件」被牽連入獄。一九五○年因台共案再度入獄兩年。一九六三年再度入獄十一月。一九六五年逝世。

至於將人文精神隱藏在「地方色彩」的面具下。當然，這與殖民教育政策的導向有絕對的關係，所以它不但輕易迴避了現代化的徬徨與焦慮感，也掃除了執政者對它的「離心」顧慮。

「文協」在推廣文化活動之際，無形中影響了工商階層與廣大的農民，結果卻因內部成員的政治意識不同而告分裂。最後「文協」由左派的連溫卿主控，右派退出後則成立了「台灣民眾黨」，成為台灣史上第一個合法的在野黨。「文協」分裂以後，要屬蔣渭水代表的「祖國派」與美術圈的關係較深，例如陳澄波、王白淵以及它的至交謝春木（共產黨員）、楊肇嘉（美術圈的大力贊助者）。至於舊「文協」的「社會主義派」則有蘇新（共產黨員）*楊逵（左翼作家）等人與美術圈較有往來。「文協」終究還是遭到統治者的消滅，但是「文協」對三〇年代興起的「鄉土文學」運動，卻有直接的催生作用，而美術界則因為「台展」的設立，反而削弱了與鄉土文學互動的良機，從此美術界轉向在官展的體制下摸索著美術「現代性」的可能。

「台展」的美術現代意識

一九二七年總督府教育會設置了官辦美展「台展」。由「文治」（1919）到「台展」的出現（1927），歷時八年，在這期間正是「文協」運動的高潮。一九二四台北師範學潮事件中，因為美術青年陳植棋參與「文協」抗爭運動而遭到校方退學處分。巧合的是，該年師範校長特別邀請石川欽一郎再度來校任課。石川來台不但資助了陳植棋的賠償費，而且還安排陳氏赴日深造。石川二度來台時，在台籍子弟心目中顯然已經神格化了。此時受到石川美育薰陶的還有陳澄波、藍蔭鼎、陳承潘、李石樵等。石川抵台兩年後，即與友人向總督府建議籌設一官展(台展)，這一方面是顧及台灣子弟赴日習畫返鄉人口有逐漸上升的趨勢*，另一方面也是想到在台日籍畫家需要一個較自主的作品發表園地（當時沒有美術館、畫廊、美術學院等專業美術機構）。

陳植棋
台灣總督府
1924 油彩、木板
36.4 × 27.5cm

石川欽一郎
台北龍口町
水彩
34 × 25cm

陳澄波
台南新樓
1932 油畫
45 × 52.5cm

被忽視的類型*

事實上即使在日本當地，雕刻界也是普遍的窮困，不但製作費高，又費時間，加上收藏者少，很少團體展中附有雕刻部份。再加上「帝展」雕刻部的內部鬥爭惡習，使得「台展」根本就沒有考慮過雕刻部的存在。這也是何以雕刻家黃土水在日本「帝展」獲得殊榮，可是在台展卻無展志的機會。至於「工藝」部，日本殖民教育是以實業技術為重，並無保護發揚傳統手工藝的想法。台灣手工藝被視為農學科、商業科中的技術課程，手工藝的美感與創作性培養始終被忽略。相對於日本對大和工藝的提倡與保護，顯然是受殖民政策的考量。

「台展」制度是模仿日本東京的「帝展」（1912~1935）。「帝展」共分四部，即「西洋畫」、「日本畫」、「雕塑」、「工藝」。但是「台展」並未設後二部*。「台展」設立最大的意義不過是在台灣提供一個「帝展」的美術實驗版本。「帝展」象徵日本畫壇當權勢力的崛起，「西畫部」是承襲法國印象派的「外光」精神，算是明治以來第一次成功結合西洋與日本本土題材的新畫種。「台展」審查委員也都是「帝展」的審查委員，可以說，「帝展」的強勢與保守作風，順理成章的形塑了「文治」期的台灣美術風貌。

郭雪湖 圓山附近 1928 絹、膠彩 91 × 182cm

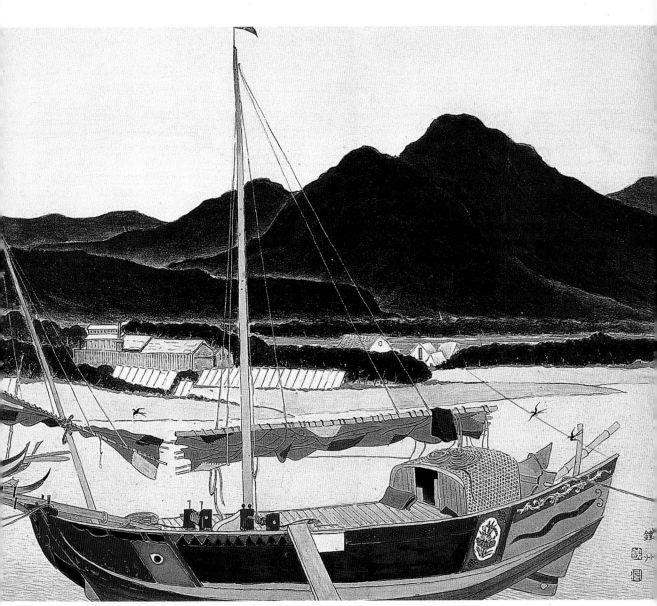

呂鐵洲 南國十二景之一（戎克船）1941 絹、膠彩 51×63cm

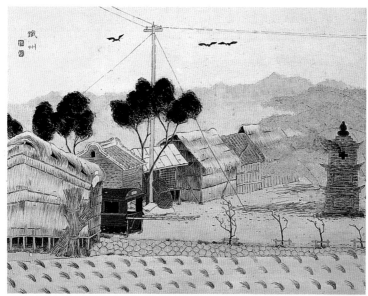

呂鐵洲
南國十二景之一（台北附近）
1941 絹、膠彩
51 × 63cm

陳進
含笑花
1933 絹、膠彩
第七屆台展作品

我們再來回顧一下「台展」成立之前的日本畫壇。「帝展」的前身是「文展」，由於「文展」風格日趨保守，於是有人建議將「西畫部」分為新舊兩派。舊派為第一科，新派則為第二科，分室展覽。但因未獲當局採納，結果新畫派者隨即退出「文展」，另組「二科會」，以表明前衛精神。「二科會」因而成為官展以外的在野展，與「文展」抗衡*。隨著新生代的返國，一九二四年又成立了「獨立沙龍」，推出更新、更自由的新美術風格。另外，一九二〇年俄國的「未來派」在東京展出，而評論界還曾掀起達達主義之風。一九二五年「二科會」的畫家更以「達達主義」為基調，另組成「行動畫會」（ACTION）。至於「台展」成立後的兩年（1929），日本還出現了普羅美術團體，一九三一年更有超現實主義團體（NOVA）。這個階段正是台籍子弟赴日留學的高潮，不過，他們對這些新興畫派的觀感又如何？這始終還是一個謎。

藝術「在野黨」 *

日治時期較常在「二科會」展出的畫家有陳清汾、劉啓祥等，而中國畫家則有李仲生等人。李氏於戰後不久來台積極提倡「現代繪畫」的動力，可能也是源自於「二科會」的抗爭精神吧！

1928年石川欽一郎與台籍學生合影，左起：陳德旺、洪瑞麟、倪蔣懷、石川、陳英聲（站立者）、陳植棋、藍蔭鼎。

鄉土題材之爭

黃土水的藝術轉向*

事實上，黃土水當年提送「帝展」的作品有兩件，其中一件因表現「凶番獵首」的群像而未入選「帝展」。由此來看，黃氏對原住民的認識顯然還是站在漢人（或日本）本位立場的。以「獵首」為題材的作品因有挑釁民族和諧的顧慮，在官展中未被看好本是天經地義之事。但是黃氏從此未再涉獵「原住民」題材的原因，應該是受到輿論的影響，因為「原住民」題材除了滿足日人對台灣的「異鄉情調」情懷之外，畢竟無法深刻的傳達「南國風情」，加上當時鄉土教育不斷鼓吹以台灣生態作為「地方色彩」的內容，所以黃氏轉向選擇水牛題材，除了反映殖民美術教育刻板的內容之外，黃氏選用鄉土題材是否受到「文化協會」運動的啟示則有待深入研究，不過當年農村普遍的困苦事實，卻被黃土水「昇平化」了。

鹽月的「立足點」*

鹽月曾經批評純粹的「台灣風物」描寫，他認為台灣通訊已經很發達，與世界的距離縮短，所以台灣美術風格不應只是追求與日本中央畫壇風格相異的「地方色彩」，而應該追求個人獨立的創作風格。1937年中日戰爭爆發之後，原住民在「皇民化」政策的燎原下，已失去獨特的傳統風貌，鹽月因而停止描繪原住民題材。

「台展」一共舉辦了十屆，西洋畫部始終由石川欽一郎及鹽月桃甫兩人主導。不過鹽月在台籍子弟心目中的地位卻遠不及石川，這除了因鹽月對台籍子弟比較苛求以外，鹽月的畫風與人格也不受學生歡迎。事實上鹽月與石川兩人之間也是水火不容。鹽月被喻為「台灣的高更」，那是因為他對台灣原住民文化持有濃厚的興趣；日本人對台灣原住民一直有深刻的印象，早在鹽月來台之前不少日籍畫家就對原住民題材感到興趣。對鹽月來說，原住民不僅是滿足其「異國情調」，原住民題材後來還成為鹽月心中最具「台灣特色」理想的美術題材。其實早在鹽月來台之前，台籍雕刻家黃土水就曾以《番童》一作入選了「帝展」（1920）。黃土水即曾說過：「為了表現出有台灣特色的作品，……多方面思考後，最想表現的就是生番。」[8]不過黃土水至此以後就未再以原住民為題材，而轉向表現台灣農村題材*。然而，鹽月則始終堅守著原住民題材。對鹽月而言，它是揹負著一個日本美術「現代化」的使命來台；未受文明指染的高砂族正好呼應著高更的大溪地的土著。不同的是，鹽月希望將日本傳統水墨的筆趣融入西洋畫，並因此創造出真正獨特的台灣美術風格。在鹽月心中，任何鄉土題材都不過是殖民政策下的粉飾品，這恐怕也是鹽月對石川積極提倡寫生所不苟同之處。不過，鹽月畢竟忘了他是搭殖民主義的便車來到台灣；原住民曾經受到日本人大量屠殺，就這一層意義來說，比起高更在大溪地上與土著的渾然忘我境界，恐怕是天壤之別吧！換句話說，鹽月是處在一個殖民者立場，企圖在台灣找尋一個美術現代化的可能，他最後還是為了創造一個附和大日本的現代美術風格而選擇上原住民題材。

在此同時存在著一個弔詭現象，那就是鹽月雖然一直鼓吹創作的自由與獨特性，但是，就連他自身處於一個殖民政策下的當道者，他的畫風仍受到許多日本人的批評*，那麼台籍畫家又怎麼可以佯裝無辜，而全然的浸淫在純粹的浪漫表現主義風格之中？

黃土水
蕃童
1918
第二屆帝展入選

鹽月桃甫 少女讀書圖 1953 油畫 46.5 × 53cm

抗辯與追新[*]

與西洋畫同時登陸台灣的是「日本畫」，它在形式與技法上其實與台灣既有的傳統水墨畫有相同的歷史淵源。但是因為它是隨著強勢的殖民政策來到台灣，尤其在第一屆「台展」中，因刻意將傳統書畫排斥在門外，結果在感情上激起了台灣人民的不滿[*]。由於傳統書畫被民間視為一文化遺產，所以當「日本畫」以強者之姿君臨台灣時，它對傳統書畫造成的衝擊顯然要大於西洋畫，就這個衝擊而言，它的爭扎要比西洋畫還帶有更濃的「現代性」意義。

林朝英 行書 168×90cm

林覺 柳岸雙鴨 水墨 62×35.2cm

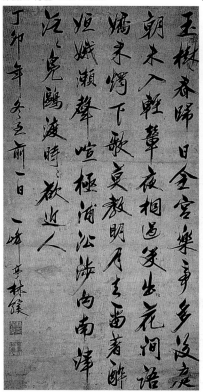 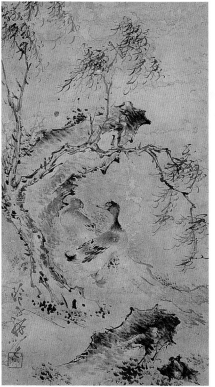

綜觀「台展」全期，始終貫穿如一的基調是「強調寫生，重視鄉土藝術」。其實，「寫生」一直是日本畫壇普遍的信念。「寫生」的概念取自西方，它原本是爲「寫實」而服務的，但是經由「日本化」後，它成爲「寫意」的同義詞。不過，「寫生」來到台灣除了成爲圖畫課程的內容之外，最重要的就是要摒棄傳統書畫的因襲保守作風。所以「寫生」概念在「日本畫」與「西洋畫」之間並未取得過眞正的交集。不過，由「寫生」引發的問題，除了「寫意」與「寫實」之爭外，另外就是「地方色彩」。但是「地方色彩」被引導至刻板的題材論，因而有人提出「時代性」的精神：「時代性」是針對困乏的「鄉土藝術」而來，它強調「先意識到現實中一般普遍的時代性，再下降到特定的時空，才能生動地表現出來……。」[9]時代性的提出，剛好也是前述「新文學運動」中「鄉土文學論爭」的最終要義。作家葉榮鍾還提出「第三文學論」（1932），他認爲台灣文學必然受到日本與中國的影響，但是必須以台灣爲立足點，發展出一種「全集團特性」[10]。這應該算是台灣文學首次觸及「本土性」的罩門，不過，這是隸屬在左翼文學意識下的主體觀，其與美術界的認知仍有一段落差。

新本土論

「文治」期間台灣民間陣容最堅強的美術團體就是「台陽美協」，「台陽」成立於一九三四年（成立之初並無「日本畫」與「雕刻部」）。兩年後，台灣又回復到「武官統治」（1936~1944），但是再隔六年，這個純台灣人的美術團體卻成爲「皇民聖戰運動的馬前卒」*。「台陽」究竟爲台灣美術提供了怎樣的貢獻呢？

首先來看「台陽」成立前後的日本畫壇。前述提到「帝展」取得畫壇領導地位之後便逐漸成爲一保守勢力。一九三五年日本文部大臣決定將「帝展」改組，以便統合在野勢力。一九三六年「新文展」替代了「帝展」，朝向新興美術發展。「台陽」雖然比「新文展」早兩年成立，但是「帝展」即將改組前的謠傳必定會在台灣美術界蒙上一層陰影。因爲「新文展」的新

「台陽」之謎*

「台陽」曾於一九四二年舉辦皇軍慰問展及獻納畫活動。他們同時配合當局，進行日華親善美術展的「彩管報國」活動。事實上，「台陽美協」成立的宗旨，依會員們的前後說法不一來看，始終無法獲得明朗。不過，「台陽」的創始會員還包括了日籍畫家立石鐵臣。

勢力將取代舊「帝展」的勢力，並且左右「台展」未來的偏好。對台籍畫家來說，好不容易才建立起的威望，很可能因此而毀於一旦。事實上，在「台陽」成立的前一年，由日籍畫家所組成的「新興洋畫會」與「第三回日本獨立美協會展」已在台北陸陸續續展出，並舉行座談會。報章媒體甚至認為「台灣畫壇已出現第二代年輕人的畫風」，這些新興畫風比較接近野獸派與超現實主義，對台籍美術的「後印象派」保守作風來說，不無具有威脅性。另外，就是台籍子弟最崇仰的石川欽一郎也在「台陽」成立前兩年返日定居。鑑於「台展」大權將旁落到他們所不喜歡愛的鹽月桃甫黨羽下，因而只有想到獨立組織畫會。

有關「台陽」展創立初期的評論資料不多，直到一九四○年會員陳春德加入後才開始有持續性的評介文字[11]。一般而言，日人對台灣畫家持批評的較多，尤其是立石鐵臣提到「台灣畫家的創作並非寫實主義，而是學院派作法，也就是按照某種程度的技法或畫風而完成，但本身毫無感覺，畫家雖然耗費很多力氣，但形成費力不討好的規格主義。」[12]這裡，立石提到的「寫實主義」，其實是與吳天賞（作家）兩人在「台陽」展攻防筆仗中所引發的議題，它是早先文學界「寫實主義」與「浪漫主義」所引發的風格之爭*，但戰火顯然已經漫延到美術圈。

早期吳天賞的寫作也是傾向浪漫主義作風，後來受到日本當局推動戰爭美術而傾向寫實作風。但是吳氏是基於現實的角度觀察，他認為日本畫壇有回歸古典的趨勢，所以台灣畫家也要把那種「誇張而虛構」的浪漫風格逐漸革除。他認為浪漫風格的技法無法表現古典寫實，所以畫家們要努力加強寫實基礎的訓練。在此，我們可以看到吳氏對台灣美術風格的期許，是依附在日本畫壇的動向上。不過，吳氏對於總督府推行的戰爭美展，卻提出了一個有趣的說法，那就是「台灣畫家雖沒有真正被派遣到戰場，但並不因此而失去表現戰爭的能力，因為畫家可將受戰爭影響的生活方式、態度，學習全神灌注的表現出來」，所以藝術終究是回歸於生活現實的。可以說，因戰爭美術的刺激，台灣畫家又重拾「藝術反映生活」的舊課題，

寫實主義陣營*

一九四一年「台灣文藝家協會」的張文環因為不滿西川滿所主導的同仁刊物《文藝台灣》偏向個人浪漫趣味，因而另組「啟文社」發行《台灣文學》雜誌，並以寫實主義為文學精神。該雜誌受到左翼作家的響應，「台陽」會員亦以義賣作品援助之。吳天賞此時也從浪漫陣營轉入該寫實主義陣營。

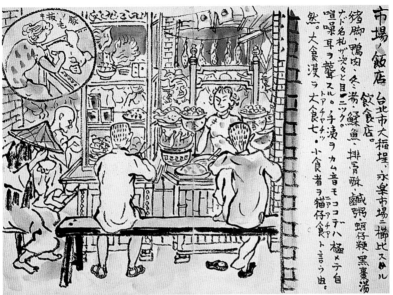

立石鐵臣
市場的飯店

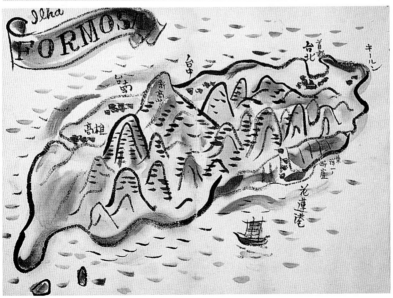

立石鐵臣
FORMOSA

不同的是，此後美術的題材與技巧轉向於人物及寫實風格；深刻而敏銳的去體驗生活，則成為未來台灣美術「本土論」的新出口。我們可以由李石樵於戰爭末期所表現的《防空洞前的合唱》受到文學界人士的肯定，而感覺到，台籍畫家在長期殖民政策下逐漸摸索出來一種「隱喻式」的寫實畫，風。李石樵於戰後初期繼續朝此風格發展，並與當時來自中國的木刻版畫家黃榮燦等人所提出的「新現實主義」取得互動[13]。

黃榮燦
蘭嶼
木版畫

一九三七年中日戰爭爆發不久，「台展」的主辦權移交台灣總督府「府展」。為因應日本中央政策以頌揚戰爭美術，許多畫家開始轉向寫實的古典主義。前述「台展」的「地方色彩論」又推向了「時局色」論，不過這個「時局色」只是要落實「戰時生活體驗」。不論是帶有「在地色」的「日本畫」還是「西洋畫」，它們都無形制約了台灣美術風貌。然而在內容方面，因受到社會政治抗爭意識與官方美術政策的雙重洗禮，一再將「地方色彩」的辯證主體推向民族意識的保護傘下。「寫生」、「寫實」，甚或「新興美術」，始終無法擺脫殖民政策的陰影，台灣現代美術終於成為「大和民族美術」的一支異化果實。綜觀日治時期的台灣美術風貌，它是殖民政策下所派生的結果。在形式上它們雖然與二十世紀初歐陸的印象派風格有某種程度的契合，但並不能因此而認定它們是現代美術，這是因為它們缺乏了時代批判性的內涵。「台展」是帝展的分身，台灣美術被日本視為整體大和民族的一個支流。更殘酷地來說，這個曾被自視為殖民美術的典範結晶，至今仍未受到其殖民母國正史的垂睞。看來日治下的台灣美術主體，只有靠它的後代子孫來重塑它的身分認同！

然而不幸的是，日本結束殖民統治之際，台灣美術又面臨另一個新紀元的挑戰，這個新紀元就是戰後中國國民政府遷台時所挾帶的複雜的「中國經驗」。

一九四五年台灣的政治主導權由日本移交給國民政府。隨即由陳儀長官公署統轄各項接管事物。不過我們不能以過於概括的說法，去認定陳儀政府是「全權代表」著中國政權來接收台灣，因為當年的中國內政正處於最不明朗之際（國共雖簽訂「雙十協定」，但內戰並未停止。）陳儀政府來台只能視為國府為預留轉進空間而暫定的權宜之計。換言之，這是國府內部派系鬥爭分裂下，一種政治不確定性下的抉擇（陳儀治台隔年爆發了「二‧二八事件」，隨即便被調回中國，台灣則改建行省，由魏道明暫任省主席）。可以說，日本將台灣歸還給國府時，台灣的命運正交給一個面臨夕陽化的政權，這樣的局勢對台灣戰後各層面所帶來的衝擊是不難想像的。

反觀台灣本身，終戰後的台灣人民普遍感染著「重做主人」的竊喜；「回歸祖國懷抱」的孺慕之情，不外是希望與中國共享戰勝的滋味，並期待祖國政府能協助台灣人民重建家園，以期為苗壯一個「戰後新中國」的理想而努力。但是，當台灣人民體察到這是一個貪污舞弊、軍紀淪喪的新政權時，很快地就興起了「自治」的念頭。

戰後不久，台灣人民自撤台的日人手中接收了大量的印刷、出版機制，並迅速的掌握了公器發言權。日治時期所培育的民主參政素養，更強化了言論的激進自由度，批判時政弊端與爭取台人人權平等的呼聲，此起彼落。不過，值得注意的是，戰後第一屆「省展」也在陳儀親自的剪綵下拉開序幕。這個以老「台陽」會員為核心的新「台展」精神，原本並無值得大書特書之處，但是在第一屆參展的作品中卻出現了大量以社會、政治為描繪主題的作品，一反過去「台展」清一色的沙龍作風，而這些被視為「社會寫實」的作品還受到媒體的讚揚。之所以會出現這種異象，實有下列兩個主因：一、戰後日本政治勢力解除後，台灣社會各層面出現了資源分配與重整的新局面。大致上要以日治時期受到嚴重打壓的左翼菁英在掌握平面媒體及宣揚政治理念方面較具優勢（日治時期的御用地方士紳因與日本當局有過合作嫌隙之虞，因而在戰後不宜乖張行事，此不難理解）。而這些左翼台籍人士多少對中國內地的政治發展情勢保有敏銳觀察。在某種情狀下甚至預期了台灣本身重建的藍圖。二、隨陳儀政府來台的文官主要也是具有左翼色彩。尤其是台灣省編譯館主持人許壽裳還計劃在台推廣魯迅思想，這樣一個文化上反帝、反封建的「中國經驗」，很自然地與台籍左翼人士取得接軌，並逐漸發酵。

但是，政治畢竟是現實的。真正掌握政、經乃至軍事實權的，仍然是國府中央。所以當台灣人民與陳儀政府之間矛盾擴大時，派系的版塊分合就加速了政局的動盪（美術圈以「半山」游彌堅為勢力核心），最後終於導致了「二‧二八事件」。

第一屆「省展」所出現大量的描繪社會題材，這除了受到台籍左翼人士的
激勵之外，另外就是中國現代木刻版畫的感染。戰後不久，中國大陸木刻
版畫家黃榮燦、朱鳴岡、吳忠翰等人也陸續來台，黃榮燦不但在報章推介
德國版畫家凱綏·珂勒維茲的作品，他還攜帶了近百餘幅的抗戰木刻作
品，陸續在當時的《新生報》等報章、雜誌上發表。這些作品必然加深了
台籍畫家對於「新現實主義」美術的認同。資料顯示，即使是在「二·二
八事件」之後，仍然有不少大陸木刻版畫家來台，他們持續地在報章發表
作品並到處旅行寫生。還有部份版畫家曾與台籍畫家交流。可以說，戰後
初期內、台文化人士的交流在「二·二八事件」之後達到了顛峰。然而，
隨著國府中央政權不斷地流離顛沛，台灣
的政權核心在清算整肅中也逐漸明朗化。

一九四八年蔣介石決定以陳誠替換魏道明
任省主席並兼任警備總司令。但是當時美
國並不信任陳誠的能力，因而暗中扶持親
美系的孫立人將軍及政治新人吳國楨（省
主席）。一九四八年四月，台灣大學及師
範學院學生發生了一次大規模的學潮事件
（史稱「四六事件」）。事件之後不少學生
被警方逮捕，在社會文化人士方面有楊逵
（台籍左翼作家）、歌雷（《新生報》副刊
主編）等人被捕，坐牢達十餘年，不久，
《新生報》的「橋」副刊所掀起的「台灣
文學論戰」和大量的木刻版畫插圖因而遭
到停刊。隨後，陳誠宣佈全省戒嚴，直達
三十多年後才告解嚴。

朱鳴岡 迫害
1948
木版畫

孫立人將軍

在美術圈，除了前述大陸左翼木刻版畫的短暫來台之外，另有兩位對後來台灣現代美術發展具有深遠影響的畫家，那就是何鐵華與李仲生。何鐵華於抗日戰爭期間曾追隨孫立人將軍，何氏邀請李仲生搭孫立人船艦一同來台。何氏不久即擔任《公論報》及《中華日報》藝文版主編，同時發行《新藝術》雜誌，鼓吹現代美術，他可以算是戰後第一波推動「現代美術」的強人[14]。不過，必須強調的是，何鐵華之所以能在「二・二八事件」及戒嚴初期浮上檯面，搖旗吶喊鼓倡新興美術，此有兩個先決條件，其一是何氏擁有孫立人及國府高層文官的人脈資源，其二是以「國畫」衛道之名，以與擁有威權的台籍畫家們保持一定的抗衡實力的迫切性。在意識型態方面，何鐵華是反對「東洋畫」歸屬於國畫部，但也反對傳統國畫壟斷省展。然而，就局勢來看，何鐵華算是保有中國美術現代化經驗而來台的極少數者。加上韓戰之前(1949年底)，國府已掌控所有文宣資源，並發起了「中華文藝獎金委員會」，該會的職責就是鼓舞文藝人士從事「反共」文藝寫作。何鐵華執著於中國新興美術事業，但鑑於政治大局勢，結果因提倡新美術過於激烈，反而成為反共文藝組織的阻力。另一位李仲生，因

何鐵華
兵厲馬抹
攝影

何鐵華隨孫立人部隊
遠征緬甸時拍攝的作品

李仲生
作品140.
油畫
31.5×41cm

來台之前就已加入國府「政戰」體制，來台後雖然在甫成立的政治幹部學校任教美術課，但因為美術思想過於「標新」，也遭到同仁的圍剿。此時正值國府「白色恐怖」統治的高潮，李氏雖然在報章頻頻介紹西洋現代美術知識，並私下授徒傳導新美術思潮但終因派系鬥爭之故而退隱彰化[15]。

不論是何鐵華或李仲生的新興美術，還是由張道藩所領銜的反共文藝政策，這都是抗戰前後中國大陸所獨具的特殊美術經驗*。韓戰爆發之後，隨著孫立人將軍的失勢，何鐵華的新興美術運動也宣告落幕。一九五七年張道藩的文藝政策遭到撤銷，國家文藝政策發展核心轉移到蔣經國的政戰系統。在此期間，雖然出現了幾個以青年為主導的現代畫會，如「五月」、「東方」、「現代版畫會」等，但是這個以外省籍子弟為主的新美術運動團體或被稱為「大兵」文藝生態，多少說明了在國府遷台後，台灣美術發展的主體的確籠罩在濃厚的「中國美術經驗」中。

寫實主義之「中國經驗」*
由張道藩所主導的「反共文藝」政策，其實早在一九三八年中國抗日戰爭爆發後就已訂定。然而早先是以民族文藝為號召，但內容卻是國民黨右翼與「左聯」文藝之間的論戰。抗日戰爭後，左翼文藝工作者因國策偏向「對內團結」而逐漸掌握文藝團體。張道藩於一九四二年獲陳立夫支持，在武漢發起抗日協會刊物《文化先鋒》，揭櫫三民主義的文藝政策，而這個文藝主張也是針對稍早毛澤東在中共黨中央所發表的一文藝理論而反駁。張道藩的「三民主義寫實主義」與毛澤東的「社會寫實主義」的文藝政策意識鬥爭，延續到五〇年代的台灣。

1: 楊孟哲，《日治時代台灣美術教育》，前衛出版社，一九九九年。

2: 同前註。

3: 同註2。

4: 蕭瓊瑞，《中國美術現代化運動與台灣地方性風格的形成》，雄獅圖書股份有限公司，一九九一年。

5: 黃昭堂著（黃英哲譯），《台灣總督府》，前衛出版社，一九九四年。

6: 林柏維，《台灣文化協會滄桑》，臺原出版社，一九九三年。

7: 黃呈聰，「應該著創設台灣特種的文化」。《台灣民報》卷三號，一九二五年。

8: 顏娟英，〈徘徊在現代藝術與民族意識之間——台灣近代美術史先趨黃土水〉（導論），《台灣近代美術大事年表》，雄獅美術，一九九八年。

9: N生，《台灣日日新報》，一九三〇．十．二十五（顏娟英譯）

10: 游勝冠，《台灣文學本土論的興起與發展》，前衛出版社，一九九六年。

11: 有關「台」、「府」展評論文章，可參閱黃琪惠著《台灣美術評論全集・吳天賞、陳春德卷》。藝術家出版社。一九九九年。

12: 同前註，頁一〇六。

13: 可參閱拙文〈戰後初期台灣美術「新現實主義」的孕育與流產——以李石樵畫風為例〉，《現代美術》八十八期，二〇〇〇年。

14: 梅丁衍，《台灣美術評論全集・何鐵華卷》，藝術家出版社，一九九九年。

15: 黃鐵瑚致筆者信件。

西方美術在台灣美術發展中的「在地性」初探

孫立銓

導言

論述西方美術（Western Art）在台灣美術發展中的「在地性」（Localnity）[1]，並不等同於討論「台灣意識」、「本土意識」、「鄉土意識」、「本土性」、「鄉土藝術」……等看起來意義相似，且容易被誤解的議題；反而應該更正確地說，論述西方美術在台灣美術發展中的「在地性」，就是在檢驗台灣美術發展之現代化歷程，除了關注藝術家作品受西方美術影響的表層現象之外，特別深入進行觀察、檢驗台灣美術中，是否存有因西方美術之引入而帶來現代化之新觀念，藝術家並由此產生有意識、自覺地自我探索台灣當下社會之現代化美學與其發展中的現代性。這其中包括清楚反映台灣社會現代化的「萌芽」、「過渡」、「成熟」等不同階段的不同內容，以及清楚西方美術現代化過程中所隱藏或彰顯於藝術家個人作品內之「社會性」，同時關切由藝術家出發至社會關懷所表現出的作品美學。

換言之，如果我們將早期西方美術引入台灣社會，視為是台灣美術接受西方社會「現代化」文化的真正開始；則本文所謂的「在地性」，意旨在台灣美術接受西方美術之後，歷經「現代化」文化對台灣美術家所產生的「在地」衝擊與融合（外化與內化）；即檢驗是否產生了雖具西方美術之樣貌，但已將西方現代化之影響內化、融合在藝術家個人之「在地」特質的新美術作品；也就是說，「在地性」不僅包含所謂的「在地台灣」的特質，同時也包括台灣社會現代化過程中的「時代性」之展現。

基於台灣美術的「現代化」歷程，是伴隨著台灣社會現代化之成長而來的思考，本文所論述的「在地性」一詞，事實上與二十世紀九〇年代廣義解釋的「台灣意識」、「本土意識」、「鄉土意識」、「本土性」、「鄉土藝術」……等名詞所指涉之政治內容或政治意識，有明確的分野。簡言之，「在地性」是一種相對於政治思考，意指台灣美術在接受「現代化」後，所呈現於藝術品中的美學表現與思辯，是台灣美術現代化後的一種自覺，是明白「在地台灣」之思想，乃「接受」西方現代美術後的第二階段辯證。因

此，「在地性」中的「在地台灣」之特質與內容，無論就形式、精神與藝術語言……等，均是當今研究台灣美術的專家學者，不得不深入的課題。

一九九〇之前

因此，在進入談論二十世紀九〇年代「西方美術在台灣美術發展中的『在地性』」之前，不妨先快速回顧先前的台灣現代美術，來檢視二十世紀初西方美術引入台灣後，至八〇年代後半政治解嚴的美術家們，「在地性」特質的展現與台灣社會「現代化」歷程的相互影響；尤其是透過美術家在台灣社會現代化過程中所經驗的「在地」衝擊與融合(外化與內化)，來探究在學習西方美術樣貌之後，台灣美術是如何產生具美術家個人之「在地」特質的新美術作品，然後再以此為基礎，初探九〇年代西方美術在台灣美術發展中的「在地性」。

根據前述「在地」特質的思考，首先將九〇年代之前的台灣美術發展，粗略分為幾個階段，以方便我們加以討論：(一)呈現近代台灣面貌之時期(1915~1945)；(二)反映社會的寫實風貌期(1945~1949)；(三)低調吟唱與失語現象期(1949~1957)；(四)雄辯年代裡台灣面貌的模糊與停滯期(1957~1960年代中期)；(五)夢幻虛無的轉折期(六〇年代末期至七〇年代中期)；(六)鄉土懷舊情結被挑起(七〇年代中期至八〇年代初)；(七)回歸歷史百家爭鳴與重新詮釋(八〇年代初至八〇年代末)。

一 呈現近代台灣面貌之時期(1915~1945)

自從一八九五年中日甲午戰爭台灣成為日本帝國的殖民地開始，台灣即進入日本殖民政策下的「現代化」時期，日本帝國殖民政府除了將台灣的社會、經濟建設加以現代化之外，也將日式的現代教育引入台灣社會，這其中包括引入不同於中原傳統美術的西方美術，並以舉辦「台展」(1927~1936)、「府展」(1938~1943)的方式，鼓勵台灣年輕美術家努力創作，透過在台日本美術老師與日本的美術學校，學習西方美術的樣貌、風

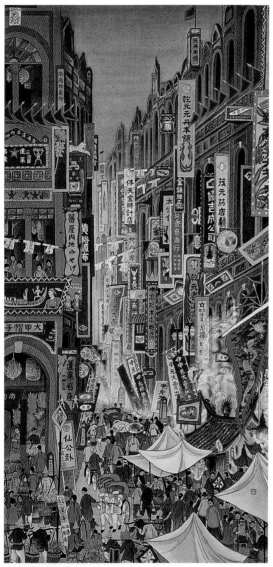

郭雪湖 南街殷賑(迪化街城隍廟口)1930 膠彩 182 × 91cm

格、理念，以及結合日本傳統繪畫與西方寫生觀念的東洋畫，使西洋美術的風貌隨著日本政府的殖民政策而正式引入台灣，成爲台灣發展新美術的開端。此一時期，具西洋美術風貌的台灣美術家與作品因而相繼出現，並在西方美術風格下的美學表現中，融入「在地台灣」的外在景觀特色。若將此種特色置於當時台灣社會的現代化歷程，將可明顯看出美術家作品中所顯現的內外在衝突與融合。

例如從事東洋畫*的郭雪湖，作品表現出台北市早期的城鄉發展、圓山橋等交通建設及台北市商業區的描繪[2]；呂鐵州則呈現台灣特有的熱帶植物誌和鳥類的描述記錄，及台灣鄉村的特有景觀與河川地形的表現[3]；林之助則告訴我們都市密集聚落的街巷景觀，與台灣人接觸現代文明後在親子間及穿著上的改變[4]；林玉山呈現田園景色和台灣氣候[5]；還有陳進令觀者瞭解從女性畫家眼中所見的台灣上層社會的女性生活沿革等[6]，無論是在接受日本文化、現代文明或在親子關係上皆有明確指涉。

在西畫方面，包含了水彩和油畫。水彩畫有倪蔣懷呈現出北部山區聚落和鄉間的發展[7]；藍蔭鼎描述台灣在現代化過程中，港口、個人的私有空間和商巷等的景觀改變[8]；李石樵將台北市現代化的規模做簡明呈現[9]。在油畫方面，王坤南更是將台灣在現代文明深入個人家庭的影響表露無遺[10]；李梅樹則將台灣女性從農村時代過渡到現

代化的階段顯現出來[11]；另外將台灣現代化的表象透過街景、公園等都市公共區域的描繪呈現的則有廖繼春的《街頭》、《初夏》，葉火城的《豐原一角》，陳澄波的《夏日街頭》、《淡江風景》、《街頭》等[12]；而將台灣鄉間特有的南國風貌彩畫在畫布的有林錦鴻的《風景》，廖繼春的《香蕉之庭》，洪瑞麟的《蟬聲》[13]；此外，將現代文明與傳統文化互相衝擊的交際地帶呈現而出的，有廖繼春的《夕暮的迎春門》，郭柏川的《關帝廟前的橫町》[14]；還有將在現代化階段中被犧牲遺忘的感傷傳統藝人、少數民族、勞動階層和平民百姓繪於畫布的有楊三郎的《老藝人》，顏水龍的《汐波》、《紅頭嶼姑娘》，洪瑞麟的《微光》、《慈幃》、《勞慟》[15]等。

陳澄波 懷古
1941 油畫
72.5×91cm

倪蔣懷 大屯山風景 1938 水彩 47×31cm

東洋畫的西洋畫化[*]

由於東洋畫（日本傳統繪畫）的「西洋畫化」，寫生的觀念被強調成東洋畫的特色，因而在台籍畫家的作品裡，那種中國文人畫所強調的水墨氣韻之作品並不多見。不過也由於寫生概念的融入，才使得東洋畫在呈現近代台灣面貌的貢獻上，甚至要比西洋畫和雕塑來得忠實（較不個性化、個人化），來得大。

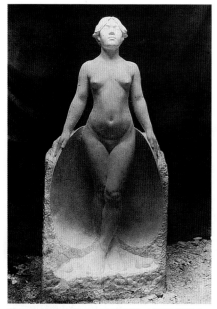

黃土水 甘露水 第三回台展入選 大理石 等身大

雕塑方面[16]，則以黃土水的動物塑像、《釋迦出山》、水牛像、人物雕像，及蒲添生和陳夏雨的寫實風格雕像為代表。其中尤以黃土水的水牛雕像深具畫家鄉土自覺的意味，對當時甫接觸現代文明的台灣人民和藝術家而言，黃土水的鄉土自覺可說是相當早熟。另外，這些雕塑家的肖像作品也可算是台灣近代風貌中的人物記錄。

儘管日據時期的台灣美術家在接受新美術的洗禮時，幾乎全然沈浸在寫實風格、唯美主義和個人表現為主的藝術思潮裡，但他們所描繪的「台灣」，即主題內容無不是向台灣近代風貌中的各個階層、面向尋求他們所要描繪呈現的對象：也就是說，在他們創作自己的藝術時，也將當時台灣接觸現代文明和日本文化的經驗，如都市的商業興隆，城鄉間演變的不同，女性的閨房生活及服裝沿革，經濟的起步，工業、交通、電力等建設，皆一一記錄在他們的作品中。

李澤藩 玻璃工廠 1942 水彩 75.5×56cm

李石樵 市場口 1945 油畫 149×148cm

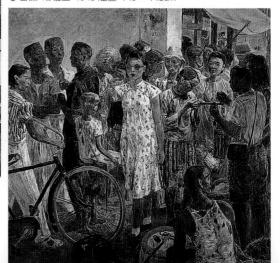

二 反映社會的寫實風貌時期(1945~1949)

一九四五年十月,台灣終於在第二次世界大戰後脫離日本的殖民統治,而為中國大陸的國民政府政權所接收。此時的台籍美術家紛紛自避難之處回到原來的居所,和其他的台灣人一樣在適應一個新的社會狀態——一個不被日本人管理,自己可以做自己主人的自主社會;但同時也是一個突然失調的社會狀態——突然間失去過往所依附的日本殖民政府的典章制度。另一方面,新的國民政府政權也尚未完全在台灣奠定一個新的社會秩序,整個台灣社會可以說在此一時期努力地、硬生生地適應兩個政權體制的轉移。

而一九四七年的二・二八事件,不僅帶給社會一個負面效應,也帶來台籍畫家陳澄波的死去及其他社會菁英的損失,更令光復之初原本逐漸活絡的台灣、大陸、日本三地間的文化交流頓然受挫,使台灣的現代美術史失去了第一次多元交流融合的機會。不過在三地美術家中仍有少數幾位,以反映社會的寫實風貌,表現出此一特殊時期人民的「共感意志」。*

如李石樵《市場口》(1945),描述戰後台北永樂市場口擁擠複雜的人群,和社會環境與潮流的改變;《河邊洗衣》(1946),描寫光復前後台灣婦女在淡水河邊洗衣的情景;《田家樂》(1947),表現光復後農家勞動的生活情形及對新時代來臨的喜樂;《建設》(1947)反映當時人民企盼中央政府重建台灣的心理。李梅樹的《黃昏》(1948),表現台灣農民勞動階層與土地的堅實關係;《郊遊》(1948)敘述民家共享天倫樂的溫暖景象。陳進的《婦女圖》(1945),流露出台灣現代社會中婦女上街的裝扮與時代性;《持花少女》(1947),則告訴我們光復後腳踏車在一般大眾的社會性及少女生活的情境。我們不妨留意這些作品的尺幅,大都是以巨幅尺寸來描繪見證此一劃時代的歷史,特別是李石樵和李梅樹的作品,在精神上頗與法國寫實主義對勞動階層的關懷,及藉農工階層反映社會狀態的法則相似。此外,李梅樹的《黃昏》更在製作時參考法國寫實主義畫家布列東(Jules

共感意志*

一九四五至一九四九年間,在台灣的藝術家可分為三個族群:台灣本土的美術家,從大陸來台的青年左翼版畫家,及滯留台灣未被遣返的日籍畫家。他們此一時期的作品,在材質上分別以油畫、水彩、東洋畫和版畫來演練各自的風貌;並以誠懇的態度在不同的主題面向上,刻劃出大時代在他們身上所發酵的感動,即對台灣社會的融入、同情、懷念……等情愫;並在有意識與自覺的情況下記錄了台灣社會在歷史上最重要的一幕、一景……。另外,李石樵曾在一九四六年於《新新》雜誌第六期的座談會「談台灣文化前途」中表示:「僅畫家能理解而別人不能理解的美術,是脫離了群眾,這樣的美術便不能稱為民主主義的文化。今後的政治如果是民眾所共有的,那麼美術(或文化)也非為民眾所共有不可,因而繪畫的取材也一定要往這方向去考慮……。」另外,王白淵也在同一場座談會中表示:「……談到文化的方向,就非得以政治為先決條件來決定不可。…在美術方面也一樣,從沙龍美術的領域跨出來是絕對必要的,因今天已經面臨到世界性的潮流了。」

Breton 1827~1906)作品(The Recall of the Gleaners)，其中不論構圖、人物排列和畫中所營造的光線、氣氛皆極相彷[17]；陳進的《少女和婦女》則是第一次自家門的閨房內走出至戶外的街景，意味當時的台灣女性也參與歡迎新生活的來臨。

除了部份台灣西畫家和東洋畫家的作品表現出爲「社會而藝術」的觀點外，尚有自大陸來台的左翼青年版畫家*，與日本的立石鐵臣，以特殊的版畫表現出當時特殊的時代時空。例如左翼青年版畫家，將抗日時期用於文宣表現的版畫角度與經驗，運用在對台灣經驗的記錄與批判，他們將原先用來表現出中國抗日堅毅不屈的木刻刀法和線條，運用在表達處理對台灣市民、農民、山地原住民的觀察記錄；其中作品如朱鳴岡的系列版畫「台灣生活組畫」[18]；王麥桿的《高山族搗米圖》(1947)和《台北貯煤場》(1947)、《桃園農家》、《新竹採茶女》；章雨崖的《烤蕃薯》(1946)，陸志庠的《日月潭漁夫》、《搗粟婦人》(1948)……等。另外，對於敏感的二‧二八事件，這批左翼青年版畫家，也以歷史見證者的角度表達出他們的憤怒與抗議。*

在這批大陸左翼版畫家之外，日籍藝術家立石鐵臣也以市井小民的題材，爲「民俗台灣」雜誌製作近似民俗采風的版畫，準確地捕捉到台灣社會當時的「在地」現況。由於立石鐵臣生於台灣，且先後在台灣居住長達二十年之久[19]，並因繪畫與台灣藝術家結緣。對他而言，其台灣情無疑是無異於其他在地的台灣人，也由於此種與台灣相融的特殊情感，我們可在他的專欄「台灣民俗圖繪」的圖文中看出、讀出這份熱愛台灣的可貴，他是以一種留下完整記錄的態度從事創作的，我

左翼青年版畫畫家*

主要人物有黃榮燦、朱鳴岡、陳耀寰、荒煙、王麥桿、汪刃鋒……等人，在抗日期間他們參加所謂的「漫畫宣傳隊」，或從事戰地美術工作，一方面以粗重線條刻印出剛毅不屈的抗日戰士、一般農民、工人、婦女、市民；一方面也大膽地以政治事件、社會新聞做為主題，描寫當時的具體社會。事實上，這種表現方式和社會主題的選擇是承繼三○年代大陸左翼文藝的傳統，無論在版畫技法上和主題的選用皆受魯迅推崇的木刻版畫所影響。因此，所作木刻版畫對於現實生活的掌握和政治的批判皆十分敏感尖銳。

歷史的見證者*

對這批敏銳的青年版畫家而言，不僅他們自己是一位歷史見證者，同時也在其作品中直接表露他們內心的憤怒與抗議。例黃榮燦的「二‧二八事件」，將軍隊持槍射殺手無寸鐵之民眾的歷史悲劇，赤裸而直接地刻印出來；朱鳴岡的「迫害」(1948)，更是自己親身經歷過一段可怕的逮捕、審訊與監視之經驗，且不被允許再刻木刻，直到一九四八年離開台灣到香港，才把醞釀良久的一幅「迫害」(一九四八)刻成版畫，這是描寫知識份子被特務提走前的一個鏡頭。此外，對這批青年木刻版畫家而言，二‧二八事件同樣也是一個恐怖的經驗，國民黨長久以來對木刻版畫的社會批判性十分敏感，台灣終將無他們的留身之地，所以他們在一九四九年之前紛紛離台，僅剩下黃榮燦、陳庭詩和盧秋濤在台灣，不過黃榮燦卻在一九五二年至一九五三年間因匪諜罪名遇害，從此，中國的社會寫實批判木刻版畫就在台灣成為絕響。

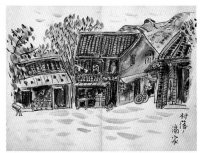

立石鐵臣 村落，商家

立石鐵臣 典型的台灣田園風景

們可感受到這些民俗圖繪不被時間所磨滅的光澤，從《打棉被》、《停仔腳》、《路邊攤》、《香燭店》，到花園建築……生活景象，甚至原住民的生活面貌，無不流露出台灣人的素樸風貌、形象，也無不顯印台灣文化的可貴形象。

在這一短暫社會寫實的階段裡，少數台籍畫家與停留在台的藝術家似乎明顯受到大時代的影響，大陸左翼青年的木刻版畫與當時的特殊時代氛圍相契，從而以反映台灣社會的角度來記錄他們所見所聞；立石鐵臣*則是以深入市民生活、民間生活習俗的文化角度記錄台灣的風土民情。前者傾向批判、較重意識型態；後者則是偏向描述及情感的融入。但這兩者以社會角落為重點，描繪市井小民生活種種的表現，卻是當時多數台灣畫家作品所不易見到的。因此台籍美術家李石樵、李梅樹、陳進與大陸左翼青年和立石鐵臣等人所遺留下來的作品，就顯得彌足珍貴，它們記錄著當年的歷史痕跡，不但是研究台灣歷史的可貴圖像資料，同時更值得我們在回顧台灣歷史時多看幾眼！

三 低調吟唱與失語現象時期(1949~1957)

台灣美術在經歷短暫的反映社會的寫實風貌期之後，很快地，便在二·二八歷史悲劇事件中結束，並且進入一個終將脫離不了「政治」考量及影響的時期。在這期間，戰後那些作品裡具有反映社會真情風貌的畫

立石鐵臣*

立石鐵臣自一九四一年起至一九四五年，與日人金關大夫、國分直一、富田芳郎、岩生成一及池田敏雄合作編輯《民俗台灣》雜誌，他以木刻版畫製作每期雜誌的封面，及圖文搭配的「台灣民俗圖繪」與「台灣俚諺抄」專欄。根據他為《民俗台灣》所刻印的版畫，我們可將之分為兩類：一類是較圖案化的，另一類則是較寫實的。

在他所作的「台灣民俗圖繪」中曾出現如下的生動描繪：

「中南部的房屋多用竹子做柱子，關廟庄也一樣。這種房子以中下層家庭為多，看起來相當美觀。粗壯的竹柱並列在白色牆壁之間，堅固又和諧。雖然不比木柱那般筆直，但順其自然的曲線，卻令人感到舒適。竹材是用刺竹尖吧」──關廟（五）。

「大稻埕的永樂市場裡飲食店櫛比鱗次。我注視著坐在我面前的四個人的腳，他們有穿草鞋、日本式布襪、舊鞋，還有赤腳的，非常寫實。走著走著，這些小攤販有賣豬腳、鴨肉、冬粉、魚、排骨酥、鹹粥、蚵仔羹、圓子湯、黑棗湯、白粿湯等……叫人『流連忘返』一飯店。

此外在「日蝕龍山寺」的配文裡，立石鐵臣寫道（大意是）：當天（9月21日）我在龍山寺看到了如此的景象：四周有點暗，寺裡大鼓、鐘樓響起，附近民眾也拿著空罐、小鼓敲打著，在正殿突出的舞台上有位如圖示之白髮黑衣婦人，拿著線香向上天膜拜，畫這張圖是為了留給此地大概會遇到下一次日蝕的孫子，以便下次再逢日蝕時，我的子孫可將現況和祖先留下來的記錄互相比較一番。

家，再度走回為藝術而藝術的創作理念及學院、沙龍式的朦朧美感世界。嚴格說來，一九四九至一九五七年間，台灣美術中的西洋繪畫風貌作品，仍是承接日據時期講求技巧和寫實基本功的表現，至於創作者表現在作品中的心靈活動，則不脫主觀上對描寫對象的感情、感知等表達。

自一九四七年二‧二八事件發生後，台灣社會各界因著這個政治震撼，顯示出對新政權的戒慎恐懼，尤其是文藝界的創作者及第一代熟用日語(殖民者語言)的台灣知識份子，在面臨強烈的文化更替與政治風暴時，不僅產生個人心理與文化體質的格格不入，在藝文界，更出現適應不良的問題。至於美術界的創作者，雖擁有「省展」殿堂提供展演的舞台，在歷經過政治震撼後，其所進行的創作慾望與開發力比起日據時期顯然低調、緩慢*得多。而此一政治震撼，或可稱之為「失語症」與「失語震撼」。*

原本台灣美術史可以有機會在脫離日本殖民政權的創作箝制後，走向更開闊多元的發展可能性，特別是寫實的繪畫風格，已由自然寫生的寫實，轉向表達社會的社會寫實之契機，但皆在經歷「失語」震撼後，不是停留在日據時代所養成的外光派朦朧繪畫風，就是花費更多時間蒐尋正確或適切的表達內容、語彙與形式，以免遭受無謂的波及，由此可謂進一步造成日後台籍藝術家的逆退與守成。

生活在此一狀態下的藝術家，因而不是自動投入反共、抗俄、仇日、救國的藝術服務(政治)行列，便是在政治化後的思想空間中，獨自在自我的象牙塔裡進行純美學與純技巧的研究(如研究古人筆法，探討西洋繪畫思潮的藝術本質等)*，

二‧二八事件*

對台籍畫家而言(甚至大陸來台畫家)，二‧二八事件是政治震撼的開端，尤其是陳澄波(1947)和黃榮燦(1952~53)的死亡、失蹤，及朱鳴岡(1947~48)和歐陽文苑的受迫害、監禁等事例發生之後，藝術家在創作上表現出來的盡是「猶豫」、「焦慮」。這種「猶豫」、「焦慮」現象在畫家身上最明顯的，就是李石樵與李梅樹二人。他們的作品從戰前的為藝術而藝術到戰後短暫的為社會而藝術，突然間在一九四八、四九之後又轉向回到為藝術而藝術的理念範疇。主要原因不在於他們失去了藝術表達的語言或能力，而是在面對國民政府所帶來的「新意識型態」時，失去了在原有的舊意識裡調適的能力。特別是陳澄波的遭槍斃，更是他們政治震撼的重大開始。

失語震撼*

針對此一問題，可借用楊照先生曾運用心理醫學專有名詞「失語症」(Aphnsia或Dyhasia)來詮釋楊逵的文學創作之角度，分析這一階段台籍美術創作者的「失語症」和「失語現象」。「失語症」指的是一個人突然間喪失了語言表達能力，而造成「失語」現象的刺激經驗則稱之為「失語震撼」。在楊照的〈「失語震撼」後的掙扎、尋覓——論葉石濤的文學觀〉一文裡，很清楚地將此一個人心理病徵擴大到超越個人、個體經驗的層次，進而用以分析、描述歷史、社會的集體現象，特別是針對歷史上歷經革命、改朝換代或殖民初期的階段。事實上，楊照的分析不僅為戰後熟用日語表達的台籍文學作家何以頓時停止其創作生涯，提出了最佳的解釋，同時也為台籍畫家在戰後初期的十年裡，何以未能發展出新的藝術風貌，提出一種剖釋的可能性。

而不是依據當時當下的時空，從社會底層作貼切的情感抒發，或在戰後針對戰時被扼殺的人類心靈深層及戰後遺留的殘敗文化廢墟，進行深刻、自省的反思探討。換句話說，這一階段台灣文藝的發展，是架空在一個泛政治化的虛無、苦悶意識之上。不過，儘管當時的政治氣壓滯悶，文藝創作受到諸多限制與誤導，卻仍有少數創作者默默以作品對台灣進行記錄，呈現出被壓抑的「在地」心靈，如何在大時代的潮流裡堅持自己的方向。其中李梅樹、洪瑞麟、廖德政、藍蔭鼎及雕塑界的陳夏雨、蒲添生、楊英風，以及楊英風的風土版畫等，皆是筆者認為在此一階段較能保留「在地」特質的美術家。

四 雄辯年代裡台灣面貌的模糊與停滯期 (1957～1960年代末)

五○年代，整個台灣美術除了存在原台籍人士的失語現象與低調吟唱的無奈之外，另有兩股主要的勢力並存且漸漸浮現。其一，隨著國民政府的遷移，中原意識和中國情結在權力階層中透過政治力量的運作，由上至下擴及年輕學子與主要的大陸移民及其後代；其二，隨著國民政府國家建設開啟之初，隨著經濟、軍事、科技…等各方面對美國的倚賴漸重，台灣社會門戶漸開，並隨著西潮的引入，逐漸沐浴於西方文明的大量引進。這甚至可說是台灣近代史以來第一次大規模、全面的接受西方「現代藝術」*的影響。

一九五九年五月四日《筆匯》月刊在「革新號」第一卷第一期的發刊詞開啟了第一響炮：「……我們深深覺得，做一個現代的人，必須具有現代人的思想，如果每個人還把自己圍於『過去』的時代裡，沉醉於舊的迷夢中，無疑地是走著衰微的道路。所以，我們主張現代化。」同年九月楊英風出面召集的「中國現代化藝術中心」召開籌備會議，參加的畫會團體高達十七個，幾乎網羅了戰前、戰後的非主流畫家，人數高達一百四十位之多。然而，一九六○年卻爆發「秦松事件」，被疑存有「共產主義的意識」；一九六一年八月，徐復觀〈現代藝術的歸趨〉刊登於香港華僑日

五○年代台灣的整體社會*

五○年代台灣的整體社會正處於兩種文化、社會（中國和台灣）的第一類接觸，但由於大陸中原文化所代表的國民政府，其所面臨的不僅是對外如何繼續保有中國的正統地位、打擊中國共產黨，以及否定中國共產黨取代國民黨在中國的政治現實，對內也從各個層面（包括文學、美術）圍堵台灣內部凡是可能危及國民政府政權的任何要素（亦包括對日語和日本歌曲的禁唱），甚至在反共抗俄和大陸淪陷等慘痛經驗的前提下，將藝術作為鼓舞士氣、報國、端正社會風氣的文宣工具，政府則積極成立專職機構管理、領導「自由中國」的文藝，試圖利用文學及美術界推動「戰鬥文藝」、「懷鄉文學」、「反共美展」、「創造三民主義的新美術」、「全國動員美展」、「現代中國美展」及「自由中國美展」等活動。

現代主義藝術*

五○年代初期，大陸來台之現代主義藝術家李仲生，經常撰文推介現代藝術思潮，並收教學生現代主義的理念，對台灣現代藝術的生根產生相當的重要性。日後台灣的許多重要現代主義的畫會，多是來自其門下的學生。

抗衡的兩大勢力*

兩大勢力基本上是以中原意識為出發點，前者意圖保持傳統上的光榮，以正統自居，後者講求具時代性的革新，融合西洋文化優點與表現傳統特質。不過，這種文化態勢的發展，於一九五七年之前，對原先由日本殖民時期所延續下來的台籍文化界人士及活動，產生排擠、壓抑作用，進而圍困台籍文化界人士成為文化發展上的邊陲，或在文化位階上被視為台灣地域性文化的代表。

廖繼春
船
1965 油畫
61 × 73cm

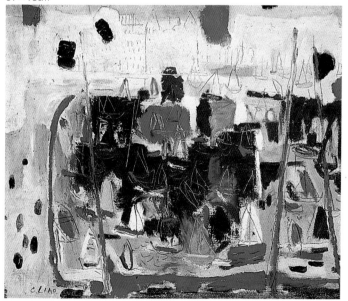

報，文中隱射現代藝術與共產主義的關聯；同年劉國松亦以〈為什麼把現代藝術劃給敵人〉一文發表於聯合報，作為對徐復觀政治性批判的反辯；若再加上非美術界的文化人士，如李敖的挑戰傳統老派的老一代，可謂整個六○年代的前半是處於「中原傳統」與「現代」、「中國東方」與「西方」、「自由民主」與「保守封建」的抗衡激辯時期。*

具象、寫實繪畫中台灣面貌表現的模糊與停滯

如果對照第一代台籍美術家在五○年代的低調吟唱與失語震撼現象，在六○年代，似乎更不見其在舞台上活動的蹤跡。特別是六○年代初，「傳統」與「現代」的抗衡白熱化之後，老一代的台籍西畫家面臨著兩種選擇：不是逐漸調整創作風貌，以迎向較現代化的改變，便是持續原來的寫實或外光派畫風，如李梅樹、藍蔭鼎等。至於年輕一代的學生和畫家們，則包袱較輕，不是全然擁抱抽象繪畫，便採半具象、半抽象的風格，以示與保守、傳統劃清界線；要不就是繼續在省展、台陽展奮鬥，期待在台籍老畫家所建立的畫壇倫理中，豎立自己的榮耀。至於原先作品中發展「在地」風貌的美術家，也未能在六○年代求新、求變的時代氛圍裡，演化出具時代意義與反省性的作品。這不僅是由於老一代的因襲守成，未能把時代的棒子交給下一代，同時也是下一代在現代化與中國原意識的激辯中，迷失了對「在地」的自我認同，他們在意識上因而也就並不著重在台灣當下社會文化的現實面，而是一部份窮於應付來自現代主義與抽象繪畫的挑戰及反挫，另一部份則委身於大中原意識所主導的格局裡。

對從事寫實性繪畫的青年藝術家而言，六○年代確實是一段苦澀的日子。*
尤其當他們企圖自寫實路線繼續進行新的嘗試時，不是被現代畫家鄙視爲
保守、封建，便是受老一代畫家的威權要求與抑制，在進退兩難又無第三
條出路的情況下，六○年代的台灣繪畫，在「在地性」的表現與發展出路
的尋求上，幾乎出現一片模糊與停滯的階段。

對於這樣的生態現象，六○年代台灣美術界的三大主流——「傳統」的、
「現代(抽象)」的、與「寫實風貌」的，並未能將此時台灣社會年輕人的
「共感意志」充份表達在自己的作品裡。若要說有，恐怕也僅是透過如畢
費籍以表達戰後蕭條，和對戰爭殘酷與絕望的粗黑冷漠之線條及貧瘦人物
的造形來表現，或學習畢卡索在藍色時期作品中的孤寂老人*、沈悶無表
情及代表死亡、灰色、頹廢憂鬱的藍色調子等形式。

李錫奇
本位5
1966 裝置

席德進[*]

一方面他不再追求前衛，避開世界新潮，尋找生活中的真實；另一方面他以個人的熱愛與搜集，帶動了台灣對古民俗文物與古建築的全面關懷與研究。嚴格說來，席德進的自現代轉向鄉土，或許可視為七〇年代美術界鄉土意識發達的前奏吧！此外他個人的轉向，或許也說明著台灣美術的發展，是不可置生存成長的現實環境與畫家內在的鄉土情感於不顧，而盲目追隨著與自己文化無血緣關連的西洋美術。

根據後來七〇年代的發展，六〇年代的畫壇發展到一九六五年之後，約可窺出四個繪畫系統的浮現，日後並逐漸影響六〇年代末及整個七〇年代台灣的畫壇：(一)就六〇年代這批「現代」繪畫的悍將而言，他們後來多半前往歐美各地，進軍國際以實現他們的夢想。但是，正值國際超級寫實主義上場的時候，多數藝術家曾將畫風由抽象轉向具象、超級寫實或照像寫實的作品，如彭萬墀、韓湘寧、顧福生、謝里法、郭東榮、夏陽、陳昭宏、姚慶章、秦松等。(二)由於席德進回國後(1966)，基於對鄉土文化的關懷，明顯的在他繪畫風格表現上，採取較寫實的手法，減低了他在六〇年代初以前所篤信的現代主義熱忱。雖然七〇年代後半是台灣美術界鄉寫實主義風行的時代，但若論及在美術界何人最早自大中國的窠臼走到現實的土地上審視自己，恐怕非席德進[*]一人莫屬了。(三)超現實主義則在抽象繪畫熱潮冷卻後，於六〇年代末至七〇年代初，浮現成為檯面上較明顯的支流，尤其在學院美術教育裡，超現實主義的影響有日漸擴大之勢。特別是自陳景容回國後，他那獨特的夢幻畫面與頹廢感，確實為從事寫實繪畫的創作者提供另一個新的方向，成為台灣美術下一波較明確的浪潮。(四)在六〇年代，最被現代主義者唾棄不屑的省展，也在抽象繪畫的浪潮漸行退卻時，再度回到美術生態的舞台上，其中謝孝德是表現相形出的一位，他自一九六五年起，年年在省展和台陽展、國展中展露才華。一九七一年起，謝孝德作品中的寫實性格(非指畫風和技巧)，似乎有不同於台籍老畫家的表現，似乎較之更富有時代性，並能反映出年輕人的沈重文化包袱與內在的無奈苦悶。

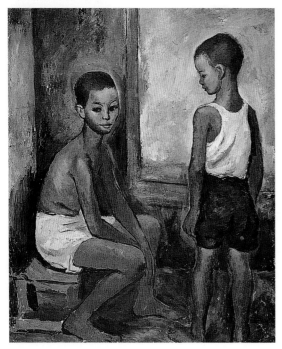

席德進 少年兄弟 1954 油畫 109.5×85cm

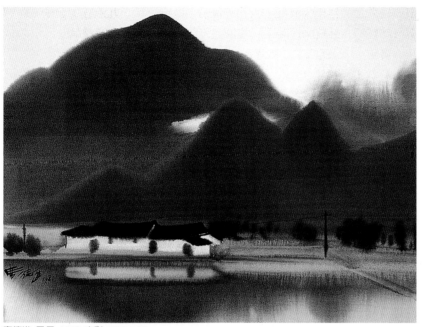

席德進 風景 1981 水彩 56.5×76cm

從回顧歷史的角度而論，若無六〇年代的追求現代主義與抽象繪畫，我們就不會發現在狂飆之後所遺留的落失感，竟是缺乏對自己家園土地的徹底認識，與對自己精神主體和情感源頭的忘卻。不過，這種自現代主義與抽象風潮的轉向並非立即的，對美術界而言，還得經歷過一段超現實式的對人性、哲學、文學等問題思考的階段，與七〇年代文學界對現代主義、現代詩的批判和對鄉土主義的鼓吹辯證，再加上美國的超級寫實(照相寫實)與魏斯寫實繪畫風格對台灣的影響，時代才真正引導美術界準備迎接另一個高潮的來臨。*

超現實主義在台灣*

超現實主義引入台灣，對六〇年代的抽象作品及寫實性繪畫分別有不同層面的影響。就抽象作品而言，超現實主義的抽象性線條、自動性技法及畫面上的非具象寫實氣氛與精神性，皆成為這批抽象畫家所謂的「超現實性」的抽象技法。然就寫實繪畫而言，超現實主義無非提供另一個出口，他們以寫實的技法從事超現實形式的心靈活動，如基里訶和達利的模式，一方面表達自己的內心的想像世界，一方面將現實生活中的苦悶、灰悶寄情於非現實界的精神空間。事實上，日後超現實的劇場場景的處理形式，尤其是以紮實寫實技巧見長的師大美術系學生，超現實主義提供的是不同於台籍老畫家作品風貌的創作方向選擇，而且是當時較富現代感的一條路口。

五 夢幻虛無的轉折時期
(六○年代末期～七○年代中期)

幾乎整個六○年代，台灣美術的發展正值抽象繪畫風潮影響遍及全世界的時候，台灣美術的新力量也就以抽象繪畫的旋風，留下台灣美術界「新」對抗「舊」、「現代」對抗「傳統」，及「創新」對抗「保守」的美術史發展概念與邏輯思考，同時也為日後新一代美術家立下向西方借助(吸收)新風貌，與組織畫會結合同志來呈現集體力量的模式。因此繼東方、五月之後，黃華成的「大台北畫派」及李長俊與蘇新田等人組成的「畫外畫會」等繪畫團體，至一九七○年代初期又被稱為台灣美術的「畫會時期」[20]。

但是當台灣美術史逐漸淡出現代主義的抽象繪畫狂飆時，原先棄守具象、寫實並從西方前衛美術運動中學習的新美術家們，他們具實驗精神、強調個人心性、主觀、自由發展的創作態度，基本上仍屬巷西方學習的成長階段。因此在歷史自抽象步入一九七○年代後半的鄉土寫實之前，台灣美術「在地性」的發展，呈現出一種夢幻虛無的轉折現象。原因有二：(一)雖然這一時期年輕藝術家的創作力展現足以劃下歷史的里程碑，但從表現台灣美術中的「在地性」角度觀之，大多數人幾乎淹沒在「新」、「現代」與「創新」的思考及表現形式中，鮮少有深入理解西方美術思潮形成背後的社會因素與西方文化的「在地性」之關聯。亦即，雖然從前衛藝術中找到創作的爆發力與撞擊所產生的動力，然而卻缺乏對土地的貼近觀看：(二)當東方情境結合西方抽象思潮的抽象繪畫誕生後，在政治環境強調中原意識的氛圍下，若將視點專注於「在地」台灣的社會與人文觀察，有可能成為某種禁忌或潮流下的末枝，而遭壓抑及忽視。

因此，當年輕藝術家急於在藝術表現與情感風格上尋求自我發展時，所表現出緊抓住西方思潮與東方情境的現象，似乎就成為當今學者後設角度下，「在地性」表顯較為不足的理由，因為隨時都在漂浮、遊走，充滿短暫轉折的不確定性。若要探究此一時期藝術作品中的「在地性」，勉強還

可在具超現實主義氣味的作品中(如陳景容的作品)，找到一絲絲感覺。不難發現這是一個正處於轉折、空窗的時期，雖然熱鬧、生命力旺盛，卻未必具備「在地」的情感與質地。

六 鄉土懷舊情結被挑起的時期
(七○年代中期至八○年代初)

到了七○年代後半，整個台灣社會已逐漸浮現情感式的「懷鄉」氛圍，呈現出與大中國民族主義的表面相融及內部隱然分歧的分裂狀態[21]。美術界表面上看似受到美國懷鄉畫家魏斯與照相寫實主義的影響，但過去始終受壓抑的本土情結，卻在這隱晦不明的狀態下漸漸被再度挑起。當然，若拿美術界的柔性抒發，與文學界、政治家的強烈運動相較，台灣美術界似乎要到八○年代才開始更明確思考所謂「意識形態」的問題，但其源頭則可追溯到七○年代鄉土文學運動*針對文化機制的反省為肇始。

對美術界而言，向以西洋美術思潮為首的文化「惰性」，也因這時期的文學鄉土運動，伴隨「回歸鄉土」的口號，表現得較以往各時期來得正視這塊土地，並提供美術界面對「台灣美術」時一個不同的自我審視的視野和角度。但不幸的是，當文學界的鄉土運動以「鄉土」一詞掩護「台灣文學」中的本土性與台灣意識時，美術界所引發的鄉土寫實主義卻已被收編在中國意識的浪漫情結裡，而在鄉土文學運動中所爭議的本土性，也在官辦美術比賽中被漂染成為對祖國的鄉土情懷，或刻意矮化為中國一部份地方美術發展的特質。

儘管如此，這一時期的藝文發展仍可看見兩個影響層面的發生：(一)從消極面看，當時美術界雖仍處於遠避政治議題和追隨西方美術的情狀裡，並未因情感式的懷鄉氛圍而更深入表達對「在地」土地的認識，所以這段時期的鄉土寫實風潮雖並不亞於抽象繪畫對台灣美術的影響，卻僅能算是代表台灣畫家對過去三十年台灣社會、經濟的一個總的情感宣洩。然而由今日視之，卻似乎可算是為後來政治解嚴後，美術界台灣意識的盛行預先鋪

鄉土文學論戰*

對戰後的台灣文學而言，發生於一九七七、七八兩年的鄉土文學論戰，揭示著台灣文學界對戰後遲遲未能在浩劫後的廢墟意義中，以台灣的歷史、文化、社會、人民、土地等課題，重新檢證台灣文學的發展感到不滿。這種凝視反省台灣文化的氛圍，不僅存在於文學界，同時也普及至整個文化層面，涵括著美術、音樂、戲劇、舞蹈等藝術圈。

路。(二)從積極面看,因凝視鄉土的關注普遍於台灣藝文社會之中,在美術界所盛行的鄉土寫實主義開始逐漸脫離形式表象的描寫表示,並對台灣文化做更深的思考與反省。因而,一向習慣消費西方現代美術思潮的台灣美術創作者,也開始思想對台灣文化而言,既模糊、又曖昧且個人化的內在表現方式,是否足以在「在地性」和「台灣意識」的觀點中被檢驗等問題。

七 回歸歷史百家爭鳴與重新詮釋之時期 (八○年代初～八○年代末)

台灣美術自七○年代末接受「鄉土文學」的牽引後,面對西方美術的衝擊不再只是單純針對西方美術思潮思想理論的消費,而是以他山之石可以攻錯的經驗做為轉接,贊助自己在反思的過程中提供一個演練的模式,其間又以在一九八四年成立的「新藝術聯盟」最為明顯。新藝術聯盟是由「一○一現代藝術群」、「前進者畫會」、「笨鳥藝術群」、「新粒子畫會」,及其他少數個人組合而成。其中於八○年代前半組成的「一○一」畫派,在面對這一時期新思潮的衝擊時,曾在義大利超前衛理論家奧利瓦所提出「回歸歷史」的論點中,找到自己的立足點,並認為若要縮短台灣美術與西方美術的發展距離,現在的「回歸歷史」正是台灣美術家迎頭趕上國際藝壇的大好時機,並且,從這點起就可破除台灣美術長期以來移植西洋美

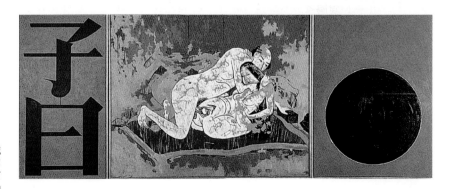

連德誠
子曰
1992 綜合媒材
320 × 130cm

術風貌的跟風符咒。不過「一○一」最初的思考模式與作品風貌仍以大中國的民族情感、神話與歷史做爲辯證的素材與對象,其走入台灣議題表顯「在地」仍是接近政治解嚴前後的事,並在日後台灣逐漸開放的政治氣氛與經濟成長所供給的推演空間中,漸進的走出西洋美術思潮的覆蓋,正式開啓以「台灣美術」爲名的新時代。

一九八五年,「新藝術聯盟」解散,分別組成「台北畫派」和「互動畫會」,另外有更多的留洋創作者於解嚴前後回國增添許多新力量(如「二號公寓」、「伊通公園」)。他們引進西方在符號學和語意學等文化語意與思維辯證的新觀念,促進創作者在本土文化中尋找屬於「台灣」的符碼,解讀「台灣」當下的城鄉文化。此外南部的「高雄現代畫學會」和「南台灣新風格」,也在「台灣」美術創作的實踐上,與北部的前衛藝術家們形成南北呼應。

緊接著,一九八七年解嚴,台灣現代文化工作者得以完全自由呼吸自己土地上的新鮮空氣,藝術家也對應政治開放的腳步,表現得更貼近「台灣」。一九八八年,蔣經國總統逝世,象徵強人政治的結束,顯示政治權力結構與社會財富分配的崩解及新組合契機來臨;美術界的能量則在解構的過程中積累出對「台灣美術」的詮釋能力。似乎整個文化生態已在層層解體的氛圍中,堆疊出一股蓄勢待發的爆炸力。到了九○年代初,這股力量終於自社會的底層全然湧現,不但有清晰明亮的「台灣」新美術風貌,更將「台灣美術」的解釋權正式納入自己的語意表達系統中,不再是七○年代以前官方所唆使的傳聲筒和代言人,更不是以往西洋美術的附庸者與轎夫。

當歷史跨越了這條鴻溝,八○年代後半政治箝制的解除與市場的活絡,不僅將台灣意識的議題正式登上學術殿堂,帶動台灣美術走向較以往更深度認識自己的處境,甚且吸引比以往更多蒐藏家關心台灣當代藝術的發展,尤其是擁有「新風貌」的創作者,原本須依賴美術館的支持,如今卻因蒐

藏家的支持與贊助，得以進入市場接受社會及大眾的驗證。因而，此一時期藝術家表達的，不再是西方流派的研究與追求表現，甚至在解嚴前後的意識形態反思與覺醒也開始成為藝術表達的主題。尤其是經歷過七〇年代後半鄉土寫實時期的藝術家，除了在作品風格上有顯著的改變，當年新播的「在地」意識種子，也在八〇年代發芽、九〇年代成熟，並預示了台灣美術新力量、新趨勢的產生與變革。

一九九〇～一九九九

台灣意識成顯學

到了九〇年代，台灣美術的表現形式似乎更多元，也更成熟，藝術家的作品多多少少也都與形塑台灣的內容、樣貌有關；而隨著歷史巨輪的滾動，台灣意識愈是檯面化成為顯學，創作者對台灣議題似乎也以同等的距離及速度更加深入。這一切似乎也在告示我們，從八〇年代後半至九〇年代，以迄二十一世紀的今天，台灣意識的覺醒已讓台灣美術走得比以往更獨立、更自主。再加上近年國際間對台灣、中國的問題甚為注目，無形中，台灣美術的新力量也逐漸邁向國際社會。這種早期反對打台灣牌者所無法想像的正面態勢，確實曾讓美術界不少人士驚訝這股台灣美術新力量的展現。

九〇年代初，《雄獅美術》雜誌曾引爆一連串關於台灣美術的論戰，使「台灣意識」一時間成為九〇年代美術界的顯學，並引導台灣美術「在地性」的表現臻志更全面的狀態。而當此一狀態的新力量凝聚形成時，尋找自我面貌與「在地」風貌的力量竟是如此強大！不僅在九〇年代掀起一波波回顧、反省、凝視、檢驗等觀看視點，更開創出一面回顧、補輯、救贖過去未曾努力而即將失去的歷史與觀點，和急欲確立自我認同與搜尋建構詮釋權兩條發展路線。

九○年代初浮現於檯面的藝術家，其個人創作的養成期多半經歷過七○年代台灣有史以來最具反省批判的鄉土文學論戰，及政治解嚴前整個台灣社會所面臨的結構轉型的緊張氛圍。而七○年代鄉土文學論戰所帶來的反思能量，至九○年代終於完全的呈現釋放。於是這批藝術家不只是在社會、文化的外延部份進行「參與」，更在思想上向文化、社會的核心前進；並就自己的經驗重新在台灣的歷史、文化與社會結構裡，做個人定位的推演、觀察，甚至是具批判、顛覆性格的個人意念之完全表達。若以「在地性」的角度思考九○年代的台灣美術，可總括此一時期藝術家轉化過程中所表現的精神特色與表現狀態，並歸納出「在地」詮釋權的建構(精神特色)，與全能量的多元創作(狀態)兩點來進行討論。

「在地」詮釋權的建構

在八○年代以前，台灣美術史的發展長期陷於龐大西洋美術思潮的學習跟進，和古老中國美術兩者的包袱間，卻少見與「台灣」主體有關的美術思潮和運動登上國家舞台。但隨著台灣意識的覺醒，作品具西方風貌的年輕藝術家，不再滿足於將創作能量虛擲在對西洋與中國之文化表現與追隨上，轉而走向對「台灣」這塊土地的文化、社會……等相關義涵的關懷。具體的行動是，畫家從此不再只是成為豐富作品意象的工具，同時更是文化主體精髓的表達主體，並更進一步從歷史的定位尋找以「台灣」為主的歷史解讀與史觀。因此，當「台灣」歷史的主體定位，明確地成為前衛藝術家創作上人文意識的主軸時，更具體的台灣主體精神(「在地性」)便躍上前衛藝術家的作品中了。

「文化」一方面固然是自然衍生，但也是需要型塑的，並在型塑的過程中顯現具有文化象徵的符碼與內容。當八○年代後半，台灣正處於政治、經濟、文化等神話的解構過程(同時也是文化重構型塑的過程)，多數藝術家在大我被拆解之際，立即浮現出大我解構之後的矛盾與真空狀態。因為過去自我養成所依附的大我並非全然根植於「台灣」這塊土地，因此尋求「自我認同」的課題遂即刻成為當務之急，對文化符號、符碼的詮釋與注

釋也成為自我演出的重點，拆解過往的浪漫中國情，重構本土主體性的「在地」意識：抒發對台灣文化主體的關懷，與自己獨白並向社會對話或發問。若以「藝術是社會的產物」(Art as the product of society)之觀念，看待台灣「在地」詮釋權的建構，「解嚴」無疑是相當重要的養份來源與「供養站」。隨著「解嚴」對文化所帶來的資訊充斥、無秩序等社會景象，及尖銳唐突的壓迫感和盲亂吞吐各路知識文化等現象，也令創作者必須在紛亂中尋找得以標示自我創作座標的軌跡。

體悟同質異質的問題*

過去，「同質」的定義，是由國民黨以政治的手段強加在台灣人民身上之「中國意識」為主導的中國文化，因而在體悟同質、異質的問題時，便陷在遙不可及的中西差異上，而忽略了在台灣本土文化因長期實踐所累積的先民精神主體，及被政治壓抑、踐踏的文化本體。

對正在進行「在地」詮釋權建構的創作者而言，「解嚴」無疑令他們更加體悟到，在九〇年代之前，台灣在面臨文化上的「同質與異質」*問題時，從未真正作出批判與回應。由於這一層概念的覺醒，使前衛藝術家在接觸中、西美術語彙和文化時產生了抗體，他們不再盲從，甚且更加審慎的自西洋美術思潮中吸取養份，做為表達文化本體、自我認同的工具和手段，而非內容，並在九〇年代真正走出台灣及自我的個性，將過往台灣社會在政經、文化等方面所潛隱的問題，作出全然重新的剖釋與呈現。因此，若說八〇年代解嚴前後的混亂時期，是一個歷史「解構」的必然，那麼九〇年代台灣美術「在地性」的具體呈現，則是整體社會「重構」的必然。

全能量的多元創作

由於八〇年代後半與九〇年代初的台灣當代美術發展，經歷戒嚴、解嚴前後政治、社會變遷的洗禮，在發展上深受大環境變動的影響；再加上九〇年代初期，不願受美術館機制約制的藝術家，大都採取自力耕生的「替代空間」方式[22]，產生不同於八〇年代美術界以畫會、畫派運動來標示集體藝術立場的發展趨勢，展現出美術界的多元與生機盎然及相異、複雜的發展軌跡。

在此之際，「台灣意識」的發展對美術界也展現出無比的感染力，區域美術發展的趨勢也逐漸跳脫早期現代藝術向以台北為中心的發展慣性，間接促成台灣當代美術強調地區屬性的多元現象。此外，不同時期離開台灣的

藝術家也紛紛歸國,參與台灣美術最為百家爭鳴的蓬勃時期,在在皆使得台灣美術在進入九○年代後,呈現出國際樣貌美術趨勢與區域美術獨立發展並存的特有現象。

因此,若從台灣當代美術的發展現象判斷,或可從「禁錮」與「解放」兩個觀點,以及「能量釋放」的比喻[23],來透析九○年代台灣當代藝術中的多元創作。並可避免因解嚴的歷史界碑(1987),而落入以偏概全的將政治與社會對美術創作主題的影響,直接運用在藝術家與藝術品之上的偏頗判斷。由於此一階段台灣美術「能量釋放」的發展,不僅是因為政治環境的解放,同時也是創作者的創作觀、視野及接受資訊管道的開放,藝術家嚮往解除禁錮所帶來的快感,於是形成當代美術創作能量的全釋放,並凝聚出創作多元的共同意志。因而,無論任何一種形式、風格範疇的藝術家與藝術品,愈是自由、解放則愈沒有包袱,所碰觸的禁忌議題與離經叛道的創作行徑也愈多元而無奇不有。由是自八○年代末至整個九○年代,台灣當代美術的時代精神,應被定位在追求創作自由與創作解放等特質,這與八○年代之前,僅限於追求傳統與創新的迷惘是迥然不同的。

由於九○年代的藝術家能從傳統與創新的禁錮跳脫,再加上新資訊大量引入與日增的國際交流機會,讓藝術家意識到如何在多元的國際藝術社會與強調「在地」發展的色彩中,強化表現形式下的自我能量與釋放,凸顯出自我與「在地」特質的互動表現,並不再落入追「新」的框架之中。這諭示著創作者開始慢慢走出預設觀念(如創新、解決中西藝術問題等)先行於創作實踐的模式,而邁入更隨機、無預設、無包袱和更個體化、邊緣性等多元思考。

表現議題的分類

由於九○年代台灣當代美術發展的重點不在創建流派與尋找藝術新樣式,而是以個人解除禁錮、釋放自我、充份表達個體意志為主。在創作主題內容上則強調藝術家閱讀、解讀台灣在地文化、社會種種面向,因此展現出

異常多元與多面向的自由特性，對各種議題的探討可說是緊扣著社會、文化、政治、經濟等問題而發展。這一階段的藝術家因而似乎較過往更能針對各種議題抒發己見，相對而言，過往顯得較邊緣及非主流的意見及看法，也更鮮明地浮現於藝術生態中，形成百年來台灣美術界難得一見的百家爭鳴情勢，接下來以約略的議題區分，舉出幾位藝術家及作品做為說明：

（一）政治批判的歷史視域：

台灣自一九八七年政治解嚴後，與「政治」批判有關的藝術作品較以往大量出現，有直接針對當下政治進行反應的作品，也有運用較抽離的思惟進行藝術的創作表現，其中運用歷史觀點或歷史視野中的文化觀點創作的藝術家，是此一時期作品的主調之一。例如楊茂林《熱蘭遮紀事 L 9301》(1993)、李銘盛《身高150公分的李銘盛》(1998)、連德誠《無題》(1992)、梅丁衍《哀敦砥悌》(1996)、吳天章《關於蔣介石的統治》(1990)、姚瑞中《土地測量系列，息壤NO.1》(1993)和《土地測量系列之本土佔領行動》

梅丁衍
哀敦砥悌(局部)
1996 裝置

1994、倪再沁《失樂園》、李俊賢1991~1996的作品，在此一議題中，他們皆有相似的基調，即從歷史視域進行對政治的批判，作品表現不激情，涉及政治但維持一定距離；提出作者的歷史視點，有距離的進行針對台灣政治發展的批判；歷史與政治是兩大主軸，理性批判大於感性關懷。[*]

吳天章
春宵V
1997 綜合媒材
170×130cm

（二）土地關懷的感傷記憶：

從文化層面與個人情感記憶，直接提出對土地的關懷，是九○年代藝術家與社會互動的另一面向思考，其中吳天章《春宵夢》(1997)、陳順築《六○年代的無題 I、II》(1993)和《水相》(1993)、于彭《風月無邊》(1993)、鄭在東《碧潭》(1993)、連建興《守護淨土》(1993)、黃銘昌《風中的水稻田》(1989-90)、蘇旺伸《租界》(1996)、黃步青《黑色、種子(二)》(1994)、陳榮發《暗夜》(1995)、楊成愿《台灣時空》(1993)、游本寬《家族像本》

楊成愿
台灣近代建築
1993 油畫
162×130cm

台灣檔案室[*]

一九九○年四月，連德誠、吳瑪悧、侯俊明成立「台灣檔案室」，同年五月於木柵劉靜敏優劇場場地「甘仔店」，共同策展《慶祝第八任蔣總統就職典禮》，藝術家以裝置手法針對台灣政治進行批判，直接而裸露；並於次年一月再次以《怪、力、亂、神》展名，對解嚴後台灣社會的亂象提出藝術家觀點並進行批判。

(1996)、木殘《歷史殘骸》(1998)、王文志《防洪計畫》(1997)等作品，在此一議題中，他們對於台灣美術發展中的鄉土關懷與本土意識，提供了較深刻的視覺實例。相對於解嚴後台灣社會對「土地」的悲情，可發現藝術家個人的感傷記憶與其所表現的土地關懷，已不再過度強調大時代的歷史悲情，反而是從個人的影像記憶中，流露出具情感認同的感性層面與沈澱後的個人理性思惟。

（三）本土圖像、符號的詮釋與建造：

九○年代台灣當代美術的發展不僅多元化，即便進行「在地」思考的同時，藝術家對本土圖像、符號的詮釋與建造，突然間也成為表現舞台上的一支。尤其是從常民文化中尋譯圖像、符號，企圖在自己的作品中造像，營造新的「在地」圖像與符號。這類藝術家及作品包括郭振昌《日以繼夜 I -2(夸父逐日與現代神話)》(1992)、李明則《本尊顯像》(1995)、黃進河《接引到西方》(1990)、林鉅《聖家像》(1994)、鄭建昌《挑擔渡重山》(1996)等。他們的共通特質是從本土文化中萃取養份，內化至自我的生命，訴諸民俗情感或指涉文化認同與土地的在地性質，進而嘗試詮釋建造台灣本土的圖像、符號系譜。

黃進河
接引到西方
1990 油畫
165×210cm

（四）當代文明的質疑提問：

面對本世紀當代文明的快速發展及所產生的社會衝擊，藝術家藉由藝術創作所形成的界面，總是要不斷質疑提問當代文明的意義以及對所產生的影響面提出觀點表述。其中顧世勇《畫夜、振翅》(1992)、袁廣鳴《難眠的理由》(1998)、姚瑞中《天外天8、9、10》(1997)和《人外人1、2、4、27》(1998)、朱嘉樺《駱駝和水果》(1993)、夏陽《KTV》(1993)、陳建北《戰爭？人類的基本尊嚴》(1996)、張正仁《美麗

島Ⅰ、Ⅱ》(1994)、簡福鈴《大浩劫》(1992~95)、
陸先銘《阿公的寓言》(1996)、楊仁明《思考中
的知識份子》(1993)、唐唐發《又愛又惡的柱子》
(1996)等人的作品，可歸在此一議題的討論範圍
內。他們的作品，不是從大社會切面進入，就是
從小個人的身心感知深入，並共同關心、思辯當
代文明不斷撞擊出的人類「本質」問題；因此，
在質疑提問的同時，也成為創作思考的內容，顯
示出關於全人類議題下的「台灣」觀點。

（五）人性原慾的心理表徵：

在台灣美術的發展中，「人性原慾」的課題與政
治議題，都是解嚴後藝術家才能放手創作的內容
之一，這是因為過去的思想箝制與道德枷鎖，壓
抑著台灣美術在這一方面的發展。從社會、文化
的角度切入，個人「原慾」的自我剖析與赤裸呈
現，則是自我認同過程中的重要步驟與表徵。郭
維國《新樂園》(1994)、陶亞倫《自我意識Ⅰ》
(1996)與《自我意識Ⅱ》(1997)、陳界仁《失聲
圖》(1997)、《恍惚相》(1998)和《法治圖》
(1997)、黃志陽《孵形產房》(1993)、翁基峰
《少女商品》(1995)和《世紀末救世主》(1995)、
黃位政《政治·性》(1992)、侯俊明《搜神記》
(1993)的作品，分別從個人的「原慾」及心理表
徵，進行自我深層的赤裸表現，我們可見其潛意
識下的深層慾望，在藝術品中的蠢蠢慾動，以及
鬆動任何抑制社會「原慾」之力量的可能。

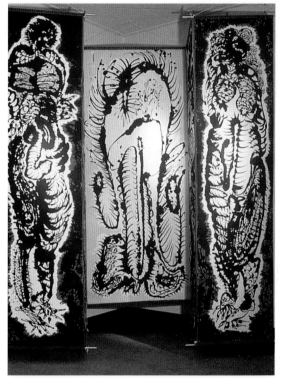

黃志陽 ZOON系列 1996 水墨，壓克力，紙 340×120cm每屏

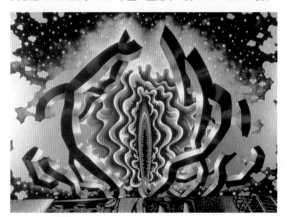

郭維國 新樂園 1994 油彩，畫布 260×400cm

（六）抽象形式的人文表述：

雖然抽象形式的藝術創作，在五○、六○年代曾經狂飆於台灣美術史，但相對於大時代環境的不利條件，抽象形式的藝術創作在九○年代則顯得較「東方」、「五月」畫會時期更多元，特別是在八○年代出現的抽象繪畫藝術家，不論是承襲於何種美術史脈絡，皆展現了對抽象語言的充分表述。薛保瑕《浮生錄》(1996)和《對立存在》(1995)、曲德義《色面與色/黃F9210》、陳幸婉《林無靜樹》(1996)和《大地之歌》(1996)、鄭瓊銘《自然圖像(1)》(1993)和《自然圖像(2)》(1993)、顏頂生《清風徐來》(1996)、林鴻文《離向心》(1996)、黃宏德《磁鐵與小孩》系列(1993)、吳梅嵩《椅子》(1992)等藝術家之作品，抽象形式與語言的面貌和運用，不僅顯現出各自所承襲之美術脈絡，並持續保有著西方知識份子精神層面純度的追求，以及與台灣「在地」氣質的相融合。

（七）消費文明與媒體意識：

九○年代的台灣，除了因為政治解嚴所帶來的思想鬆綁，產生更多的思想撞擊，同時也因為經濟發展的成功與都市環境的飛快變化，提供了部份藝術家從消費文明與媒體意識中挖掘更多的創作素材。他們將創作的關注點投入於消費文明與媒體意識兩個重點，對消費文明的觀察與呼應則與媒體意識一同躍上台灣當代藝術的創作，成為台灣當代藝術的主體內容之一。藝術家盧明德《都會意象系列之七》(1997)和《圖紋辨讀系列之六》(1998)、林建榮《失樂園》(1998)，王俊傑的《俠客》(1996)、《俠女》(1996)、《極樂世界 螢光之旅商店版》(1997)和《聖光52》(1997)，洪東祿《春麗》(1998~1999)與《綾波玲》(1999)，以及李民中《在于人結請暫停胡鬧》(1994)等藝術家之作品，我們很容易就可辨認出消費文明與媒體意識緊扣的關

王俊傑
俠女
1992~1996
電腦修相彩色照片
101 × 152cm

聯性，他們雖然各有不同的關心內容，也使用不同的材質與創作形式，但由此而衍伸、運用的消費符號和媒體訊息，則是輕易可見。

（八） 女性思惟與性別、權力議題

九〇年代，台灣當代藝術仍不免與西方思潮互動並受其影響，在「台灣意識」覺醒與詮釋權建構的同時，性別議題與女性主體性表示的作品與藝術家，也成為台灣當代藝術中不可忽視的部份。傅嘉琿《蕾潘朵》(1991)、嚴明惠《法眼》(1993)、侯宜仁《女性共產(1)盤子》(1992)、陳慧嶠《空中的火焰》(1997)、徐洵蔚《一象》(1996)、吳瑪悧《新莊女人的故事》(1997)、侯淑姿《青春編織曲(1)、(2)、(3)》(1997)、林純如《生產》(1997)、林佩淳《相對說畫系列》(1995)等藝術家及其作品，反映出女性思惟在性別與權力議題的觀看態度；以細膩思緒與特有的女性經驗，深入探索社會各階層女性的聲音，不僅向社會發聲同時也扮演詮釋者的角色。

結語

當歷史的洪流繼續流動，受土地與河流孕育的人類文明亦將持續滋長。雖然二十世紀的台灣歷史不斷接受外來文化的捲入，但在現代化的過程中，根著於土地的文化母體，依然堅韌地成長茁壯於九〇年代；因而，儘管在二十世紀深受日本殖民、西方文化與中原意識等不同脈絡強勢文化的影響，台灣美術「在地」生命力的延續始終沒有根落。

因此，九〇年代的當代藝術家在建構「在地」詮釋權，並進行全能量的多元創作時，不論歷史發展的必然或文化衝擊的思考，皆形構出「在地性」意識的浮顯，並雕塑出豐富而內化的「在地」特質，同時也進行著「台灣」美術的造像運動。例如當代藝術家運用「批判」、「顛覆」的手法解構舊有的枷鎖，使用「分割」、「重疊」、「錯置」等表現形式重構新美術的風貌，並以搜尋「台灣人」集體意識的文化表徵與歷史意涵，為重塑「台灣」在地精神的重要法則。

而另一方面，許多藝術家除了擁有關注土地的眼神，也向台灣文化內部進行探源的動作，深切思考或尋求個人思辯意識的宣洩與表達，無論是從歷史角度的直剖或解析，生活環境的橫切或投射，多元性的主題結合或觀念性的符徵使用，在在期盼自己在成為台灣美術史和文化之見證者及實踐者的同時，也將整個台灣社會的共感交集創造出屬於台灣在地的形象與精神主體。換言之，九〇年代的台灣美術，的確必須經歷重塑的過程，而後產生真實的在地「台灣」美術新形像，台灣的當代藝術家才能在未來的美術風潮中，發展自己的文化詮釋能力與發言權。

期待深度的主體揭示與探討

然而，就在我們強調自我詮釋與發言的台灣美術「在地性」意識時，一般社會大眾依然多停留在台灣美術深受西方美術思潮與中原文化影響的印象中，因此仍需亟思在台灣美術現代化的過程裡，探掘隱藏在底層的「主體」，並進一步檢驗九〇年代走過與創建的「台灣美術」，是否已然「表現」出這樣深具「在地」特質與精神的主體。

期待一個深度的主體揭示與探討，是進入二十一世紀所必須反思的。雖然今日已有美術理論研究者和美術史學者的辛苦耕耘，但對於整個時代及其創作者所表現的時代意義與風貌(風格)，目前仍僅只是稍稍勾勒出外表形貌，對於隱藏於作品中可能存在的時代共感意志，以及相互間的差異和表現風貌的多樣，依然未能深入表出。所以不論是方式、態度和對應時代的切入點等面向，或時代精神的主體揭示與探討，儼然成為回視二十世紀九〇年代「台灣美術」的重要工作。而〈初探西方美術在台灣美術發展中的「在地性」：一九九〇～一九九九〉，即是揭示與探討「台灣美術」新主體的初步嘗試。

註釋：

1: Localnity「在地性」是本文作者從英文字local所自創演變而來的，主要是對應於 modernity「現代性」一詞的外來身份與文化意涵，因此取用local的「在地 的」、「當地的」、「地方的」的本義，依據英文造字之詞性與辭義原則，以 Localnity直接表示本文所指涉的「在地性」意義。

2: 《台展/府展──台灣畫家東洋畫圖錄，日據時期台灣美術檔案〈貳〉》，《私家 本》，王行恭編，一九九二，郭雪湖作品，頁一五六《圓山附近》、頁一五七 《春》、頁一五八《南街殷賑》。

3: 同前註呂鐵州作品，頁二十七《南園》、頁二十八《大溪》、頁三十一《蘇鐵》、 頁三十六《平和》。

4: 同前註林之助作品，頁一二〇《冬日》、頁一二一《母子》、頁一二二《好日》。

5: 同前註林玉山作品，頁七十五《水牛》、頁八十四《夕照》、頁八十五《白雨 迫》。

6: 同前註陳進作品，頁一八六《春》、頁一八七《芝蘭的香》、頁一八八《含笑 花》、頁一八九《野邊》、頁一九一《樂譜》；及《台灣美術全集─第2卷陳 進》，何政廣總編輯，藝術家出版，一九九三，頁四十二《化妝》、頁四十三 《合奏》等。

7: 《台展/府展──台灣畫家西洋畫圖錄，日據時期台灣美術檔案〈壹〉》，《私家 本》，王行恭編，一九九二，倪蔣懷作品，頁一二三《山間的街》、頁一二四 《雙溪夕照》、頁一二五《裡通》。

8: 同前註藍蔭鼎作品，頁四一五《北方澳》、頁四一七《書齊》、頁四二〇《商巷》

9: 同前註李石樵作品，頁五十《大橋》。

10: 同前註王坤南作品，頁三《樹間噴水》、頁四《機上的夜色》、頁五《夜的書 齊》、頁六《晚餐的果物》。

11: 同前註李梅樹作品，頁三十二《切蕃薯之女》、頁三十六《黃昏時》、頁三十三 《小憩之女》。

12: 同前註廖繼春作品頁三〇七《街頭》、三一〇《初夏》，葉火城作品頁二九六《豐 原一角》；陳澄波作品頁一五六《淡江風景》、頁一五三《街頭》，及《台灣美 術全集──第一卷陳澄波》，何政廣總編輯，藝術家出版，一九九二，頁六十 六～六十七《夏日街頭》。

13: 同前註林錦鴻作品頁九十五《風景》，洪瑞麟作品頁一一一《蟬聲》，《台灣美術 全集──第四卷廖繼春》，何政廣總編輯，藝術家出版，一九九三，頁四十四 《香蕉之庭》。

14: 同前註廖繼春作品頁三〇九《夕暮的迎春門》、郭柏川作品頁二〇八《關帝廟前 的橫町》

15: 同前註楊三郎作品頁二六九《老藝人》，顏水龍作品頁三九四《汐波》、頁三九五《紅頭嶼姑娘》，洪瑞麟作品頁一一〇《微光》、頁一一二《慈幃》、頁一一三《勞慟》。

16: 台灣的雕塑家雖然是少數中的少數且不被列入「台展」、「府展」的競賽項目中，但他們作品中的寫實性則是不容忽視的一環。

17: 〈「自我的覺醒」與「自我的隱退」─對李梅樹晚期人物畫的一種解釋〉，《李梅樹逝世十週年紀念展》畫冊，台北市立美術館，一九九三年一月，頁十八～二十三。

18: 如《食攤》(1946)、《三代人》(1946)、《過年的準備》(1946)、《太太、這隻肥》(1947)、《朱門外》(1946)和《爭取生存空間》(1947)。

19: 包括童年(一至六歲)、壯年(二十八至四十三歲)。

20: 黃朝湖〈中國現代繪畫運動的回顧與展望〉，《中國現代繪畫回顧展》專刊，頁九～十九，台北市立美術館，一九八六，二月。

21: 雖然當時的「懷鄉」氛圍是攀附在傳統中國情境的鄉土，但事實上文藝界所關注的懷鄉實體與實境，卻是台灣的「在地」的條件與情狀。

22: 例如「二號公寓」、「伊通公園」以及後來由「二號公寓」轉變的「新樂園」。

23: 孫立銓〈驗證與判斷──談帝門藝術品典藏的研究基礎〉，《帝門藝術教育基金會典藏圖錄──1999》，頁十七～十八，帝門藝術教育基金會，二〇〇〇年，一月。在此作者以「能量釋放」的比喻，將八〇年代以後的台灣當代美術劃分為三個階段：(1)前能量釋放時期(1980~1985)、(2)能量衝擊、釋放時期(1986~1990)、(3)全能量創作自由多元時期(1991~繼續)。

傳統的藝術思維及表現：九〇年代

謝東山

「透視學事件」

一九六七年春，時任師大美術系主任的黃君璧教授，某日在西畫教室瀏覽學生校外寫生的水彩習作時，發現多位學生作品中，景物不但扭曲變形，而且連簡單的透視都錯了。例如有個學生畫的鐵軌，從近景到遠景竟然是平行的。黃君璧心想，學生的描繪能力肯定大有問題，是不是透視學老師沒有教好透視原理？為了確定學生會不會畫圖，當場下令全班學生隔日考透視畫法。

翌日，助教安排該班學生在校園寫生。不少學生對此舉怨聲載道，認為系主任小題大作，但也只得乖乖地，按透視學原理，畫一張中規中矩的水彩畫交差。

當助教呈上這班學生的畫給黃君璧過目後，黃君璧發現仍然有一張畫，其中透視還是錯得離譜，同樣的樹，遠景的居然比近景的高出很多。黃君璧大惑不解，難道這個學生真的不懂透視原理？那麼他大一的透視學是怎麼矇混過的？當時教透視的，還是系裡有名的，最難纏的老師。
找來該生個別談話時，黃君璧劈頭就問他到底會不會畫畫，該生(姑隱其名)回以他在僑居地馬來西亞還曾被選為十大水彩畫家，怎麼不會畫圖？該生回答到：「我只是想照自己的方法來畫而已」，況且，「立體派不是反透視的嗎？」

據該生事後轉述，當黃君璧主任得知他是馬來西亞僑生後，馬上改口用廣東話(按：黃君璧是廣東人)大加訓斥一番，要他規規矩矩照著學校教的方法畫，以免帶壞同學。這個學生事後告訴班上同學說，他才不甩黃君璧說的那一套道理，創作是講究自由的，學校豈可限制那麼多。不過為了順利拿到文憑，這個學生後來每逢要交作業打成績時，還是乖乖地照著學校的要求。這是大陸文革初期，也是全世界都在鬧學運的年代，在當時戒嚴

氣氛下，台灣的大學生表面乖順，私底下卻有不少人有反抗學院體制的衝動，「透視學事件」只不過是當時無數個大小型「叛逆」事件中的一個例子罷了。

「爛蘋果事件」

三十三年後，國內美術的發展出現了黃君璧生前意想不到的大幅改變：二○○○年十月的某日，聯合報登出一則新聞，大意爲：台南市政府一樓藝文展覽空間，展出以蘋果和蕃薯爲素材的裝置藝術，由於蘋果已經發酸、發臭，很多市府員工和進出洽公的市民，都不得不掩鼻而過。「爛蘋果」是藝術家陳慧美的作品，標題爲「生命」，她在接受媒體記者訪問時聲稱，進口的五爪蘋果，美麗的外表下卻隱藏著腐敗的心，光鮮的外觀則象徵官僚體制虛假的表象；蕃薯外表粗俗，卻埋藏著堅忍的性格和旺盛的生命力，即使是腐爛還是可以生長發芽，充分代表著台灣人的精神。對於發臭的蘋果，作者的解釋是，官僚體制存在久了就會像蘋果擺久了一樣發臭，令人難以忍受。這是市府主辦的名爲「變」的插曲之一，參展作品中，不少是前衛藝術。

主辦該主題展的市府官員——台南市文化局長蕭瓊瑞在事件被電視台報導後則強調，蘋果發臭本在預料之中，就是要藉著發出的臭味挑戰這個城市居民的容忍度。誠然，對官方而言，前衛藝術的政治參與行爲，在世紀末的台灣已是稀鬆平常的戲碼，不足爲奇。那些大驚小怪的人，正足以顯示他們對前衛藝術的外行；美術館內都可以放煙火、發射「飛彈」*，擺著會發臭的蘋果又能算什麼？

從師大美術系創立的一九四七到解除戒嚴的一九八七年，在這長達四十年之間，學院主義在美術界具有絕對的優勢。除了解嚴前幾年，北美館開始推動前衛藝術，整個官方與學術界都是學院主義的守護者，對於任何試圖顛覆它的前衛思想與作爲，除了媒體偶而拿來當作社會事件，炒作一番之

美術館的火藥彈*

一九九八年八月二十一日下午六點三十五分，六百個繫在二點五公里導火線上的火藥包，分別從台灣省立美術館的館內、館外、上空及地面，電光火石般迅雷不及掩耳地「轟炸」了美術館！這是當時初任館長的倪再沁力邀國際知名的中國藝術家蔡國強所進行的一場有如「驚嘆號」的表演。標題「不破不立——引爆台灣省立美術館」，似乎也象徵並諭示新館長「破陳舊以立新」的大刀闊斧之決心。（編）

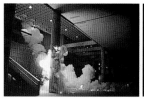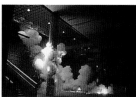

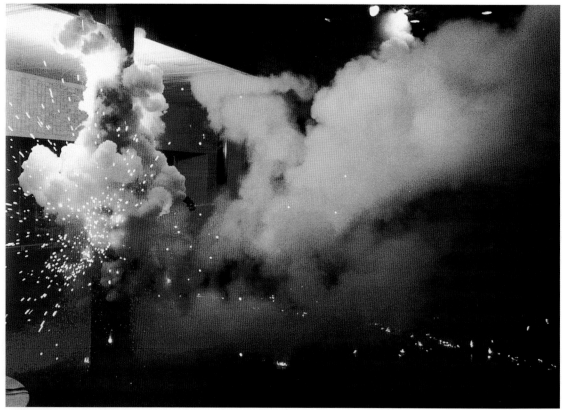

蔡國強 不破不立——引爆台灣省立美術館 1998 火藥彈、導火線、氫氣球 620×10m 歷時約50秒

外，官方與學院從不支持前衛藝術。

一九九〇年代來臨之前，前衛藝術在台灣只有點狀零星的發展，對於學院藝術不構成威脅。在此之前，最主要的幾所美術科系，包括師大、文大、藝專仍然年復一年，培養出學院主義的藝術家。這些畢業學生投入國內藝壇後，逐漸成爲學院藝術的主流勢力。他們囊括全國美展、全省美展、全省教師美展等當年具指標性競賽的大獎。使學院藝術維持不墜的，靠的就是這一批藝術家，以及爲維持整個競賽制度存在的評審委員。

九〇年代之前，這種學院體制是前衛藝術亟欲推翻甚至消滅的對象。在台灣，前衛主義者視學院藝術爲暮氣沉沉的藝術，它們不但看起來千篇一律，而且毫無個性可言。早在五〇年代時，推翻學院藝術就已被國內年輕藝術家看成是一項意義非凡的「革命」志業，視爲是拯救「藝術」使之免於滅亡的神聖使命*。

二〇〇〇年的「爛蘋果事件」，雖只是前衛藝術家挑戰學院體制運動下的一則小插曲或「醜聞」，但是新聞事件背後隱藏的意義卻十分深遠。前衛藝術亟欲推翻甚至消滅的學院主義，包括它的生產形式與收受模式，就現況而言，恐怕眞的「革命尚未成功」。從各方反應可以看出，前衛藝術在國內仍然缺乏完全「取代」學院藝術的能力。然而，前衛藝術在國內受到官方的支持程度，對於成長於學院主義一枝獨秀年代的藝術家，卻是始料所未及的。

學院藝術所崇尚的唯美主義(Aestheticism)，既不是當代美學大師布爾格所說的神聖藝術(例如中世紀盛期的藝術)也不是宮廷藝術(例如路易十四宮廷的藝術)，而是一種道道地地的資產階級藝術(例如十九世紀以來的現代藝術)。它是資產階級大眾「自我理解的客體化」與個人的「剩餘需求的滿足[1]」，在本質上，它是日常生活之外可有可無的需求。神聖藝術被當作宗教儀式中的崇拜對象，完全融入宗教的社會體制。它的生產方式是集體而

藝術家的「革命志業」*

「革命」意識型態在九〇年代仍存在於國內前衛藝術界，他們大多抱持著左派積極的社會改革思想，認爲除非徹底改造藝術體制，否則台灣藝術沒有明天。也因爲有這種改革的「使命感」，所以目前仍有前衛藝術家持「革命尚未成功，同志仍需努力」的呼籲。

分工，其接受模式也被制度化為集體的[2]。宮廷藝術的功能是再現性的，目的在彰顯帝王的榮耀與宮廷生活，是宮廷社會生活實踐的一部份。在生產方式上，宮廷藝術由個別藝術家所完成，並「意識到其活動的特殊性[3]」。但在接受模式上，宮廷藝術仍是集體進行的，只是此集體接受內容不再是神聖的，而是社交性質的。

陳景容 金山古街 1993 油畫 194×130cm

陳景容 在曠野裡 1971 油畫 193×130cm

唯美主義

唯美主義美學思想淵源於十八世紀歐洲，資產階級社會興起之後。在資產階級掌握經濟實力和取得政治權力之後，有系統的美學研究才出現，並成為一個知識領域。自此，藝術被理解為有別於其他類型的社會實踐[4]，它的功能、生產與接受形成制度，其特色是與生活實踐的分離。資產階級藝術的自主化結果，不但使藝術脫離日常生活經驗，在隨後的發展過程中，藝術更成為藝術本身的內容[5]；藝術從此不再是宗教或日常生活不可分割的一部份。最早提出藝術與社會日常生活無關的思想家是康德(Immanuel Kant)，他把審美判斷定義為不涉及利益的活動；亦即，審美感性乃是獨立於所有功利目的之外的結果。

就社會功能而言，唯美藝術的生產是藝術家個人審美理想的體現，生產形式講究個性，追求個人風格。審美收受者也是個人的，亦即唯美藝術的意涵無須建立在整體社會的認同基礎上。在審美價值觀上，唯美藝術是一種精英階級所偏好的藝術在中國古代它屬於文人階層，今日則是知識份子與中產階級。在生產與收受關係上，兩者通常都是屬於同一社會階層的人，他們是構成資產階級藝術「體制」(institution)的基本成員。在十九世紀中葉之前西方藝術的生產與接受所遵循的是唯美主義。一般而言唯美藝術(即學院藝術)的製作遵循著某種規範，這些規範可以「學院主義」稱之*。

唯美主義在台灣

唯美主義在台灣的發展伴隨著社會的現代化而來，它的成熟期直到八〇年代初才出現。台灣社會的現代化開始於一九一〇年代，現代美術則在二〇年代從日本引進島內，這種美術與台灣原有的工藝美術在社會功能上完全不同，前者與傳統水墨畫同屬唯美主義藝術，它的生產與收受都以個人為基礎；後者是民間藝術或宗教藝術，在生產上，它們是集體的工藝品，在收受模式上則以共同的信仰或文化為基礎。解嚴之前，雖然在言說內涵上

唯美主義及學院藝術*

在這裡，「唯美藝術」或「學院藝術」並不必然出於學院藝術家之手，而是指藝術創作者遵循某種學院主義(academicism)為創作法則(norms)，並以此法則作為判斷作品優劣的標準(standards of excellence)。學院主義具有兩種社會功能，第一，它主導著創作者的批評意識，使個人的創作能為社會所接受，並進而獲得理想中的評價。其次，學院主義是藝術欣賞者、評鑑者對藝術製作方式、成果進行判斷的依據。

不盡相同，國內所奉行的學院主義，在審美理想上間接承襲法國沙龍以及中國文人化傳統所建構出來的唯美主義。

導致八○年代後期唯美主義藝術成熟於國內的動因是文化工業的出現，這個文化工業所服務的對象主要是新興起的中產階級。在此之前，台灣社會中只存在著極少數的有閒階級與眾多的勞動階級，台灣工業化後，尤其在八○年代以後，中產階級在當時是在上層(upper classes)、小資產(petty bourgeois)、無產階級(proletarian classes)之外，新興起的階級。這個階級的群眾在文化品味上傾向高眉文化(high culture)，他們的購買力帶動了唯美主義藝術的蓬勃生機。

前衛主義

前衛主義藝術思想可回溯到德國美學家席勒(J.C.F. Schiller, 1759-1805)。康德強調審美判斷的無功利性與無目的性，席勒則建議在藝術的自主性上，以其無功利和無目的為基礎，完成人文教養的任務。在分工所帶來的階級社會裡，人類的心智才能只得到片面的發展，人性並未獲得充分發展。席勒希望美育能把被割裂成「兩半」的個人心靈重新組合，成為一個完整的人。在資產階級社會裡，每個人在分工的社會活動領域內，其個人潛在的整體發展受到結構性的威脅。藝術的自主性加上無目的性，正好可充當整合人性的工具[6]。席勒希望賦予藝術這種塑造人性的功能，使人們在工作之餘能夠從藝術鑑賞中獲得感性生活的內涵。

但是前衛藝術真正成為社會實踐則晚至十九世紀中葉才出現，地點在巴黎藝文圈。十九世紀歐洲前衛運動的攻擊對象為資產階級藝術的社會「地位」，所反對的不是先前的藝術形式或風格，而是藝術與日常生活實踐的脫離。前衛主義者如未

未來主義 Futuris*

有時泛指一九○○年以後的所有美術流派。它大約起於一九○九年二月，而約結束於第一次世界大戰中的一九一五年。是紐約派（New York School）前，唯一一個跟巴黎較無關係的現代美術運動，所以在巴黎並不普及。不過未來主義的真正誕生地仍是巴黎，詩人馬利內提（Marinetti）率先在《費加洛日報》發表文章讚揚「……一種新的美感……有如機關槍般風馳電掣的汽車比『有翅膀的薩摩得拉斯勝利女神像』更美……」，接著發表的「未來派繪畫宣言」「技巧宣言」是未來主義美學的重要鎖鑰。未來主義美學讚頌具動感的動態及粉碎物體實質的光之表現，當時署名於宣言的畫家有薄丘尼（Boccioni）、卡拉（Carra）、塞維里尼（Severini）、魯梭羅（Russolo）等。一九一二年未來派畫展在巴黎舉行，其後又到倫敦、柏林甚至整個歐洲，皆引起騷動。(編)

來派*、達達*、超現實藝術家*等要求藝術再度成爲實用的功能，但這並非意指藝術內容要有社會意義，而是藝術應該具有社會作用，讓藝術回到日常生活不可分割的整體中。前衛要求「否定」(sublation)藝術，「否定」並非簡單地要摧毀「藝術」，而是要將藝術轉換到生活實踐中[7]。

在實際作法上，前衛主義者試圖創造一種新的社會生活實踐內容，認爲唯有創造出某種作品，它與既存的藝術完全無關時，這種新藝術才有可能成爲組織新的生活實踐的出發點[8]。前衛主義者試圖使藝術再度與生活整合。爲了對抗唯美主義藝術所帶來的藝術與生活實踐的斷裂，藝術家不但要製造能對社會產生影響的作品，更要使藝術與生活不再有明顯的區分存在。以二十世紀的前衛藝術爲例，他們創造出像達達藝術與超現實主義藝術這樣的藝術，以及由達達所衍生出來的，如普普*、法國新寫實、新達達*、偶發、生活劇場等，與生活的界限模糊難以分辨的藝術。

前衛主義在台灣

在國內，前衛藝術的發展可以分爲兩個階段：第一，三○年代中期到八○年代之前的葛林柏格形式主義(Greenbergian Formalism)；其次，八○年代迄今的杜象主義(Duchampianism)。前者認爲藝術應隨著時代而有不同的面貌，但其形式仍需從傳統延續而來。後者則不但要否定前者所主張的傳統價值，更試圖消滅「唯美主義」藝術體制。本文開頭所舉的兩則藝術事件正足以標示這兩者的差異：一九六七年師大美術系「透視學事

超現實主義 Surrealism*

源於達達主義部分觀念的藝術及文學運動。雖然它和達達主義及未來主義一樣，宣稱其爲一種生活方式，而不僅止於新的藝術形式，不過它幾乎一次及二次大戰期間，演變、傳播最廣，爭議也最多的藝術風潮。超現實主義致力於探索人類經驗的先驗層面，嘗試將現實觀念與本能、潛意識及夢的經驗揉合。這個運動對波希(Bosch)、哥雅(Goya)、洛普(Rope)等人怪異及幻想的一面極感興趣；基里訶(Chirico)、夏卡爾(Chagall)等也因風格相近被視爲先驅者；達利(Dali)和馬格利特(Magritte)更努力發展脫離常軌、非正常功能性、不合邏輯的並列方式；佛洛依德的潛意識理論被進一步引用，各種不同的自動性技法也被不斷地探索，以突破理性的約制，釋放潛藏的衝動及意象。(編)

達達和新達達 Dada, Neo-Dada*

前者始於一九一六年二月在瑞士蘇黎世所創立的藝術及文學運動，其一致的態度是反戰和反審美；後者則淵源於杜象的不願受任何傳統藝術價值所拘束，其萌芽可追溯到一九五○年代，到一九六○一七○年時，它幾已成爲世界藝術的主要共同狀態。杜象在一九六二年寫給朋友李希特(Hans Richter)信裡的一段話，或可說明達達與新達達的不同：「……新達達，也就是有些人說的新寫實主義、普普藝術、集合藝術，是達達的餘灰復燃。我使用現成品，是想侮辱傳統的美學，可是新達達乾脆接納現成品，並發現其中之美……」(編)

普普(Pop Art)在台灣*

普普藝術的名稱，曾於一九五四年由英國藝術家阿羅威(Lawrence Allowey)，用來指稱大眾傳播媒體所創造的「大眾藝術」；有人認爲第一件真正的普普藝術作品是由漢彌敦(Richard Hamilton)以拼貼(Callage)技法完成，描繪現代家庭生活的立體作品：Just What is it That Makes Today's Homes So Different, So Appealing? 普普藝術在美國的發展不是很容易明確描繪，不過「普普在台灣」主要是源自美國的影響。一九九四年，帝門藝術教育基金會曾策劃「普普在台灣」展，邀藝術家李民中、吳瑪悧、吳天章、郭振昌、梅丁衍……等參與展出，並分別就視覺、音樂、流行文化等範疇討論不易釐析的普普在台灣之面貌。(編)

件」可視爲葛林柏格形式主義的範例——藝術家對現有創作形式的挑戰；二〇〇〇年台南市政府的「爛蘋果事件」可看成杜象主義——藝術家挑戰的不但是學院體制，同時也要挑釁社會大眾的唯美審美品味。葛林柏格形式主義或杜象主義雖有各自的特別目標其共同處都在對抗唯美主義藝術。

葛林柏格形式主義的要旨是，新藝術必然與傳統有關，包括剛成爲過去的傳統。傳統典範與成規是現代藝術價值的判斷根據，少了傳統的規範，任何創作活動都成了無政府狀態的遊戲而非藝術。杜象主義則試圖消滅使藝術成爲「藝術」的這個體制，把藝術與生活的界線抹除，視藝術爲生活不可分割的一部份。如果要嚴格區分杜象主義才是前述布爾所指稱的前衛藝術，它立意要消滅藝術體制，其歷史起源應是十九世紀挑戰學院品味寫實主義；葛林柏格形式主義*的歷史起源則是後印象派。爲了容易分辨起見，我們可以把「葛林柏格形式主義」稱爲現代主義藝術(Modernism art)，把「杜象主義」稱爲前衛主義藝術(Avant-Gardist art)[9]。

葛林柏格形式主義*

葛林柏格(Clement Greenberg, 1909~1994)曾是二次戰後美國十分重要的藝評家，他與另一位詩人兼藝評家羅遜柏格(Robert Rauschenberg)，同在五〇年代抽象表現主義風行時深具詮釋影響力。葛林柏格認爲西洋藝術史是一部藝術思想、技法及風格的進化史，並視超越前人爲現代藝術家的根本使命。他強調各藝術媒體應純粹化且致力於表現該媒體自身獨有的卓越特性及功能，例如繪畫應表現文學、雕塑、音樂之所不能，雕塑則應表現繪畫、建築、詩歌之所不能，……如此，各藝術表現媒體的純粹性才有可能，而其藝術品質也才獲得保證。(編)

一 葛林柏格形式主義在台灣

根據上述的分類，八〇年代中期之前，國內的前衛藝術實質上仍是葛林柏格主義藝術，而且倡導者多爲學院藝術家。國內葛林柏格主義藝術的發展始於一九三〇年代的行動美術集團，它的學院化則開始於光復後，其共同特點是以形式的創新爲宗旨，探討造型的可能性爲具體目標，並把形式本身當作內容。在國內，葛林柏格主義是學院所標榜的典範。例如陳慧坤認爲西畫必須從塞尚開始學起、然後是野獸派、立體派等藝術家的理解與演練，通過對這些人的觀念與技法的掌握，創作新的現代藝術才會紮實；類似的觀念也存在於李石樵、陳德旺、張萬傳、陳景容等人的教學與個人創作理念中，他們往往以西方繪畫傳統爲基礎，判斷一件藝術品的創新價值之有無意義。除了極少數的例外，例如李梅樹，戰後學院藝術幾乎都可歸類爲葛林柏格主義藝術。整體而言，國內葛林柏格主義藝術屬於溫和的美

學「改革」運動，它的最後一支成員是以莊普等人為首，以形式為藝術全部內容的最低限藝術*。

國內葛林柏格主義雖在風格上差異極大，但其共同藝術價值觀則仍然屬於學院藝術，認為藝術只有不同程度的藝術價值，但沒有不同的價值(different values)或不同種類的價值(different kinds of value)。這個唯一的，以及其不同的程度的價值，是評斷藝術的最高法則[10]。葛林柏格形式主義者認為藝術的價值在於藝術品本身，也在審美者的心中，亦即，藝術品提供某種可供後者感知的要素，但感知能力來自個人的品味。品味能力有高下之分，因此，每個人對同一藝術品的反應不會完全相同。然而，藝術的價值必定首先決定於品質高下，這種品質是形式的，而非題材、外觀，也不是作者意圖所可左右。

品質是無法言語界定但可感覺到的東西，它存在於藝術品中的關係(relations)與比例(proportions)。任何媒材所做的藝術，透過關係(relations)與比例(proportions)創造自身，而藝術的品質(quality)決定於可激發的(inspired)、可感覺得(felt)到的關係與比例，除此無他[11]。任何東西做為藝術時，只有當它們透過品味(taste)能被經驗到，否則並不具備藝術的功能與存在意義。

最低限藝術 Minimal Art*

最低限藝術，可說是來自現代藝術發展的傾向於「藝術之極簡」(Minimality in Art)，但不同於「極簡」的平面繪畫，它使用綜合媒材。約形成於一九六〇年代中期，而盛行於一九七〇之美國，最低限藝術主張任何事物皆有它固然的真實與美，若將個人的主觀減到最低，則事物本身將會訴出它自己的聲音。它很顯然十分反對主觀且畫面複雜、個性強烈的「抽象表現主義」，不過在靈魂深處，它們都傾向達成「去畫家化」的目標。(編)

陳慧坤 九份水濂洞 1966 油畫 61×50cm

陳景容
畫室的模特兒
1997 油畫
178×213cm

陳德旺 裸女與浴盆 1980 油畫 45.5×61cm

張萬傳 裸女 1980 油畫 18×14cm

「杜象主義」之台灣萌芽*
這些藝術家在當時雖然以反學院主義出發，並在意識型態上反抗唯美主義，但並未意識到創作活動的結果已在挑戰唯美主義的「藝術」體制本身。

楊柏林
天食 1988
綜合媒材
400×400×30cm
（最小限度）

二 杜象主義在台灣

在國內，杜象主義藝術可溯源至五〇年代崛起的東方畫會、六〇年代的畫外畫會、七〇年代末由李仲生後期學生所組成的畫會(包括自由、饕餮、現代眼等)。這些成員的創作思想接近前述的杜象主義，在八〇年代中期以前，這些成員在國內藝壇所佔的比例相當微小，又因為在藝術生產形式上反對學院規範，其活動範圍也多在學院體制之外*。較為人熟知的杜象主義藝術家有黃華成(如「大台北畫派宣言」與「大台北畫派一九六六秋展」)、畫外畫會成員、以及一些短命的實驗劇場，如環墟、河左岸等。

吳瑪悧
時間・空間Ⅱ
1988
廢報紙，燈光

杜象主義在國內的蓬勃發展始於八○年代中期，推動這一波熱潮的是北美館，其中的關鍵人物是李仲生*。一九八四年，北美館舉辦的第一屆「中國現代繪畫新展望展」時，李仲生擔任首席評審。這一項競賽獎以及隔年成立的雕塑大展，這兩項具有指標性的競賽活動都標榜前衛藝術(當時名爲現代藝術)，對國內前衛藝術的發展帶來生態性的改變；自八○年代迄今，競賽可得的高額獎金驅使年輕一代的藝術家，紛紛投向前衛藝術。楊柏林的實物裝置、張建富的偶發藝術、李銘盛的行爲藝術、息壤團體中，高重黎的日記式攝影、陳介人的錄影藝術、林鉅的裝置藝術與過程藝術、吳瑪悧的觀念藝術等，都是國內初期杜象主義的經典之作。學院教育自此開始受到嚴厲挑戰，其中影響最大的首推同時倡導唯美主義與葛林柏格主義的台灣師大、文大、台灣藝術學院等美術系所。

李仲生*

李仲生從五○年代即積極地推動中國藝術的現代化，方法是透過私人教學。他對台灣美術前衛化的願景是徹底改革學院教學方法。

「息壤1」 1986年
台灣解嚴前，發表於東區一間空
的公寓，此為其現場
（高重黎攝影）

一九八六，在當時仍屬戒嚴的封
閉環境下，息壤來自不同領域的
成員在東區的一所空公寓進行他
們的第一次展出。相較於當時的
環境，那無疑是一次叛逆、充滿
生命力的高自發性展出，突破禁
制般開啓日後「替代空間」的先
河。此後，息壤成員維持自由的
穿梭，不時為藝術界注入他們獨
特的刺激與活力。

一九八七年十月，當代藝術家李銘盛在台北市忠孝東路、敦化南路交叉口，展開名為「藝術的哀悼」之行動藝術。這件作品共分四個部分：

一　我是藝術家
　　九月二十六日下午
二　藝術已經失業
　　十月三日下午至四日下午
　　共二十四小時
三　您們甚麼時候才覺醒？
　　十月十日雙十節下午
四　藝術的哀悼
　　十月十七日下午

藝術哀悼第一部份
　　李銘盛光著身子，用紅色顏料寫上「我是李銘盛」，像候選人一樣，走過敦化南路。（吳瑪悧攝影）
藝術哀悼第二部份
　　兩位出家人看到李銘盛懇請路人「賜一份精神口糧」，感到相當驚奇。（陳孔顧攝影）
藝術哀悼第四部份
　　李銘盛邀請兩位朋友幫忙：藝術家于彭拿著既高且長的白布旗，手繫銅鈴在前引導；藝術家王文志和李銘盛則如抬棺木般扛著畫跟隨在後，王文志邊敲著鑼，李銘盛則大聲哭喊，有如送葬一般。（陳坤佑攝影）

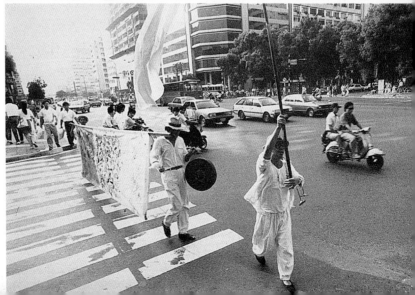

三　葛林柏格主義與唯美主義的對立

葛林柏格形式主義藝術與唯美藝術的最大區分在於「歷史意識」，前者認為現代藝術的整個進程乃是建立在如下的前提：藝術是一種隨著時間在轉變的文化產物，它的存在受到進化法則的威脅，因此必須不停地設法更新自我的內在結構，以維持自身的延續。反之，唯美藝術並無此歷史意識，它的存在屬於恆定性的，決定它的恆定性的是典範，後者是由傳統累積而成。唯美藝術所遵循的是亞歷山大主義(Alexandrianism)，亦即，藝術乃恆久不變的人類需求之一，其生產與收受必定受到傳統典範的限制。但根據典範，新藝術在表現方式與技法上仍有千變萬化的可能。亞歷山大主義是一種學院主義(academicism)，「它將真正重要的議題擱置，因為它們涉及爭論，而將創作活動縮減到形式細節與個別技術的探討，所有更大的問題則已被先前的大師們所決定[12]。」在固定不能更動的創作原則下，只容許技術層面等細節的探討。因此，「同樣的主題可以機械式地變成一百件不同的作品，但沒有任何新的被生產出來[13]」。民初以前的中國水墨畫或法國沙龍藝術即屬於這種藝術的典型。

現代藝術是反亞歷山大主義的文化產物，這種反動思想在歷史上雖發展出葛林柏格主義與杜象主義這兩種不同的類型，其共通處是以自我為中心。在文化體系裡，現代藝術的軸心原則是自由，亦即，必須不斷地表現與再造自我，其軸心構造是個人。發展至今，「自由」已成為「捍衛前衛藝術存在的唯一憲法[14]」。

個人主義與歷史意識支配著國內現代藝術的發展，這種情形表現在各類媒材創作上。不論以任何批評意識為主的藝術活動，戰後國內以「前衛」為名的新藝術，包括新詩、繪畫、雕塑、陶藝、攝影、舞蹈、劇場、電影、音樂、建築、複合媒材等，率以表現個人風格與時代性(歷史意識)為創作思考的兩大前提。它們所攻擊的對象是以亞歷山大主義為批評意識的唯美主義藝術，因為後者正是不以形式「創新」為唯一目的且無歷史意識的藝術。

葛林柏格主義與唯美主義的對立最早出現於五○年代，雖然當時所說的現代主義並未完全否定唯美主義所包含的意識型態。以水墨畫爲例，葛林柏格主義者以反亞歷山大主義，革新傳統水墨爲職志，但仍奉行唯美主義的審美理想。葛林柏格主義在國內確立其自身的基礎，一直要到八○年代初期，最低限藝術出現才實現。

胡坤榮
牆 1986
壓克力、畫布
200 × 380cm

四 葛林柏格主義與杜象主義的矛盾

在杜象主義風行的九○年代，國內藝術生態上不但唯美主義藝術退出媒體與市場的焦點，葛林柏格主義也幾近潰散或陣亡的地步。相對於杜象主義所提出的「新」(the new)，唯美主義的創新，如新水墨，只能算是形式風格的創新，一種「計算過的新」；同樣地，葛林柏格主義的「新」，仍然與傳統存在著臍帶關係，不是完全的「新」。對杜象主義者而言，不論唯美主義或葛林柏格主義，都不是前衛藝術所能接受的東西，它們仍然是美術館的藝術。杜象主義試圖創造某種不是「藝術」的藝術。杜象主義雖也創作「藝術品」，它的「新」(the new)不是指藝術技巧或風格的新，而是作品所表現出的，對截至目前為止的一切之絕裂；它的「新」是對整個藝術傳統而言的。然而，對堅守葛林柏格主義者(目前仍多居國內學院教職)來說，一件作品光是「新」(newness) 而無內在關係並不能保證它的藝術價值。對堅守藝術內在價值的葛林柏格主義者而言，國內九○年代盛行的新藝術，如動力(kinetic)、氛圍(atmospheric)、光(light)、環境(environmental)、地景(earth)、噁心的(funky)、身體等前衛藝術類型，套用葛林柏格在六○年代的評論是：「當作品的內在關係沒有被感覺、啓發、發現到時，

林經寰
林經寰的「人民公舍」
文件裝置展
約1994

這一大堆的現象的、可描述的新奇(newness)是無用的[15]。」葛林柏格主義者仍然相信，出色的藝術品，不論它跳動、放射、爆炸、或僅僅是要讓人看得到，總是展現著「適切的形式」。換言之，一件藝術品不論有多新奇，它的形式若不能激發、觸動人們的話，就不會是好作品。藝術品的價值決定於其品質，除非透過品質，任何東西都不可能產生藝術的效果。對葛林柏格主義者而言，藝術的價值只為了審美而存在；藝術不應也不必具有審美之外，如政治、社會改革的供能。

在他們看來，任何東西只要進入藝術的脈絡裡，它就逃不了品味的轄制和品味的分級[16]，因此，八〇年代中期以來，國內那些形形色色名義上是先進的藝術，實質上是「輕疏的」(easy)藝術，呈現的是審美上的無重大意義，所以本質仍然缺少藝術的價值[17]。杜象式的前衛藝術雖意圖把藝術重新整合入生活實踐中，使藝術與生活的界限消除，但因為其表現的方式仍是藝術的，其結果是大眾在不斷地接受震驚經驗累積下，認識到杜象式前衛藝術的某些特質，仍可以把它當做一個整體加以詮釋與理解。杜象式前衛藝術試圖整合藝術與生活，註定要失敗。

五 前衛與政治參與

然而，九○年代前衛主義運動帶給國內藝術發展某些重大的改變，其中之一就是藝術作爲政治或道德參與成爲可能*。國內的杜象主義藝術發展出另一種不同的社會參與方法，例如九○年代初期的吳天章或楊茂林的繪畫，相對於傳統繪畫，其作品是非有機的，作品中的個別元素如蔣經國肖像、台灣歷史圖騰不必然從屬於全體。當作品的個別符號不是指向整體作品，而是指涉現實時，觀者可自由地將個別符號當作關於社會或歷史的批判或挪揄，加以回應。杜象主義作品不再被視爲有機體，個別政治參與的動機也就不再是整體作品不可分割的一部份，藝術的政治參與則成爲可能：觀者以他個人的生活經驗，理解作品所要表達的政治意見[18]。裝置藝術對如女性社會地位、環保意識、族群記憶、家庭價值、婚姻問題等等的訴求，即爲前衛藝術家所常探討的政治議題。前衛的歷史運動目標雖未達成，藝術的政治參與卻獲得正面的解決方式。在國內，起源於六○年代末的台灣達達的杜象主義，終於在九○年代獲得全面發展。

楊茂林
MADE IN TAIWAN.肢體記號篇
1990 綜合媒材
175 × 350cm

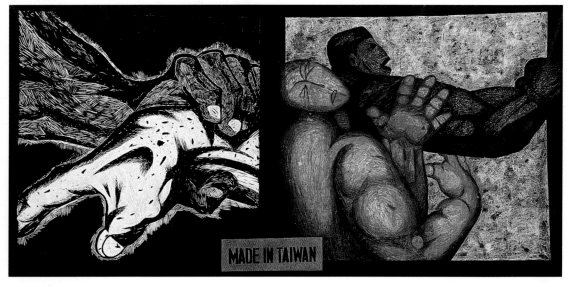

九〇年代前衛主義的變質

九〇年代的杜象主義雖成為前衛藝術主流，但也同時為前衛藝術帶來世俗化的隱憂。九〇年代之前，國內的前衛藝術家自視為美學真理的護衛者，他們為維護高標準文化和傳統的延續，不惜孤立自己於體制之外。但是隨著工業化在國內的逐步展開，以及中產階級人口的急速升高，前衛藝術在九〇年代以後，已不再能夠維持它孤高的地位；前衛藝術已有大量世俗化或大眾化的傾向出現。截至目前為止，國內的前衛藝已幾乎普及成為一種通俗的前衛(popular avant-garde)[19]。

九〇年代是一個藝術在台灣相當繁榮的年代，回顧這十年，我們看到的是藝術作為一個自主的社會體制，正快速地擴大中。不論從各類藝術的生產者或收受者的人口之成長而言，九〇年代稱得上是台灣美術有史以來成長最快速的時代。而屬於「藝術社會」的其他成員，如美術館館員、策展人、畫廊經營者與管理者、美術記者、藝評人、美術史學者等，也在這個年代暴增。帶動藝術發展的是市場經濟與美術人材的急速成長，雖然在生產機制上，這確實是一個供過於求的時期。

然而，創作人材雖有顯著的增加，藝術風貌也變得多元化，但整體而言，就社會功能來說，九〇年代仍然只存在著前衛藝術與唯美藝術。在一般人的印象裡，因為前衛藝術活動最受傳媒矚目，唯美藝術彷彿已不再存在了。然而撇開這些表面現象，無可否認的，在當代台灣藝術生態裡，唯美藝術在產量與收受上仍佔大宗，我們只要計算一下每年唯美主義藝術展出的數量，包括省展、地方官辦美展，就能找到答案。唯美主義藝術在國內有其廣大的實踐者，過去如是，現在如是，未來也看不出會消失匿跡。對普羅大眾而言，他們關心的是什麼藝術能帶給工作之外的愉悅，而不是藝術史的進展。

九○年代裡的另一個現象是，「現代性」議題在藝術圈已不像過去那麼受到爭論，人人關心的是「藝術可以做什麼」的問題。從社會脈絡裡，藝術家找到更多的創作題材，如政治亂象、通俗文化、國家定位、文化自主權、弱勢族群議題、環保問題等，都是藝術家可以發揮的領域。政治參與成爲前衛藝術在九○年代的熱門題材。

但唯美主義藝術在此熱潮中也仍不缺席。正因爲前衛藝術的熱衷政治參與，藝術社會中原本屬於主流的、無政治意識或歷史意識的唯美主義藝術，遂被排擠到藝術社會的邊陲地帶。爲了適應這一波意識型態之爭，唯美主義藝術試圖以言說（而非藝術功能的眞正改變），求得生存的機會。其中最顯著的例子可能要屬以台灣自然風貌或常民生活爲題材，寫實主義爲技法的繪畫，如後七○年代的鄉土藝術或九○年代的魔幻寫實等。在這類印象派或寫實主義風格的藝術中，唯美主義是不變的審美價值標準，然而，在作品的意義詮釋上，政治參與卻成爲主題，例如「台灣意識」、「台灣優先」、「人與土地」等意識型態標籤，似乎在這場「本土與國際」或「台灣與中國」意識型態的辯證與對話中，成爲不可或缺的武器。這種拿唯美主義藝術作爲政治參與的論述，無疑地是九○年代本土化運動的時代產物。這是台灣美

林惺嶽 芒果林
1995 油畫
116.7×91cm

術評論史中的奇特現象之一，因為唯美主義藝術基本上與生活實踐是無關的。

結論

合成後的藝術傳統

對台灣而言，什麼是其藝術傳統？首先，文化傳統並非一成不變的東西，而是累積但又不斷自我合成的產物。文化傳統從「單純」演化到「複雜」，然後再從複雜的文化體中，「分化」成不同性質與不同面貌的次文化。然而，在累積文化傳統時，這種單純—複雜化—分化的過程也同時進行著新與舊的合成作用。新與舊合成後的傳統，其性質是—形式可能是新的，但內容是舊的。

正如同美國社會學者丹尼爾‧貝爾(Daniel Bell, 1919~)所指出的，文化發展是循著一種回躍(ricorso)的方式在進行，它「不斷地轉回到人類生存痛苦的老問題上去[20]」。人們對生存痛苦問題的解決方式可因時因地而異，他們的問題也常常受到社會變遷的影響。然而即使為了解決生老病死的問題，而創造出新的美學形式，新的代替不了舊的：史特拉文斯基代替不了莫札特，塞尚取代不了普桑。「新的音樂、繪畫或詩章只能成為人類擴展的文化庫存的一部份，豐富這一永久的儲藏，以便其他人能夠從中汲取養分，用新的風格重塑自己的藝術經驗[21]。」換言之，文化是人在面對生存環境時，試圖以「想像形式」去表達人類生存意義的產物。想像形式或風格可能因時代而異，基本的需要卻恆久不變。

文化的變遷不同於技術經濟(technical economy)的變革。技術經濟的變革是直線型的，其出發點是功能與效益的考量，「生產效益較高的機器或工藝程序自然會取代效益低的[22]」。這種變革代表的是進步。相反的，文化的變革是異質合成型(syncretism)，亦即新舊混雜；新形式、新風格的文化產物與原有的同時存在，其情形貝爾把它比喻為「中產知識分子家庭客廳

裡的五花八門擺設」[23]。正是在這樣的認知下，台灣藝術生產技術的變革可說是直線型的改變，它帶動的是技術的進步或擴展。但不同於技術層面的是，作爲文化產物的視覺藝術，不論是唯美藝術或前衛藝術，它的變革所帶來的結果是視覺文化的豐富化，而非藝術價值水平的提昇或「進步」。

在台灣，九○年代的前衛藝術與台灣固有的藝術文化合成後，已成爲台灣美術傳統的一部份。它帶給台灣美術最大的變化之一，是藝術分類觀念上的改變。現在，由於前衛藝術試圖打破唯美主義藝術傳統媒材的嚴格分際，人們不得不把原先的「美術」一詞，改稱爲「視覺藝術」，以包容形形色色的前衛藝術風貌，雖然這種分類法仍然存在著矛盾，例如，錄影藝術並不完全是視覺的。從以媒材爲分類的「美術」到以感官爲分類的「視覺藝術」，九○年代的台灣美術改變的不只是觀念分類，更有命名未決的問題。

台灣當代視覺藝術發展現象是多線演化的結果，最早出現的是民間藝術，接著是唯美主義藝術，隨後是大眾藝術，最後才是前衛藝術。在此多線演化過程中，四者之中雖出現時間不同，但後來者並無法取代前者(事實上也無此跡象)。其原因正如美國人類學者史徒華(Julian H. Steward)指出的，文化的發展不只是複雜性與新模式的漸增，也包含一序列社會文化模式之間的「整合」(integration)。民間藝術、唯美藝術、大眾藝術、前衛藝術分屬不同功能的藝術，其共同血緣是圖像，其不同的是圖像構成的複雜化。爲了適應社會的需要，對民間藝術而言，唯美、大眾、前衛等三者藝術屬於新增藝術模式，而每一類型藝術在改變中的台灣社會，各自提供其獨有的社會功能。

藝術功能與「世界時間」

在每個現代化的社會裡，文化活動都包含著三個層面：底層的、中間層的、上層的。在發展進程上，此三層面的文化活動分別遵循著「地區時

間」、「國家時間」與「世界時間」。作為一種文化活動，藝術同樣具有這三個層面。

首先，各種藝術活動中的最底層是日常生活性的藝術生產與交易活動，它們並無正式的組織，這類活動的地理半徑通常只限於城鄉或稍大的區域之內。日常生活所需的民間藝術與展演即屬於這個層次。這種藝術活動屬於「物質生活」的層面，它們的特徵是使用價值大於交換價值。

其次，中層的藝術活動是指較具規模的區域性文化活動。這種「形形色色的交流」活動，從日治時代至今一直存在著。在性質上，中間層的藝術活動屬於「文化生活」的內涵。這種具有交換價值的藝術活動，在國內主要為官辦的省展、全國美展以及美術教育等。它們的發展進程屬於「國家時間」，在發展上存在著全國的統一標準。

最後，上層藝術活動是指以全球為對象的藝術活動，它以「文化世界」為內涵。在實務上，它通常是由世界各地藝術階序頂端的那群人，如國際策展活動、文化部、官方美術館、拍賣公司等執行者控制與操縱著。由於他們掌握了藝術體系網路的核心，可以在千里之外控制藝術生產、交流，或甚至攪翻各地藝術活動的秩序。雖然上層的活動經常是一種機緣性的，但它有時會改變全球的藝術發展方向。就美術活動而言，國際間的雙年展可說是這類活動的典型例子。

上層文化活動遵循的是「世界時間」。世界時間的真正的功能，正如法國已故史學家布勞岱爾(Fernand Braudel, 1902~1985)所說的：「這個特殊的時間單位，在不同的時期與不同的地點，主宰了世界的某些地區與某些的事實。」若以台灣當前各大都會地區展演活動為例，就可以看出只有在此都會地區是和外在的世界生活在同一時間步調上。都會以外地區，很明顯地是屬於截然不同的發展形態。因此，凡能用世界時間歸類出來的地區，就可以視為構成世界史的一種上層結構，它代表著一種成就上的集結地

蔡海如 無能之能
1998 現成物

由台北市立美術館舉辦的台北
雙年展參與著「世界時間」。
一九九八年，林曼麗館長邀請
日籍獨立策展人南條史生擔任
策展，顯見其參與世界舞台的
企圖心。圖為藝術家蔡海如參
與九八雙年展的作品。

區。在國內，台北市最近幾年是處於這樣的地區
之一。

就性質而言，在時間向度上，長時段的文化活動
形成某種文化「結構」；中時段的，形成某種
「局勢」；短時段的，形成某種「事件」。在國
內，民間藝術或傳統藝術的內容屬於結構性文化
活動，它的穩定性已到了國家無從介入的地步；
唯美主義藝術屬於「局勢」性文化活動，它遵從
的是學院典範；出現頻繁但又消失得快的前衛藝
術，形成某種「事件」。就漢人文化而言，國內
結構性藝術活動由來已久，局勢性藝術開始於一
九二○年代，成熟於一九八○年代。但因為國內
並無自發性的前衛藝術，因此嚴格來說，並不存
在著事件性藝術。由於前衛藝術是外來的，而且
屬於選擇性的移植，在國內的發展往往已被集體
化為某種「局勢」，例如，五○至六○年代的抽
象表現主義或七○年代的照相寫實。這種情形不
但發生在國內，也包括大陸、拉丁美洲等地區。

每個時代在文化生活方面，都有它的底與頂：可
能的與不可能的。透過可能與不可能這個限度，
一個社會可以投注它的努力創造出傑出的文化。
台灣的藝術活動就是一直在把這條可能的界限往外、往上推展。在八○年
代之前，台灣美術並未能有效地突破文化之間的界限，達到原本是可能的
限度。以美術交流為例，雖然在二十世紀初，東西方世界已有相當完整的
交通網路，但仍未達到當時的最高限度。彩色印刷術與資訊業務的發明與
普及，使得文化交流網路大幅增加所需的費用也平民化，這才達到二十世
紀末的可能限度。八○年代開始的各種形式的國際交流展促使台灣美術在

國際間產生實質的交換價值，並使台灣美術得以角逐「世界時間」的舞台。

但是以目前的局勢而言，參與「世界時間」的藝術多爲前衛藝術，因爲「世界時間」的掌控者是領導前衛藝術的城市（而非國家），如紐約、巴黎、威尼斯、倫敦、柏林、東京等國際都市。唯美與宮廷藝術原屬於十八與十九世紀「世界時間」內的藝術，現在則屬於「國家時間」藝術。台灣唯美主義藝術起源於一九一〇年代，一開始就屬於「國家時間」的藝術，當時的「國家時間」標準是日本官展。由於二十世紀藝術發展是以前衛主義爲「世界時間」，台灣美術中的唯美主義一直僅能在國家的標準下進行著。正因爲如此，任何意圖以唯美主義藝術，如傳統水墨畫或本土油畫參與國際藝術活動，在目前都困難重重。問題不在於唯美主義藝術的價值本身，而是它帶有過多的文化自主性格（如中國文人畫傳統、五四精神、明治維新精神或台灣意識等），不適合作爲文化符號交流的對象。但是這種不可交易性，從不意味著唯美主義藝術沒有藝術價值或藝術價值較低下。

註釋：

1: Peter Burger，《前衛藝術理論》，蔡佩君、徐明松譯。台北：時報文化，一九九八，頁六〇。

2: 同前註，頁五九。

3: 同前註，頁六〇。

4: 同前註，頁六〇。

5: 同前註，頁五三。

6: Peter Burger，《前衛藝術理論》，頁五七。

7: 同前註，頁六一～六二。

8: 同前註，頁六二。

9: 這樣的分類法只是一種權宜之計，當代不少學者仍然把兩者都看成是前衛藝術，例如波基歐理(Renato Poggioli)的前衛藝術理論即是其中的一個。Poggioli, Renato. 《前衛藝術的理論》，張心龍 譯，台北：遠流出版公司，一九九二。

10: Clement Greenberg, "Avant-Garde Attitudes: New Art in the Sixties", (1968), *The Collected Essays and Criticism*. Vol. 1, p.292.

11: Ibid., p.300.

12: Clement Greenberg, "Avant-Garde and Kitsch", (1939), from *The Collected Essays and Criticism*. Vol. 1, John O'Brian ed., University of Chicago Press, 1986, p.6.

13: 這類的藝術品，根據葛林柏格的觀察包括 Statius、中國詩句、羅馬雕塑、美術學院繪畫 (Beaux-Art painting)、新共和建築(neo-republican architecture)等。Clement Greenberg, "Avant-Garde and Kitsch", (1939), from *The Collected Essays and Criticism*. Vol. 1, John O'Brian ed., University of Chicago Press, 1986, p.6.

14: 高千惠，〈杜象/沃荷也瘋狂──有關商品化前衛藝術家之詭論〉，藝術家，三○○期，二○○○.五月，頁三六九。

15: Clement Greenberg, "Avant-Garde Attitudes: New Art in the Sixties", (1968), *The Collected Essays and Criticism*. Vol.1, p.301.

16: Ibid., p.293.

17: Ibid., p.303.

18: Peter Burger，《前衛藝術理論》，頁一一二。

19: Clement Greenberg, "Avant-Garde Attitudes: New Art in the Sixties", (1968), *The Collected Essays and Criticism*.Vol. 1, p.301.

20: Daniel Bell，《資本主義文化矛盾》，趙一凡、蒲隆、任曉晉 譯，北京：三聯書店，一九八九，頁五九。

21: 同前註，頁五八。

22: 同前註，頁五九。

23: 同前註。

參考書目：

Bell, Daniel.《資本主義文化矛盾》，趙一凡、蒲隆、任曉晉 譯，北京：三聯書店，一九八九.

Burger, Peter.《前衛藝術理論》，蔡佩君、徐明松 譯。台北：時報文化，一九九八。

Greenberg, Clement. "Avant-Garde and Kitsch", (1939), from *The Collected Essays and Criticism*. vol.1, John O'Brian ed., University of Chicago Press, 1986, pp. 5-22.

Greenberg, Clement. "Avant-Garde Attitudes: New Art in the Sixties", (1968), *The Collected Essays and Criticism*. vol.1, John O'Brian ed., University of Chicago Press, 1986, pp. 292-303.

Greenberg, Clement. "Where is the Avant-Garde?" (1967), from *The Collected Essays and Criticism*. Vol.4, John O'Brian ed., University of Chicago Press, 1986, pp.259-265.

Poggioli, Renato.《前衛藝術的理論》，張心龍 譯，台北：遠流出版公司，一九九二。

Steward, Julian H.《文化變遷的理論》，張恭啓 譯，台北：遠流，一九八九。

席勒著，《審美教育書簡》，馮至、范大燦 譯，臺北市:淑馨，一九八九年。

從反聖像到新聖像

後解嚴時期的台灣當代藝術

王嘉驥

導論

台灣的一九九○年代是後解嚴的時代，也是解構的時代。舊體制的崩解，新體制建立的共識嚴重缺乏，使得台灣陷入了一種政治、社會、宗教、文化的劇烈混沌階段。顯著的現象，包括顛覆傳統，解構體制，挑釁威權等等。舊倫理秩序崩潰並破產，新倫理則因整個社會的大解構，而陷入一種倫理與道德的大渾沌，因而無從建立起。

展現在當代藝術上，「反美學」成為一種常態。傳統的美感與傳統的形式，已經不能反映並再現眼下台灣的現況和處境。過往藝術傳統向來奉之為圭臬的形式和諧與穩定秩序感，再也無法代表持續處在動盪之中的台灣當代社會的實態。

既有體制的大崩解，使台灣社會陷入空前的價值紊亂。隨著新時代的來臨，連帶當代藝術也欲求著一種新且合時的形式語言及語法。時代的變型與轉換，逼使藝術家陷入一種極高的自覺意識之中。為了再現「當代性」，藝術家自然而然必須捨棄成規。

但也由於新價值與新秩序的共識，仍在持續的爭執與齟齬之中，使得新傳統的建立仍然遙遙無期。當代藝術家於是僅能憑藉一己的直覺、認識、判斷與選擇，進行自我獨斷的再現。每位當代藝術家的我行我素，以及其對時代的高度自覺，同時也形成了一股股拉扯的力量。這種自覺但卻往往沒有共識的拉扯，固然為當代藝術帶來了新而無窮的活力、想像力、創造力與表現力，但是，卻也因為這種拉扯力量的莫衷一是與各自為政，使得（藝術的）歷史與傳統形成了嚴重的斷裂現象，進而引發了歷史與傳統終結的危機。

反美學時代的混亂與斷裂，往往是以不安與惶惑的目光及態勢出現的。藝

術家在面對「當代性」時，所持續展現的不眠不休的高亢自覺，也是對未來渾沌不明的一種狐疑與焦慮。於是，持續的當代性對個別藝術家而言，終久也將形成莫大的精神壓力，甚至造成自我拉鋸與撕裂的力衝。

反美學的表現，表面看似暴烈而英雄主義。然而，由於是出於對當代性與自我的無止境自知自覺，因此之故，憂鬱纏身乃至精神持久內耗，最後竟至於精神分裂、崩潰、甚至自我毀滅，亦是極可能之現象。

持續之不安、憂鬱與內耗，是當下台灣社會與藝壇的鮮明寫照。而藝術家及其此時此地的創作，也正受著嚴苛的煎熬與考驗。面對劇烈變動中的台灣社會，藝術家究竟是否只能被動反映或再現當下的混亂與脫序，抑或能夠主動肩負並打造起新的秩序與倫理？

敏感如藝術家者，除了以反美學的姿態創作之外，更以反聖像的再現，來表達其對台灣社會及其價值體系的深刻質疑。「反聖像」之於「反美學」，其實是一體之兩面。相對於解嚴(1987年)之前的台灣社會，「反聖像」現象可以看成是後解嚴時期的一項指標，代表當前台灣的自由與開放程度。對藝術家而言，「反聖像」現象是拿傳統開刀，或是以顛覆作為藉口，目的是標榜自己的殊異。至於其動機，可能是為了發問與質疑；也可能認為既有的體制、歷史、或傳統，已經失去其正當性與合法性，故而輕蔑之，不再受其擺佈；也可能是為了奪權，並以建立新聖像與新主流為其主要鵠的。

「反聖像」是一種摧毀，一種告別，一種決裂。「反聖像」在相當程度上，是為了開創一套不同的系統。有時，甚至是為了創造「新聖像」——儘管新聖像並不一定更有內容，但卻比較能夠反映新的時代現象與自我。

就在「反聖像」的同時，我們也看到了台灣在一九九○年代期間的另一個方興未艾的現象，亦即「新宗教」如雨後春筍般冒起。此一現象再次凸顯

舊神祇所承載的舊價值與舊倫理，再也不足以解決台灣當下所面對的時代巨變。於是，舊聖像出現了存續的危機，新神祇則趁著舊聖像的僵化與頹圮，揭竿而起，形成新興潮流。

新神祇之所以在如此短暫的時間當中，先是癱瘓舊的體制，而後奪權成功，並不代表該信仰本身具備真知灼見，真理成份更高，或更有合理性與正當性。事實上，新神祇很可能只是另一個虛偽的假神，藉著蠱惑人心，以謀取權力，或是純然只為斂財。

就以台灣過去十年所見，新聖像的崛起，往往是趁人心之虛。為此，人們往往也必須付出巨大的代價。台灣政壇的發展，經濟形態的改變，乃至於宗教勢力的狂熱較勁，在在都是趁著台灣社會價值體系的劇烈質變而起。

新宗教是一種新的造神運動，可能脫胎自傳統的宗教信仰，也可能是一種新的拜人拜物的狂熱。新宗教需要新聖像，否則無法形成新的造物神話。尤其值得注意的是，許多新的拜物價值，乃是隨著晚近由第一世界——尤其是西方的美國與東方的日本——所極力推動的「全球化」運動浪潮，而挾帶襲入。至於推動這波「全球化」運動的實質動力，正是聲名狼籍的晚期資本主義、跨國資本主義、以及傳媒資本主義*。

「全球化」作為一種新興的宗教狂熱，帶來了對於「新經濟」——以「網際網路」新傳媒作為代表——的極度興奮。於是，後工業社會的資本主義「消費邏輯」在全世界蔓延開來，甚至使得許許多多仍在「前現代」(Pre-modern)或是「第三世界」——譬如中國大陸與台灣——狀態之中的國家及其社會，催眠陶醉在「消費社會」的夢幻神話之中。

長久以來，台灣作為一個代工製造王國，不僅久已臣服於美國與日本所領導的跨國資本主義經濟鏈之下，此時，更以莫大的熱情迎接和擁抱「全球化」時代的來臨。台灣充沛的商品代工製造能力，以及受到西方與日本文

晚期資本主義*

晚期資本主義，或稱後現代主義（也有後工業社會、跨國資本主義、媒體社會、消費社會……等琳瑯滿目的稱謂），簡約的說，是思想家或社會觀察家覺察到西方社會在二次戰後的某一時間點，產生了一種新的、不同於現代主義美學的社會生活內容型態：有計劃的產品更替，時尚和風格以前所未有的速度轉變，廣告、電視和媒體對社會產生無與倫比的滲透，超級高速公路等龐大網路發展出新的流動文化……等等，一切與過去截然不同的社會和文化邏輯，似乎宣告一個新型態文化降臨。它的出現和晚期或消費的跨國資本主義息息相關，它的一個鮮明特色是歷史感的消失，整個社會系統漸漸喪失保存其過去歷史的能力，同時，極為明顯的，現實轉化為影像，時間被割裂為一連串永恆的當下，而媒體及其所挾帶的大量而快速資訊也正以前所未有的力量助長這樣的遺忘。（編）

化的長期影響、浸淫、濡染，使得台灣在資本主義全球化的浪潮之下，極快速而輕易地陷入一種「拜物」的信仰狂熱之中。尤有甚者，台灣更因爲商品與物質的豐富、充塞、過剩與氾濫，而往往沈迷於一種「物化」的價值觀當中。如何「藉物取暖」，如何「援物生情」，甚至「拜物爲神」，更成爲年輕世代的價值圭臬。

不但如此，隨著電腦與網際網路的發展，影像虛擬科技的進步更是一日千里。此一虛擬技術結合藝術的手法，形成了「虛擬實境」(virtual reality)的新表現傳媒。令人驚異與稱奇的是，這種「虛擬實境」的新傳媒藝術，晚近甚至更成爲新神祇與新聖像的蘊生之所，並且，爲當代許許多多人提供了心理與精神的慰藉——眞可說是不折不扣的新宗教。

從反聖像到新聖像，我們可以從藝術家此一期間的創作，看出台灣在進入一個新時代旅程的許多端倪。本文以取樣的方式，挑選七位藝術家，並以其部份作品作爲討論對象：包括夏陽(1932年生)、郭振昌(1949年生)、梅丁衍(1954年生)、林鉅(1959年生)、陳界仁(1960年生)、洪東祿(1968年生)、姚瑞中(1969年生)。就成長的背景與世代的光譜而論，這七位藝術家涵括了二次大戰之前出生的現代藝術家，以至於台灣經濟奇蹟之後，長成於一九八〇年代以至九〇年代的年輕當代藝術家。

值得強調的是，一九九〇年代期間，這些藝術家幾乎沒有例外地以台灣作爲他們生活與創作的主要場域，並親眼目睹台灣此一時期的各種混亂、暴烈、緊張、對立與狂熱。他們以具體的創作實踐，針對當下台灣的政治、社會、宗教、歷史與文化，進行再現、反省、解構、嘲謔、甚至批判。

這七位藝術家各自取其關注的視角，不但指出「反聖像」是理解一九九〇年代台灣的一把重要鎖鑰，同時，更明示「新聖像」在舊聖像遭到搗毀的刹那，早已悄悄然進駐，繼而成爲一種新的常態與新的體制。

夏陽

少年時期經歷過二次世界大戰的夏陽，是七位藝術家當中較年長的一位。夏陽一生流徙，從中國而台灣，由台灣而歐美，最後到了一九九○年代初期，由美國返回台灣定居。夏陽生長與創作的時代，正好也是中國與台灣經歷空前動盪的年代。近五十年來無論是西方文化對中國與台灣的衝擊，中國與台灣的對峙乃至於西方社會及其價值系統的變化，夏陽都因爲自己離散放逐的經驗，而有深刻的見證與感受並具體再現於他的創作之中。

一九六○年代旅法期間，夏陽以「毛毛人」造型樹立了極爲個人化的畫風。此一風格的來源，部份出自道教畫符籙──亦即半文字、半圖像──的筆法。極不相同的是，道教符籙具有役使鬼神的驅邪趕魔作用，夏陽畫裡的「毛毛人」卻正如幽靈給人一種非人的恐怖感。

「毛毛人」沒有具體的肉身，沒有實體感。在此形象之中，夏陽很傳神地再現了人在現代主義城市文明中，熙來攘往的忙碌與速度感。這樣的存在，帶著空虛與荒涼。

《武聖關公》*(1990)與《太子爺》*(1990)是夏陽以中國民間宗教爲題，所進行一系列與圖像學有關的畫作之一。在此，「毛毛人」的形象與風格仍然有所沿用與發展。原本法相莊嚴的道教神祇經過畫家的再現，不知怎地，開臉變成了血肉模糊，再也認不出誰是誰了。

關聖帝君*

關聖帝君即「關公」，也就是歷史上的關羽或關雲長，他形象極好，被描述為正義、忠貞、誠信、文武兼備的武將，死後升格為神祇並受民間崇祀景仰；後來的演變使他多了一項「財神」的能力，因而在民間香火鼎盛；統治者方面也將他神化為國家守護神，封他為「關聖帝君」。周倉隨侍在關公右方，身著戰袍，左手叉腰，右手持關刀，顯出一介武夫的姿態神勇。關平則一臉書生相，身著文官袍服，腰繫瓔帶，左手握拳，右手把官印拿在胸前，他立侍關公左側。

三太子哪吒*

在民間一些迎神廟會的陣頭中，常會出現一尊小神，他與眾不同，神軀很小，重量輕輕，綁在兩支木棒上，由兩個人抬著遊街。他通常是遊街神明的前鋒，又跑又跳，非常活躍。他便是三太子哪吒，又稱「中壇元帥」，民間一般稱「太子爺」。台灣的神祇傳說有不少源自通俗小說，中壇元帥的故事便出自《封神榜》，據說太子爺是托塔天王李靖的第三個兒子，上頭還有哥哥金吒和木吒，他出世時，「滿地紅光，面如傅粉」。右手套一名為「乾坤圈」的金鐲，肚腹上圍一塊叫「渾天綾」的紅綾。他能變換三頭六臂，腳踏風火輪，手執火尖槍，神通廣大；他因曾大鬧龍宮而聞名，後來「刻肉還母，刻骨還父」，以蓮花化生重獲生機。由於故事膾炙人口，加上祂的各種異能與靈驗傳說，而廣受信徒膜拜。

夏陽 武聖關公 1990 壓克力 183×153cm

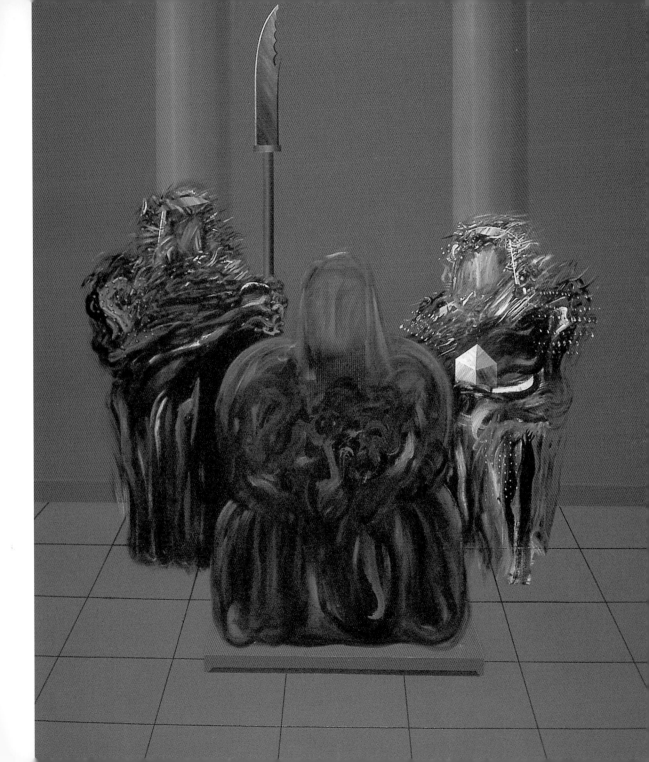

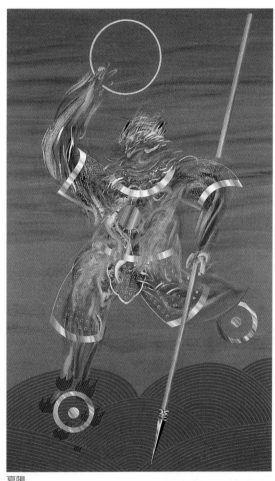

夏陽
太子爺
1990 壓克力
183×112cm

關聖帝君聖像的開臉，被一團抽象的紅色取而代之。背後持大刀的周倉與捧帥印的關平，則以戰筆描繪，彷彿兩人的身形不斷在顫動或移位之中——典型的「毛毛人」形象。不動的似乎只有聖像的配件，如關聖帝君的大刀、帥印與尊座。《太子爺》也沒有例外。踩著風火輪的三太子哪吒，穿著金光閃閃的盔甲與華服，開臉卻顫動不拘，帶給觀者一種極度不安之感。不管是《武聖關公》或《太子爺》，在在都使人想起夏陽一九七一年的一幅傑作《演說者》。在《演說者》當中，毛毛人原本該在講台上演說，但卻臨時不知爲了什麼緣故，閃倏地逃離現場。同樣的感覺也出現在此處的兩幅聖像之中，聖像的衣著配飾均仍俱在，只是，其精神與凝視卻在脫逸之中，而已經「不在」，或早已遁隱無蹤。

不管出自何種動機或自覺與否，夏陽這樣的聖像新解，堪稱是對於傳統聖像的一種反動。儘管反聖像不必然反宗教，然而，夏陽的《武聖關公》與《太子爺》卻以摘去眼神——開光——的方式，切斷了聖像的威力來源。沒有了眼睛，沒有了開臉的聖像，也意味著信眾不再受控於聖像的眼神，神祇的力量也將隨之消解。

長期流徙的夏陽，似乎始終保持在一種冷眼旁觀的凝視之中。他這種反聖像的表現，無疑出於一種對中國傳統價值的觀照與反映。或許我們可以如此解讀他的反聖像之作：傳統的價值已然佚失，聖像僅膽表面軀殼，或者，聖像甚至已死；若然，人們今日所信仰的不過是一群物偶假神，甚至其信仰的動機，不過是爲了追金拜物而已。

郭振昌

郭振昌是戰後第一代的台灣藝術家，其成長背景混合了台灣本土、中原傳統、日本、以及西方現代等多重而駁雜的文化影響。對於台灣一九七○年代以降的經濟奇蹟，郭振昌不僅目睹並且參與其中。自一九七○年代起，他在繪畫創作當中，已經開始對台灣社會的發展軌跡，以及資本主義經濟對台灣傳統社會及其價值體系的衝擊，有著深刻的人文關懷。

郭振昌在一九七七年完成的一件代表作《抵達》當中，已經以帝王時代的「官帽」作為引喻符碼，暗諷官僚統治者在戒嚴體制裡的貪腐與顢頇。然而，當時白色恐怖的陰影揮之不去，藝術家終究只能暗寓而不能明言。只見《抵達》畫作中，官帽從天摔下，彷彿有滿天星朵陪襯，猶如天官賜福之吉祥圖像；骨子裡，此畫其實充滿了對於專政體制崩解潰亡的期待與預言。

一九八○年代末期以來，郭振昌以其典型的厚重、鮮豔的黑線條風格，建立了他在台灣當代藝壇的鮮明風格。他銳意表現一種鮮豔、華麗、駁雜的畫風，並且大量使用拼貼、重疊、並置的造形與影像，形成一幅幅寫實與抽象形式並存的圖像。郭振昌作品的企圖無他，無非凸顯一種無可迴避的當代性，迫使觀者面對當下，回到此時此刻。因此，郭振昌的畫面大有「我即當下」與「當下即現實」的驃悍之風。

本文挑選了四幅郭振昌的畫作，包括《聖台灣——泡泡糖》、《聖台灣——現狀》、《聖台灣——母與子》與《聖台灣——烙》，都是完成於一九九七年的《聖台灣》系列。這幾幅畫作，從畫面的內容，到畫框的形式，大致混合了道教與天主教的聖像傳統——又是另一次駁雜的演出。唯獨畫中再現的，卻是一位位無名的常民百姓。由其再現的圖像可知，每一幅畫作都充斥著噪雜的反潮與譏諷之聲，既是十足的反聖像，同時又是畫家自定的「封聖榜」。

八家將*

八家將是傳統民間陣頭中的重要角色。關於八家將的起源，學者有多種說法：如上界大洞天君真君下凡，轉世為「五福大帝」的部將；五福大帝所收降的海盜；大戶人家的家丁；地藏王的部將……等等。學界一般傾向認為其與五福大帝關係較密切，因為台灣早期的八家將，主要是從台南府城的「白龍庵」發展出來。八家將的組織結構相當嚴密，所有成員大致有（請注意成員未必一定是八員）：什役、文差、武差、甘爺、柳爺、謝爺、范爺、春神、夏神、秋神、冬神、文判、武判。其主要職務則為主神下令→文差接令→武差傳令→范謝捉拿→甘柳行刑→四季拷問→文判錄口供→武判押罪犯。整套巡捕體系，可能模仿自「城隍體系」，對應到人間，則似是由巡捕系統蛻變而成。

透過自己的一套「封聖榜」，郭振昌針對台灣社會演變的種種，提出自己的褒貶錄。他畫中的聖像，除了「八家將」*之外，較少傳統信仰中的神祇系譜，而多半是流行現象的擬人化。透過繪畫，他將時下各種流行的「新宗教」(cult)冊封成聖。隱藏在這背後，其實是在進行一套以聖像反聖像的密謀計畫。

郭振昌的「聖台灣」系列，有著對於台灣當代社會種種現實——尤其是政治、宗教與文化的怪力亂神——的批判、反省與檢討。但也因為他圖像之中的反流行美學，反媒體運作，反新宗教，反觀者與信徒的心理期待，所以也是「反聖像」。

郭振昌 聖台灣—現狀 1997 綜合媒材 146 × 84.5 × 7cm　　振昌 聖台灣—烙 1997 綜合媒材 140.5 × 85 × 9cm

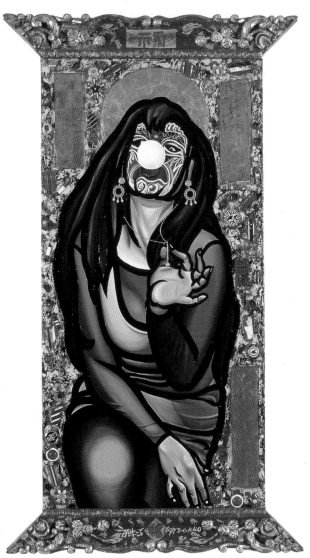

郭振昌 聖台灣-母與子 1997 綜合媒材 166×85×10cm

郭振昌 聖台灣-泡泡糖 1997 綜合媒材 147×85×8cm

梅丁衍

梅丁衍是戰後在台灣出生的第一代外省子弟。或許因為家庭背景的緣故，梅丁衍的創作當中，洋溢著對於二十世紀中國與台灣政治歷史的濃郁觀照。有趣的是，梅丁衍的觀照也是以一種解構的態度進行，當中饒富尖刺的戲謔，並帶著苦澀與抑鬱的黑色幽默。

一九九〇年代初期，梅丁衍自美國歸台定居。一九九二年，他在誠品畫廊的個展當中，已經緊扣圖像與政治、意識形態以及權力的關係，以一種「後現代」的形式語法，直接加以嘲諷、挑釁與顛覆。就以梅丁衍的表現模式而論，至少可以看出兩大脈絡：一是以政治英雄的聖像，作為其反詰質疑的對象；二是以具有歷史與政治圖騰意義的建築地標，作為其解構之鵠靶。其作品當中的「反聖像」氣息，早已不言而喻。

附圖中所見的梅丁衍作品，包括《台灣愛日本／日本愛台灣》(2001)、《其介如石》(2001)、以及「境外決戰」(2001)系列影像裝置，都是他晚近較新之作。儘管如此，其思考的脈絡與關懷的議題，仍舊延續他過去十年來的創作基調。其中，《台灣愛日本／日本愛台灣》與《其介如石》甚至可以看成是脈絡相關的一組作品。前者透過李登輝總統的肖像，來解構李登輝神話。然而，耐人尋味的是，如果觀者就近細看，應當會赫然發現，就在李登輝的元首肖像當中，那一張看似可掬的笑容，原來竟是蔣介石的容顏。究竟這是李登輝，還是蔣介石？或者，這既是李登輝，也是蔣介石？

如果把《台灣愛日本／日本愛台灣》與《其介如石》併在一起看，《其介如石》當中的蔣介石的臉皮不見了，而這張臉皮移植到了隔壁的李登輝肖像之中。正如他作於一九九一年《三民主義統一中國》作品當中的介於毛澤東與孫中山的聖像拼圖，梅丁衍再度以他一貫的「在是與不是之間」的

造像美學，弄得觀者啼笑皆非。就在蔣介石與李登輝圖像的合成嫁接之間，我們似乎不難看出，藝術家藉此電腦整容術的運用，同時也在表達他個人對於「政治面相學」與「權力政治學」的見解。若以圖像的表現而論，梅丁衍似乎認為，介於當代強人李登輝與舊時代強人蔣介石之間，不管在成長的訓練，或是在政治與權力鬥爭的歷練上，顯然有著不少相通相類之處，以致於李登輝的面相之中帶著蔣介石的容顏。

至於「境外決戰」系列，則同樣是對於政治聖像的另一種消遣與幽默。梅丁衍此處的對象，很明顯是新政府的陳水扁總統，以及其在就任之初，針

右圖：
梅丁衍
其介如石 2001
電腦合成影像輸出
133.4 × 113 × 5 cm

左圖：
梅丁衍
台灣愛日本/日本愛台灣
2001 電腦合成影像輸出
159 × 113 × 5cm

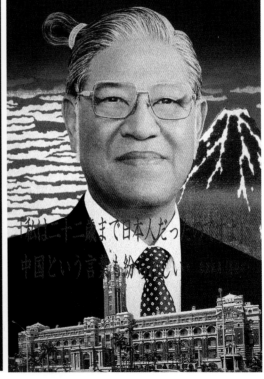

對台海兩岸的緊繃情勢，所提的「境外決戰論」。可以說，這是梅丁衍式的政治幽默，當中依舊帶著挖苦式的美感。就圖像學而論，政治地標亦是一種聖像，更是再現政治、權力與意識形態的重要符碼之一。拿政治地標開玩笑，猶如杜象在達芬奇的蒙納麗莎畫像的複製品上畫鬍子，同樣具有顛覆既有價值的意圖。當然，我們也不能忘記，這樣的創作自由度，唯有台灣到了後解嚴時期，甚至一九九〇年代後期，才得以享有。

在梅丁衍的作品當中，「反聖像」其實是一種刻意的修辭策略，目的在於質疑與顛覆固有的僵化意識形態。同時，觀者也不應當忘記，一九九〇年代期間，台灣社會內部所一直喋喋不休的統獨論述、本土論述、以及關於文化主體性等多項大議題。

梅丁衍
境外決戰 I 2001
電腦合成影像輸出
101.6 × 152.4cm

梅丁衍 境外決戰 II 2001 電腦合成影像輸出 101.6 × 152.4cm

梅丁衍 境外決戰 III 2001 電腦合成影像輸出 101.6 × 152.4cm

梅丁衍 境外決戰 IV 2001 電腦合成影像輸出 101.6 × 152.4cm

林鉅

就以台灣文化發展的脈絡來看，林鉅是屬於長成於「後鄉土文學年代」——亦即一九八○年代——的藝術家。一九七○年代的「鄉土文學運動」，發展到一九七六年以後，開始因為官方有計畫的鎮壓，從而揭開了「鄉土文學論戰」的序曲。儘管此一論戰來到一九七八年左右，已經走入強弩之末，然而，就在此一時期前後，文化界部份的知識分子卻開始與政治反對運動匯合，形成了新一波的黨外政治運動。

就以林鉅長成啟蒙的一九八○年代而論，正是台灣從戒嚴體制走向解嚴社會的一個重要分水嶺。反對運動的前仆後繼與群集串連，以及其針對戒嚴體制與白色恐怖統治模式，不斷進行衝撞，這堪稱一九八○年代台灣最顯著的社會現象。新的反對勢力與舊的既得保守勢力之間的嚴重而鮮明的對峙拉扯，最終促成了一九八七年七月的政治解嚴。

從政治圖像學的角度來看，台灣的一九八○年代本身就是一個反聖像的年代。同時，反聖像的合理性與正當性，更因為一九八七年戒嚴令的解除，而受到全面的鼓舞，甚至走向變本加厲。來到一九九○年代，「反聖像」成為一種全民路線，既以顛覆既有體制作為手段，更以奪權為其終極目標。如今，到了新世紀之初，政權輪替的世紀轉換終於完成，然而，既有的社會倫理、規範與體制卻也破壞殆盡，而顯得奄奄一息。

本文擷選林鉅作品三件，亦即《地母圖》、《採藥圖》、《棄身圖》，均完成於一九九九年。林鉅的作品雖然帶著昭然若揭的「反聖像」特徵，但是，當中卻也同樣透著一股不絕如縷的神祕主義氣質。與其說他的作品是一種旨在反體制，或是為了解構既有聖像傳統的「反聖像」，還不如說他是徘徊在聖像已經頹圮的廢墟當中，卻還寄望撿拾尋覓任何能夠提供心靈慰藉的聖像遺跡或殘片。

正因為林鉅的聖像以開腸破肚，斷首殘肢，甚至食人的姿態，正對並凝視著觀者，往往使觀者不戰而慄。這種恐怖、幽冥、甚至陰森的氛圍，卻是一種不折不扣的反美學表現。然則，說這是出於一種搗毀聖像的動機，卻又完全不是。仔細靜觀林鉅的作品，倒也可以看出發自內裡的種種溫情關懷。其柔和、圓滑、可人的線條和設色，在在予人一種抒情夢幻的遐想。

由於是在廢墟之中撿拾關於聖像的斷裂碎片，同時，其畫面構圖與技法的處理，在在挪移擷取自傳統的聖像繪畫，因此，林鉅的聖像圖畫終究免不了一股懷古念舊的氣氛。或許因為對傳統的難以忘情，使得林鉅必須在歷史聖像的廢墟之間，叼拾些許關於舊聖像與舊信仰的斷簡殘篇。

於是，我們似乎可以說，林鉅筆下殘缺的聖像，既非反聖像，亦非新聖像，而是一種介於新舊之間的躊躇與徘徊，同時，只能充當空窗過渡時期的一種臨時替代。這種折衷主義的聖像，是從反聖像的廢墟當中，接枝再

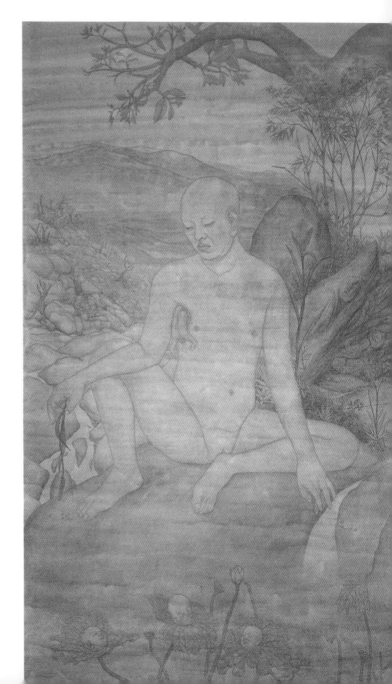

林鉅 地母圖 1999 設色紙本 229.7 × 135.5cm

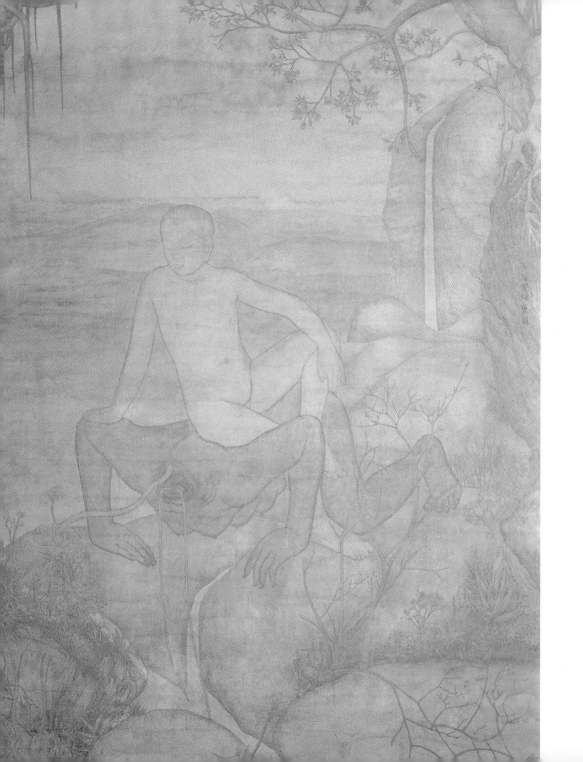

生出來的。至於背後支撐這些聖像的信仰根源，則與道教乃至於民間原始的泛靈信仰有關，甚且帶著濃厚的神祕主義色彩，有時甚至更接近於迷信。

在現實世界當中，林鉅其實也是一位說書人，一位夢境的旅行者，有時甚至伴狂顛怪。他的創作根源，或許正源於個人的這種生命特質。他的生命情調，明顯更接近於信仰與迷狂，如此，也使他更像是乩童或巫覡之屬。就此而論，他畫作中的肢首不全且手足相食的聖像，彷彿是在指出療癒生命與心靈的另一條替代之道——表面看似駭人，然卻充滿神奇與非理性的生命活化因子。不過，也由於他筆下的聖像過分個人化、奇癖化、且怪異化，因此，往往給人「假聖像」的聯想。

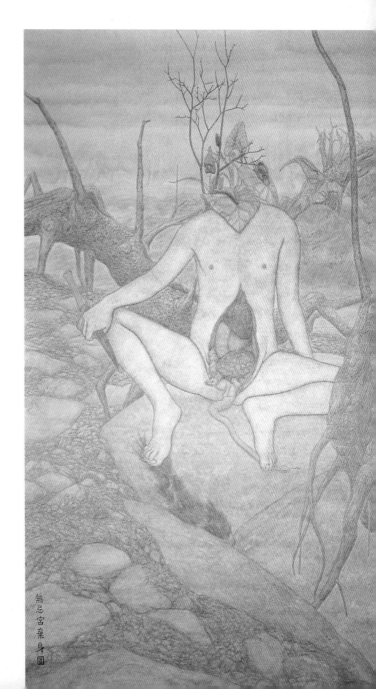

左圖：林鉅 採藥圖 1999 設色紙本 180×130cm
右圖：林鉅 棄身圖 1999 設色紙本 235×136cm

陳界仁

陳界仁的長成背景與林鉅相同。然而他的創作取徑,卻與林鉅大相逕庭。自一九八○年代起,他身體力行,以街頭的行動表演,挑釁戒嚴體制對人身體的禁制。這種身體的自覺,連帶使他對於身體與歷史、政治、權力之間的宰制關係,產生深刻的反省與體認。

解嚴之後的一九九○年代,儘管陳界仁仍然持續進行身體表演的創作,不過,他思考的縱深,卻更進一步朝向對於「刑罰/歷史/政治/權力」的關係,以及對民間宗教——尤其是道教——的身體氣象觀的觀照。從一九九六年開始,他以電腦影像的合成、虛擬、與繪畫的手法,完成了一系列將自己再現於歷史影像之中的作品。這些作品的尺寸巨大,影像暴烈,形成一種奇觀化的視覺爆發力,同時,更因為圖中的影像往往不脫凌遲酷刑與瘋癲自殘之類的主題,於是,受到國際當代藝壇的廣泛注意。

在此,就以陳界仁兩件出於「魂魄暴亂」系列的作品為例,包括《自殘圖》(1996)與《連體魂》(1998),作為解讀對象。在《自殘圖》當中,陳界仁以一種回到歷史現場的方式,將自己的影像透過電腦繪畫的轉化,再現於歷史照片當中的場景。透過這種回到歷史當下的方式,陳界仁一方面將自己英雄化,變成歷史照片當中的視覺中心,成為眾人凝視的奇觀對象。反諷的是,這影像中被眾人凝視的英雄,卻是一位雙身雙首——一個扮演劊子手,一個扮演斷首的受刑人——的自殘的悲劇人物。不但如此,陳界仁還數度複製自己的影像,讓自己的形象夾雜在目睹行刑奇觀的行列之中,成為凝視斬首的旁觀者。

對於《自殘圖》當中複雜的「我」,分裂的「我」,與多重的「我」,陳界仁自言其靈感與知識的來源,乃是取自道教典籍所刊繪的《魂魄圖》。而《魂魄圖》中所錄之三魂七魄,經過陳界仁的轉注假借,成了他作品當中

的多重自我。這多重的「我」以虛擬的手法，潛入歷史的影像之中，進而造成了一種干擾歷史的現象。就以《自殘圖》而言，原本是二十世紀前期，國民黨因爲清黨緣故，在街頭對叛逆行刑的現場；經過陳界仁的拼接之後，他讓自己再現於歷史之中，不但以一種「殉道者」或「烈士」的姿態出場，更製造了破壞現場的噪音。

陳界仁 連體魂
1998 黑白相紙 / 裱於鋁板
225 × 300cm

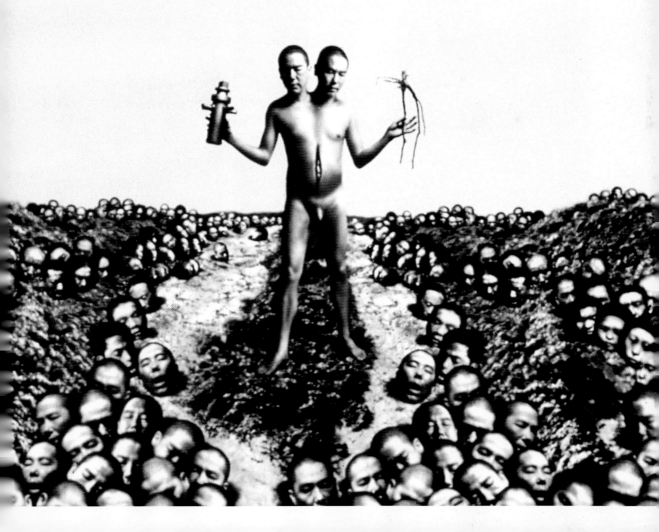

就以宗教畫的表現傳統來看，殉道者受刑的現場，本身即帶有濃厚的聖像臨即感。再者，宗教殉道者與時遷移，終將冊封成聖，歸入聖徒之林；而政治的烈士，隨著政權的移轉，也可能入殮忠烈祠，成為國之先驅。於是，我們應當也可以把《自殘圖》看成一幅僻怪的聖像圖，儘管圖中的殉道烈士，其實是為了「反圖像」而出現。而這種「反圖像」的手段，其實是為了顛覆歷史現場，且其目的是為了揭穿歷史虛構的假象。就此而言，《自殘圖》其實是以一種影像的暴力，來反制虛構或造假的歷史記憶——尤其是國家神話——的暴力。再一次地，我們又看到陳界仁透過他個人的身體影像，持續進行著對歷史神話與虛構傳統的衝撞。

在《連體魂》一作當中，陳界仁更是明顯透過電腦影像的合成與虛擬，以變身的方式，又一次將自己聖像化。在此，影像中的環境是虛構的。排列在大地上的頭顱，則出自一種移花接木的手法。除了陳界仁自己的斷頭之外，其餘都是從歷史影像嫁接而來。畫面下方，左右這兩堆人頭，都是陳界仁自己頭像的複製。矗立在畫面正中央的，也是陳界仁自己。在此，他讓自己變成了雙頭連體人——左手拈著枯萎的草根，右手拿著核子分裂器的縮小模型。連體人腳下所採的土地，在眾多頭顱的圍拱之下，猶如一幅淪為廢墟的台灣島圖像。

儘管出自一種影像的複製，此一殉道者姿態的聖像，仍然能夠讓人感受到恐怖、駭人、死亡的氛圍。放在傳統宗教聖像的脈絡來看，這幅足足有真人一兩倍大的《連體魂》，借用了聖像的表現傳統，也提供了十足的聖像假象，但骨子裡，卻充滿了反聖像的雜音。

《連體魂》的畫面提供了一種猶如末世降臨前的天啟(apocalypse)異象。除了連體人的形象，其胸腹之間的裂口，以及雙手所持之物，都是一種論示。這論示的意指，有些參酌了道教的身體觀及宇宙觀。譬如，視人體為小宇宙，是一座能量與氣的煉爐，其秩序與運行則呼應著外界的大宇宙。就此而言，裂口代表著元氣外洩，既是分裂，亦是死亡。

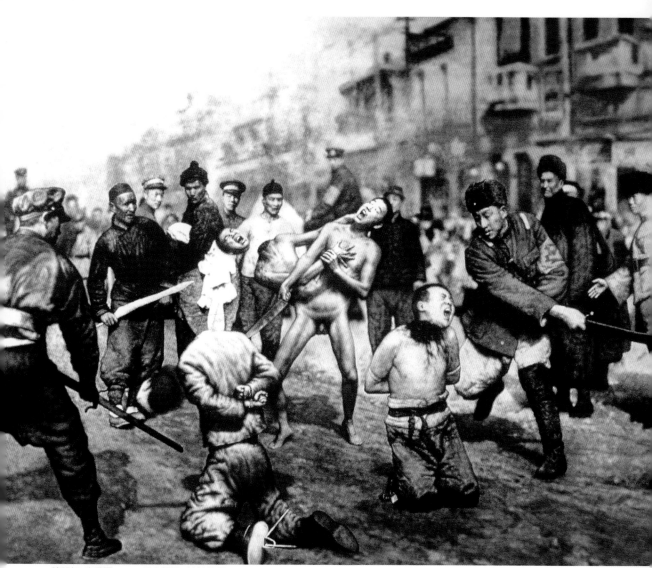

陳界仁 自殘圖 1996 黑白相紙／裱於鋁板 104×130cm

姚瑞中

姚瑞中是一九九○年代崛起的後解嚴世代藝術家。儘管屬於後解嚴世代，姚瑞中的青少年時期，仍然無可迴避地經歷了戒嚴體制的強弩之末。儘管他的藝術訓練主要完成於一九九○年代前期，然而，他個人的創作卻仍然選擇與體制息息相關的歷史與政治符號，以之作為他撩撥的對象。

相較之下，長期成長並生活於戒嚴體制時期的較年長藝術家，他們在解構既有的體制與傳統時，往往帶著一種不自覺或刻意的沈重、嚴肅與不苟言笑。然則，姚瑞中對於同類主題的處理，卻似乎顯得輕盈、靈巧、且四兩撥千金。這也顯示出，姚瑞中所處歷史位置的不同。他身上所背負的體制框架與傳統的影響，較之年長的藝術家，實可謂輕微，甚至微不足道。表現在創作上，他也很能掌握這種優點，以一種輕鬆的彈弄，去化解傳統體制的包袱。

正因為清楚自己所在的歷史時空，姚瑞中很明顯避開了現代主義的創作模式，而幾乎直接採取後現代的手法表現他的作品。一九九四年間，他在「本土佔領行動：土地測量系列」當中，將影像與馬桶並置在一起，表現出他個人對於狹隘「本土論述」的嬉笑嘲謔。在影像當中，他以台灣各處的歷史地標作為對象，譬如政治紀念碑、歷史遺址、或是景點等等，拍攝自己在這些地標面前裸身尿尿的情景。影像的處理刻意營造一種泛黃老照片的氛圍，並在每一幅影像前方，設置一具金色馬桶。

姚瑞中便以這種潑皮、玩世不恭、嬉皮笑臉、甚至些許耍賴的態度，將歷史與記憶的重負，消解於當下。一九九○年代期間，許多人士將「本土論述」訴求奉如神明，然而，在姚瑞中的作品當中，卻以輕侮的態度，視之如屎尿。不但如此，對於那些靠著「本土」訴求奪權的人士，姚瑞中更以脫褲子尿尿的方式，來加以挖苦，甚至暗示這種奪權的手段，猶如狗以尿

尿來佔地盤一般。有時，這種潑皮與輕蔑，甚至近乎一種什麼都不相信的虛無態度。姚瑞中晚近二○○○年的「天下爲公行動—中國外的中國」，也是以類似先前「到此一遊」的手法，去到世界各國「中國城」的地標面前，高舉雙手拍照留念。這種觀光主義的姿勢，大有一種歷史與我何干，傳統何必認真的輕狂。

如此，姚瑞中的「反聖像」表現，彷彿刻意標舉傳統與歷史已經斷裂，而當下的我並無意銜接。這樣的反聖像之舉，擺明是爲了脫去舊聖像與舊體制的沈重負擔，以求得我在當下的自由與快意。在此，以輕蔑的手法「反聖像」，其實是一種策略的權宜應用。

姚瑞中
天堂變 2001
電腦合成影像輸出／燈箱
290 × 286.5 × 30cm

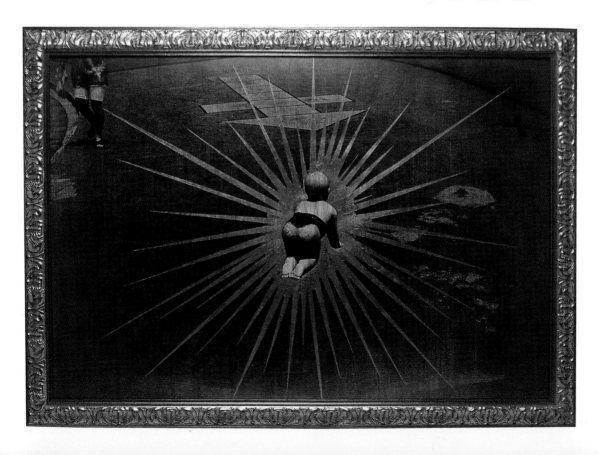

圖中所見兩件姚瑞中的作品，包括《天堂變II》(2001)與《獸身供養#1》(2001)，均屬他近來的新作。藝術家仍舊以他一貫冷眼訕笑的態度，目睹並記錄著後解嚴時期，台灣各處對於新宗教、新神祇與新聖像的狂熱與迷信。與之前「反聖像」的策略稍有不同，此處的《天堂變II》與《獸身供養#1》，用的是一種造神的策略，來編織一套近乎童話的虛幻天堂。

據姚瑞中所言，《天堂變II》中的美人魚雕像，是他自「八仙樂園」拍攝而來。原本盛極一時的遊樂園，如今因為人們消費行為的改變，竟然已經淪若廢墟一般。在此，「美人魚」的形象經過藝術家的點化，以黃金的光芒將其「聖像化」，然而，這樣的愛情神話卻顯得十分虛假、無力、且反諷。《獸身供養#1》的場景則取自十分寮瀑布鄰近的一處角落。荒廢在路旁的神佛雕像，同樣是另一處聖像的廢墟。在姚瑞中「獸身供養」系列的作品當中，隨處可見這種棄置道旁的神祇聖像。這是新宗教狂熱與新造神

姚瑞中
天堂變II
2001 電腦合成影像輸出／燈
箱
290 × 286.5 × 30cm

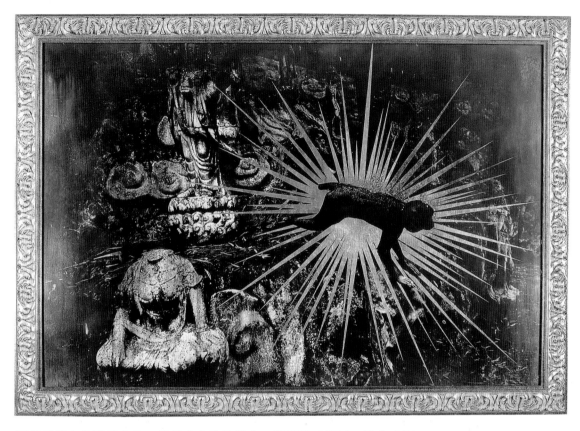

姚瑞中
獸身供養 #1 3/3
2001 電腦合成影像輸出/ 燈箱
116.5 × 166.5 × 5cm

運動所帶來的附帶產物。姚瑞中在此作當中，選擇將「猴子」點化成聖，更是使人會心一笑。一時之間，路邊的一處雕像廢墟，搖身一變成為猴子創世紀的神話聖殿。

姚瑞中欽點的這些聖像，其實都是假神。藉由這些「假聖像」，藝術家也凸顯出台灣一九九○年代興起的新宗教狂熱與新造神運動，其本質不外拜金與拜物。換言之，人們對待神祇，仍然是從一種短視而現實的消費邏輯，來加以看待。無怪乎，姚瑞中的創作美學當中，始終充滿著對於現實世界的輕蔑與不屑。

洪東祿

洪東祿與姚瑞中同屬長成於一九九〇年代的後解嚴世代藝術家。洪東祿也以攝影作為他表現藝術的重要媒介。極不同的是，洪東祿在創作上的精神面向，明顯不採取姚瑞中那種「輕笑背離」(借用李維菁描述姚瑞中之語)的虛無主義態度。相較於姚瑞中在頹圮的假聖像之中，看到了台灣社會虛假偽善的一面，洪東祿則選擇將其視覺凝視，聚焦在新世代人類的身上，並觀察他們如何在拜物為神的消費社會當中，透過追逐流行、新傳媒，以及藥物等等行為模式，來刺激他們的身體感官，以獲得心靈與精神上的短暫慰藉和滿足。洪東祿處理影像的美學，既不是為了解構，也不是為了揭穿，而是一種編織，一種建構——而且是一種虛擬的建構。儘管舊的神祇已遠，舊聖像已經不能反映並滿足新世代的價值認同，然而，舊宗教的聖像還是可以充當今日生活的裝飾與點綴之用。傳統聖像的時代當中，人們相信人本的關懷，相信精神的救贖；來到晚期資本主義的消費社會，新世代的人類則是在「物」中尋找慰藉。透過高科技時代「電子物」所再現的虛擬世界，以及能夠解放身體的「藥物」，新世代人類尋覓著使精神與肉體臻於涅槃超脫之極境。

此處所見的洪東祿作品，共有《春麗》、《古小兔》、《林明美》、《綾波玲》等四件，都是完成於一九九九年的攝影與電腦影像合成圖像。春麗、古小兔、林明美、綾波玲四位都是日本卡通漫畫、動畫、以及電玩遊戲當中的美少女偶像，她們所扮演的角色，都是未來宇宙的新世紀聖戰士，而且，身負解救人類命運的重責大任，堪稱未來世界的彌賽亞。此處，洪東祿以一種後現代的創作手法，挪借了這四位美少女戰士的形象，並加以變裝改扮，以符合他創作所需。

四幅作品當中，我們以《綾波玲》為例，試著加以解讀。綾波玲是日本少女漫畫「新福音戰士」的主角人物。這是新世代青少年男女所信奉的一種

上圖：
洪東祿
春麗
1998-1999
電腦合成影像輸出
130.5 × 100.5cm
下圖：
洪東祿
林明美
1999
電腦合成影像輸出
130.5 × 100.5cm

新宗教。你可以在玩具店買到一尊尊這樣的新聖像,然後,把她供在自己
家中或房中的聖壇。

洪東祿
綾波玲
1999
電腦合成影像輸出
130.5 × 100.5cm

洪東祿
美少女戰士
1999
電腦合成影像輸出
130.5×100.5cm

在此，重新粧點打扮之後的綾波玲，器宇軒昂地站在佈滿花朵的舞台上。背後是一幅出自十五世紀義大利次要畫家手筆的《聖母在樂園加冕圖》。在洪東祿刻意的安排下，綾波玲所矗立的位置，正好遮住了背後聖像正中央的聖母與加冕儀式——流行次文化中的「新聖母」取代了天主教的聖母。如此，〈綾波玲〉既是一幅反聖像、假聖像，同時也是新聖像。

《綾波玲》所兜售與陳列的，是一種拜物的新宗教。這是一個商店的展示櫥窗。場景是虛構的。美少女假借背後的宗教畫，偷得一點聖光。然而，這聖光也是捏造的，因為那是從印刷品翻拍複製，然後，再以商業攝影的燈光所裝飾與烘托出來的。至於美少女本身，則是一塑膠製品，是徹徹底底的無機物。展示舞台前的花朵，也從頭到尾都是假造的層品。

儘管內容全部都以層品虛擬構成，乍看之下，卻還能發出唬人的尊嚴。這是機械複製時代的偉大力量。人們已經習慣在虛假中生活。只要層品還能造出一些撼動感官的欺人效果，給人短暫的溫暖，這時，真實與真相似乎不再重要。

洪東祿再製之後的《綾波玲》，模擬著商業廣告、看板、海報的形式，以攝影影像的方式呈現。或許，對於服膺人本價值與精神的觀者而言，這的確是層品的複製與不斷複製，當中除了人的戀物與物化之外，看不到任何靈光。然則，對於新世代的男女而言，他們卻在大量複製的「物」當中，尋得了容或短暫，但卻真實的興奮與慰藉。換句話說，儘管這種戀物的情愫，可能完全受到消費社會的傳媒機器所操控與宰制，但是，這至少是一種當下的擁有，當下的刺激，當下的感動，以及當下剎那的真實。

〈從反聖像到新聖像〉一文，原本應《中國時報‧人間副刊》主編楊澤先生邀稿寫成，並於一九九九年四月三十日發表於該刊。之後，在藝術界同仁李維菁小姐的催促與協助之下，進一步將該文擴充成為具體的「從反聖像新聖像」策劃展，已於二〇〇一年五月二十六日至六月十七日假誠品畫廊展出，同時，並於九月七日至十月十九日在文建會駐紐約新聞文化中心之台北畫廊展出。本文係根據該策劃展之原始論述主文稍事修訂而成。

九○年代台灣當代藝術之邊陲意識

邊陲意識

以高雄地區之發展為例

李俊賢

何謂邊陲

邊陲是一個相對存在的名詞，它相對「中央」而成立，沒有中央就沒有邊陲，而沒有邊陲，中央卻仍可屹然獨立，或是沒有了中央，邊陲就立刻成為了中央，然後又出現新的邊陲。由以上的語義演譯可見，「邊陲」本身是一種旁襯而不穩定的存在。從歷史的經驗上看，「邊陲」只是配角，在「中央」主導的歷史發展節奏中，頗為尷尬的跟隨前進。

就因為「邊陲」本身存在著各種現實與意義辯證上的困境，自古以來，人類避邊陲而趨中央，「中央」成為人類許多慾望投射的焦點，例如「中國」、「逐鹿中原」、「中央政府」、「文化中心」、「中山室」、「紅中」等各種「以中央為名」的概念和機制，或是現實生活層面中許多「以中為尊」的生活原則，都說明了人類歷史經驗上對於「中央」的概念看法。相對於「中央」做為人類各種慾望的投射焦點，「邊陲」就成為各種慾求不滿的替代排解標的，是各種消極情緒的糾纏糾葛，所謂的「旁門左道」、「偏房側室」、「南蠻北夷」、「外島加給」、「歪哥」等等概念作為，也都證明了人對「邊陲」的普遍概念和想法。

總括而言，做為在意義上辯證的客體，或是現實慾求不滿的替代，「邊陲」的存在基本上充滿了消極無奈，而且這種消極無奈往往成為一種宿命觀，影響了「邊陲」標題涵蓋下的人的思考行為。從空間、政治、族群、兩性等各種不同的角度層面來看，身（生）於「邊陲」而命帶消極無奈可說是一種必然。

邊陲意識之形成

很多歷史經驗都確實證明，「偏安一於隅」的最後結局通常是漸趨消亡，「邊陲」避免永續的消極無奈的方法大概是——成為「中央」，似乎成為「中央」的慾望才足以使「邊陲」自消極無奈的情結糾葛中超脫而出，將

「邊陲」的宿命缺憾轉化為躍昇的驅力。這種努力去抗衡、取代「中央」的心志雖不一定達到目的，卻似乎是置身邊陲免於向下沈淪的安身立命之道。

如此的「鄉村包圍城市」、「吾可取而代之」，將消極無奈轉化為積極鬥志，將晦澀的邊陲導向光明前景的意志，在起始的階段，通常都必須透過意義的辯證，將原來被動的客體修正為積極的主體，以做為意志力發動的根源起點。這個透過意義辯證以扭轉為主、客體角色的過程，以比較現實的語言來說，就是「邊陲意識」形成的過程。如此，「邊陲意識」就意味邊陲的主體意識，它是邊陲最基本的自處之道，更是邊陲或能向上提昇的基礎。有了「邊陲意識」，邊陲才可能跳脫原來對中央的從屬關係，超越原來中央意志投射標的之角色，從而將邊陲從中央歷史發展的節奏中區隔獨立出來。

從古今東西歷史上的各種實例看，邊陲得以超越原來悲情角色，跳脫原來被動無自主的歷史命運，多半是建基在「邊陲意識」的形成凝聚之上。不管是在國族、種族、族群、地域等各種範疇及面向，「邊陲意識」這個相對弱勢之個體或系統的主體意識，無疑都是救亡圖存積極迎向未來的根本基礎。

從工業革命之後的勞工與資本家關係發展，二次大戰後第三世界國家民族主義的興起發揚，女性意識的覺醒與女性論述的建構，美國黑人民權運動的發展，乃至於發生於台灣的「台灣意識」之整理宣揚，以及近來逐漸興起的「原住民意識」等。其起始階段，無不建基於「邊陲意識」的喚醒凝聚，進而建構為具主體性的邊陲意識，終至足以跳脫原來對「中央」的從屬關係，成為獨立而自主的體系。

邊陲意識的內涵
主客差異、主體自覺、反客為主

馬克思 Karl Marx*

一九八〇年代末期東歐共產陣營崩解之後，因馬克思的學說理論而起的共產主義似乎已經走入歷史，但馬克思學說的思想層次及其看透資本主義陰暗面的本事，仍在思想界泛出一波波並不稍止的漣漪。馬克思主義學者馬庫色曾擁護地說：當資本主義邏輯內的一切弊病都能解決時，就可證明馬克思是錯了！即使在今日的時代，這樣的表態也仍不過時。馬克思出生於一八一八年，死於一八八三年，在他死後超過一個世紀的今天，人們仍在社會文化思想的多方面深受影響，且持續進行諸多相關的研究與辯證，確實堪稱劃時代的超級啟蒙者。（編）

西蒙‧波娃*
Simone de Beauvoir

作為西方女性主義的先導，兼思想家、文學家及運動家於一身的西蒙‧波娃，在全世界自詡進步的知識女性心目中都佔有一定的份量和地位，從女性世界的範疇，波娃的「啟蒙者」角色一如馬克思般超越時代。她所提出的「第二性」，一語道破女性在所謂文明社會的卑劣地位，直接提醒全世界女性的深刻自覺，從而捲動蜂起的女性主義運動。儘管女性主義者揭櫫的信仰與標竿多所不同，但新思維已嗚起它徹響的號角，女性的生活世界亦從此逐步改寫。（編）

「邊陲意識」因為中央與邊陲的差異而生，因為邊陲的慾求不滿而起，只要人類各種慾望存在，「邊陲意識」就可能發生在人類活動的各種面向及層面，並在不同的面向及層面上表現為不同的形式面貌。但基本上，「邊陲意識」仍有其普遍共通的內涵，可歸納為「主客差異」、「主體自覺」、「反客為主」等三個部份。其中，「主客差異」是蘊釀形成「邊陲意識」的條件，「主體自覺」是深化內化「邊陲意識」的作為，「反客為主」是訴諸主體慾望，企求「邊陲意識」的現實實踐。「邊陲意識」在三個不同面向上的表現，彼此互為表裡，互為動機和結果，共同構成「邊陲意識」的內涵。

在「邊陲意識」的內涵中，「主客差異」是先天客觀的存在，只要有「中央」、「邊陲」的區別，就存在主客之間的差異，它是無須主觀建構的事實。對於「邊陲」而言，「主客差異」的根本意涵無非是慾求不滿，所謂「大小漢差那麼多」，相同的慾望，卻不能得到相同的滿足，「中央」所以是「中央」，「邊陲」所以是「邊陲」，從如此訴諸人的直覺感受的層面上就區別出來了，而「邊陲」往往是在這樣的差別中，確認自身的「邊陲」角色，亦開始認清「邊陲」和「中央」的主客關係。

「中央」和「邊陲」的「主客差異」是客觀的存在，而「邊陲」要形成其自身的「主體自覺」則需要主觀積極的思索演繹。「邊陲」的「主體自覺」以確認「中央」和「邊陲」的差別開始發展，逐漸釐清「邊陲」的角色身份，並開始擬塑以「邊陲」為主體的辯證系統與方式，它是一種思索「我是誰」、「我思故我在」的哲學辯證，通常由精英運作促成，在各種「邊陲」之「主體自覺」的形成過程，甚至都有賴許多「啟蒙者」的開示啟發。如馬克思*、西蒙波娃*等，都可說是形成各種「邊陲」之「主體自覺」的啟蒙及促成者。

「主客差異」源自對現實狀況的感受，「主體自覺」卻是對現實狀況的整理思索，而「反客爲主」則企圖改變現實，使原來不能滿足的慾求得到充實與滿足。所謂「大丈夫當如此也」、「搖擺沒有落魄的久」等說法，都是「邊陲」中「反客爲主」之慾求的語言表現。但在現實的實踐上，「反客爲主」需要各種辯證及方法和策略操作，實務於謀略運作，甚至經由抗爭等手段，以達成理想目的。「反客爲主」既然訴諸人的慾望，是實質上支持「邊陲意識」存在擴張的最根本力量。「邊陲意識」三個不同面向的內涵彼此交叉、印證，相互支撐，使「邊陲意識」從知覺感受的層面提昇落實爲理性智性的體系，並發展出現實實踐的策略方針，如此，「邊陲意識」才有可能落實挑戰既存環境。

形成邊陲意識的條件
主客差異過大，啓蒙者，具備基本結構

就常理而言，人類社會隨時隨地都有「中央」、「邊陲」的差別，任何時間空間都應有其特定背景之下的「邊陲意識」，而「邊陲意識」仍需要一些條件支持，才足以具體成形，否則「邊陲意識」往往只是一種感覺、意識，甚至只是一陣短暫即逝的個人情緒。

形成「邊陲意識」的最必要條件應爲「主客差異過大」。「中央」和「邊陲」的差別太大且長久持續，逐漸堆疊成「邊陲」的普遍感受，終於超出容忍限度，形成「邊陲意識」便成爲「邊陲」的自保方式，或是不滿情緒的寄託舒解之道。例如：工業革命之後，勞資差異隨著生產技術發展和資本主義思想擴張而逐漸加大，超出勞工階級容忍程度，勞工階級的「邊陲意識」亦逐漸具體成熟，並發展出各種以勞工爲主體的「邊陲意識」。或如二次大戰後，開發中國家和已開發工業國的差別一日千里，到了一九五○年代，所謂的「不結盟國家」遂聚集開發中第三世界國家，謀求和已開發國家的對話及辯證，如此的國族「邊陲意識」表現，亦實因「中央」、「邊陲」之間的主客差異過大而形成。

所謂「人在福中不知福」、「入鮑魚之室，久而不聞其臭」。「中央」和「邊陲」或許差異明顯且巨大，往往仍需要一些「啓蒙者」點醒啓示，以喚醒「邊陲」的主體自覺，才逐漸形成「邊陲意識」。例如傳統的女性，在以男性爲「中心」的歷史結構中，一向只能以「邊陲」角色自處，千百代以來，女性或許已主動或被動的「習慣」，如此的「邊陲」角色身份，雖感受到明顯的主客差異，長期面對諸如「女人無才便是德」、「查某人放尿也灑不到壁」等極端男性中心文化*的歧視待遇，而若非近代女性主義啓蒙者的點醒喚起，似乎女性的「邊陲意識」未必能發展出如當代女性主義般具主體自覺的思維系統。「邊陲意識」的形成過程，除了對於「中央」與「邊陲」之差別加以指明確認外，更是一種意義建構的過程，如此的思考辯證工程確實有賴精英階層的參與投入，「啓蒙者」在形成「邊陲意識」的建構過程中，無疑是扮演了必要的主導角色。

「邊陲意識」要成爲「邊陲」的普遍意識，並且和「中央」形成對話辯證的關係，「邊陲」本身仍然必須具備基本的結構，否則「邊陲意識」將只是精英族群茶餘飯後的清談議題，甚至是精英個人的思想表演，無法在形而下的現實層面印證體現，難免落入飄渺的虛無情境。

所謂「邊陲」本身形成「邊陲意識」的必要結構條件，指的應是諸如「相當數量的精英族群」、「足夠開放的言論空間」、「配合的各種機制」等客觀現實條件所組成的結構。在大部份的情況下，這些客觀條件必需有相當的成熟度，「邊陲意識」才足以發展並成爲普遍意識。例如台灣在一九八七年解嚴之後，言論空間開始全面開放，短短數年間，原本潛藏於「中央」宰制威權下的邊緣族群，逐一形成了各自的「邊陲意識」，如台灣原住民意識、南方意識、同志意識等，若非解嚴後客觀社會結構改變，這些「邊陲意識」或許難以迅速成熟發展，更遑論各自發展其和「中央」的對話辯證關係。

男性中心的文化*

在過去，以男性爲中心的文化，瀰漫地顯現在各種層次之文化生活的大大小小地方。如本文作者所言，以「女子無才便是德」的矮化論述壓抑女性才智，或以狂妄的生物本能說像「查某人放尿也灑不到牆壁」這樣非理性卻自大的話語。在習以爲常的語言或文字使用上也瀰漫著如此的意識，例如「婦」女的「婦」字，敕令「女」子與掃「帚」並立，暗中規範女性的生活內容及活動場域，但時至今日，不但這個文「字」仍被廣泛運用甘之如飴，該「字」所主張的女性社會位置及景況，也僅獲得稍稍的改變而已。社會上大多數女性，仍然必須蠟燭多頭燒，仍然成爲像「墊板」般的存在，以支撐其上由男性開創及主掌的紙頁，能不斷書寫出清晰的文字。(編)

形成「邊陲意識」的條件，有主觀上如「啓蒙者」等操之在我的因素，亦有客觀上成之於人的因素，在一般情況，唯有當這些主客觀因素都具備時，「邊陲意識」形成的條件才算成熟，「邊陲意識」才得以發展，並促使「邊陲」和「中央」達成互動辯證的聯結。

當代藝術生態

權力和資源，中央與邊陲

「中央」是各種慾望投射的標的，「邊陲」則因慾求不滿而形成，「中央」和「邊陲」的差別根源於人性慾望的滿足與否，但就實際的層面而言「中央」與「邊陲」的區隔一般都根源於「權力」和「資源」兩種慾力，有「權力」和「資源」，就有「中央」與「邊陲」的區別，「權力」愈大，「資源」愈多，「中央」與「邊陲」的差別就愈大，反之，沒有「權力」、「資源」就沒有「中央」與「邊陲」的區別，如此的法則，可說放諸古今四海皆準，藝術領域當然也不例外。

在農業時代，藝術只存在於社會極少數精英族群中，和藝術有關的「權力」、「資源」不多，當時的藝術領域即使有「中央」與「邊陲」的區別，那種區別可說意義不大。

工業革命*之後，人類社會新興大量中產階級*，使社會對藝術需求的數量遽增相關的「權力」、「資源」開始浮現。百餘年來，人類社會再經過多次變革盤整，現時的人類社會，相較於十九世紀，可說是朝向更開放自由更爲人性化的方向進展。在趨向更人性化的社會當中，人類對藝術的

工業革命*

起自十八世紀中期的西方工業革命，其所帶來的乃是世界性的經濟變革，及影響所及之處社會文化方面的巨變。在台灣，經過荷、明、清等不同階段的初期拓墾，其後日本殖民政府帶來第一波現代化，除了讓街道頓時明亮了起來，也為產業的現代化奠下深厚的基礎。國民政府遷台後，以高壓手段擺平政治鬥爭，一面安定政局，一面透過高勞力密集的加工出口業締造了台灣的經濟奇蹟，進而帶動起日後真正的都市新興中產階級。這雖是工業革命的餘波，卻蕩漾著「美麗之島」多變而不安的命運。（編）

中產階級*

台灣經濟奇蹟所帶來的城市繁榮，逐漸培育出一批批中產新貴，他們開始需求更爲精緻的文化生活。這批以知識分子為首的中產新貴，一方面引進以歐洲及美國為主的西方知識及文明（基於歷史脈絡，當然也經由日本文化系統的轉介），並在台灣特有的戒嚴體制下，盡其所以地憧憬著西方知識系統所勾繪的文化生活，同時盡其所能地學習模仿其內容；隨伴其中，當然也包括本土意識及能量的醞釀、蓄積和崛起。而後者，更是在八○年代後期、九○年代初期達於高峰。八○年代末以至九○年代初期台灣藝術市場的狂飆，除了「經濟奇蹟」的推波助瀾，新興中產階級的知識品味及伴隨的購買力更是不容小覷。（編）

需求也更為殷切與藝術有關的「權力」、「資源」亦多發衍生增長。當「權力」愈大，「資源」愈多，「中央」與「邊陲」的差別就愈大，當代藝術在新社會背景的基礎上，發展出更大的「中央」與「邊陲」差距時，而當代藝術殊異於前代的內涵，也日漸加深「中央」與「邊陲」的差異。

當代藝術的外相與內涵
風格多樣，詮釋權決定論，資本技術密集，資訊媒體導向

當前的人類社會，基本上朝更自由開放而人性化的方向發展，反映在藝術創作上，則表現出更多元多樣的風格形式。當代藝術的多樣風格，是當代社會直接自然的反映，它和當代多元社會相互輝映，呈現了百花齊放百家爭鳴的景象，使人們的精神生活有更豐富的內涵。

而當藝術風格不斷推陳出新，不斷超出人們日常的生活經驗，也使得藝術必須更仰賴「詮釋」*以尋求社會的認同肯定。「藝術詮釋」功能的確認，的確為當代藝術和當代社會搭起溝通媒介的橋樑，然而「藝術詮釋」功能凸顯，卻也使得藝術本身和外衍詮釋的主客本末關係混沌難明，文本或詮釋究竟何者決定藝術？著實顯得曖昧不清，而「藝術詮釋」本身所包含的權力意涵，也使「藝術詮釋」權力在當代藝術的渾沌局面中被過度倚賴。所謂「亂世求明主」，或許是當代藝術和藝術詮釋權彼此關係現實註腳。

需求更大量藝術的當代社會在獲得藝術的同時，卻也相對付出相當龐大的社會資源。隨著社會供予藝術的資源與日俱增，當代社會早已習慣於用大量的資源堆砌、形塑藝術，「有資源才有品質」不僅已是當代藝術的當下詮釋，「有資源才有藝術」更形成了當代藝術的超級迷思。當代的一些藝術展演，動輒以百萬美元為單位算計，並結合各項高科技技術，舖陳出各種高檔的藝術展示。資本與技術的高度密集，固然使當代藝術開展出前代未有的嶄新風貌，然而因資本與技術高度密集才得以呈現的當代藝術，其本身即涵帶明顯的「中央」與「邊陲」區隔。「有資源才有品質」，然而資源有限，對品質的追求卻是無窮，如此的資源狀況和品質追求，很自然

詮釋權決定*

由於台灣藝術市場在八、九〇年代之際一度狂飆，連帶影響了藝術周邊行業的興起。除了原有的商業畫廊及公立美術館，帶有叛逆色彩的前衛替代空間開始陸續出現於這個一向禁閉的社會，藝術的重要引薦人及中介者——藝術評論家，也漸漸活躍於這一領域。相較於八〇年代及九〇年代前期紛然存在的各類關於藝術的陳述，如「展覽或作品介紹」、「展覽報導」、「藝術家的自述」……等等，自九〇年代中期以後，「藝術評論」及「藝評家」逐漸成為被廣泛承認及尊重的專業及社會角色，同時漸漸掌握論述上的強勢及主導地位，形成本文作者所說的「詮釋權決定」。再加上近年來藝術「策展人」的主導力量方興未艾，在藝術社群的地位舉足輕重，加以官方相形龐大之資源的投入文化及藝術範疇等趨勢，「詮釋權決定」的主導性仍會在未來的台灣社會持續其影響力。(編)

發展爲必須集中資源芳足以表現品質的現實，當藝術資源被高度集中，「中央」與「邊陲」的差別於是形成。

當代藝術以多樣風格反應當代的多元社會，而當代資訊社會的本質亦影響了藝術行爲本身。資訊社會中「重符號標題，輕本質內涵」、「重資訊、輕知識」、「重媒體、輕內容」等諸般事實，亦自然深深影響了藝術。在當前的社會，「資訊媒體導向」*可說是當代藝術主流價值標準，不但主導著藝術創作、市場、論述等範疇的操作和運作，更舖陳了當代藝術的生態面貌。

當代藝術外現了多樣的風格，內涵資本技術密集、資訊媒體導向，詮釋權決定論的本質，當代藝術的諸種本質內涵，無不指向中央集權集資源的局面。在當代藝術生態系統中，藝術的詮釋權與資訊媒體結合，得以擴張詮釋權效能並渲染詮釋權的正當性，而得到了充份支持和詮釋的當代藝術亦從而獲得吸收社會資源的正當性，得以集中資本與技術來表現舖陳其藝術品質。這樣的循環運作模式，使中央愈形中央，邊陲愈顯邊陲，「中央」與「邊陲」的差距愈來愈大，「中央」與「邊陲」的區別愈來愈明顯。在當代社會一方面朝向更自由開放的方向發展的同時，當代藝術卻反而傾向於接近或靠攏「中央」才有藝術表達機會，或才有「良好品質的藝術」的境況！

台灣藝術的「邊陲意識」
台北，台灣

「邊陲意識」既起源於「中央」與「邊陲」的差別，當代台灣藝術的「權力」和「資源」一向集中於台北，台灣「邊陲」的藝術家，切身感受了與「中央」台北藝術家的差別，這種主客的差異「大小漢差很多」的刺激，可說是形成藝術界「邊陲意識」的根源基礎。

資訊媒體導向*

台灣自社會解嚴，媒體開放後漸漸進入發達的資訊社會，再加上網際網路的迅速發展，各類型資訊媒體競爭日趨演烈，無不使出渾身解數以尋出奇制勝的奇效。這樣的事實一方面固然大開社會大眾的視聽，但同時也正向、負向兼具地牽引著大眾的思維及判斷。媒體資訊既已進入日常生活，成為吸收新知常識甚至茶餘飯後八卦交友的不可或缺成分，「資訊媒體導向」便成為一個揮之不去、令人焦慮的現實。它一方面是訊息傳播的主要機制，掌握著資訊布達的力量，群眾與市場亦往往跟隨媒體起舞，但媒體，尤其是強勢媒體，畢竟集中在擁有各項優勢資源的少數人手中。當代藝術的「資訊媒體化」意味著：藝術作品及藝術家能否在社會中呈現其能量，深受媒體是否青睞的左右及影響；另一方面，媒體技術的更新也帶來藝術創作媒材的更新，掌握並運用最新媒材亦成為藝壇不可忽視的趨向；而如何在「資訊媒體化」的態勢下提出藝術主張及表現，即成為當代藝術家面臨的極大考驗。（編）

台灣的南北差異，事實上存在於各個領域層面，「中央」政府長期建基於台北，加上以往的中央集權政策，使台北在各方面都可說集三千寵愛於一身，享受著各種「權力」與「資源」集中的甘美滋味。台北長期佔有台灣的大部份資源，造成台北在各方面一支獨秀，其它地方只能「望中央」而興嘆或生怨。

所謂「由量變而質變」，台灣南北的不平衡，除了可量化的資源分配不公外，更嚴重的是由於「量」的失衡所衍生的「質」的差距。台北集中台灣的「權力」和「資源」，很自然的也吸引集中了各領域的精英，而得以建立各種較為良性的機制，各項事務的運作亦有較良性的模式，經過長期的營作之後，南北的差異除了表象上「量」的不平均外，更深藏著內涵中「質」的不平均；而「量」是較可變易的，「質」則可能較恆常存在。「質」的不平均終使南北形成不同的循環軌跡。台北因為機制運作模式較完善，更有菁英人才不斷投入，得以吸納資源成就更高的品質，而高檔的品質又可獲得更多的資源挹注並吸引「更菁英」的人材持續加入，如此不斷連鎖循環的結果，是強者愈強，弱者更弱，「中央」愈「中央」，「邊陲」愈「邊陲」。

這種「中央」良性循環，「邊陲」徒嘆無奈的惡性循環，表現在現時台灣的各個面向及層面，藝術當然也無法例外。

台灣藝術的歷史並不長，在發展約一百年的過程裡，亦沒有或無法刻意追求主體性格之塑造，所謂的「西潮東風」一直深深影響台灣藝術的發展，台灣藝術亦經常以和西洋的藝術「先進國家」同步接軌為標杆指引。經過多年努力，趁著九〇年代台灣經濟力強勁揚昇的便利，目前台灣的「藝術風格」發展，或許已慢慢的和歐美「同步」，而歐美當代藝術的各種操作方式，台灣也非常用心學習，歐美當代藝術的「資本技術密集」、「詮釋權決定論」、「資訊媒體導向」等操作技術，台灣當代藝壇也學的很像。這些內蘊「資源」與「權利」意涵的操作技術，很自然的必須將藝術訴諸

於資源與權利集中的「中心」。而目前的台北或可說是資源與權力的「中心」，豐厚的資源配合各種可支配的權力，以各種操作技術將「台北藝壇」支撐至相當的高度，當前的台北，或已儼然有小紐約甚至小巴黎的態勢。至於相對於台北的其它地方，體受身處邊陲的強烈主客差異，或多或少應該都有的邊陲感受，但由於各地方社會情況不同，在主客差異明顯的前提下，九○年代的高雄似乎是台灣少數曾凝聚藝術之「邊陲意識」的所在。

九○年代的高雄

藝術邊陲意識的形成背景
解嚴，後現代思潮，藝術市場勃興

一九九○年代的高雄，因緣際會地在各項因素齊備的基礎上，曾有凝聚建構「邊陲意識」，並積極自邊地發聲的熱烈時期。其中除了高雄具有形成「邊陲意識」的「主客差異過大」、「啓蒙者」、「具備基本條件」等基礎外，更因時代攪動了大環境的潮流，在客觀上形勢上相當適合「邊陲意識」發展，因此整體大環境潮流背景的趨勢烘托，可說是高雄「藝術邊陲意識」的最大催化因素。

所謂「時勢造思潮」，在戒嚴初解的九○年代，解嚴後的效應宛如核爆般連鎖而來，其中，恢復憲法中人民言論與結社的自由、終止動員勘亂、國會全面改選等，無不強烈衝擊著台灣社會。政治的走向民主開放，更激起民間社會無窮的生命力，長期在威權政治禁錮下的民間社會力，瞬間得到了釋放，九○年代初期的台灣，或可說是民間社會力衝擊社會各層面的年代。既存的「官」、「民」主客關係一再被挑戰，而原來的「中央」、「邊陲」關係亦開始遭到廣泛質疑，向來因舊友官方文化思維而定調的各種「歷史」、「地域」、「族群」、「性別」、「環境生態」等主客關係，在九○年代普遍受到嚴厲的批判質疑。在這樣的時代氛圍中，「邊陲」議題無

「去中央」導向*

「去中央」導向在台灣的意義，主要來自西方知識的催化及強人政治的走入歷史。隨著強人政治解體，各類邊緣弱勢運動崛起，弱勢族群開始為自身的權益尋求新的論述詮釋，並進而掌握發言權，進一步取得合理的社會位置：從街頭運動到成立各自的社會團體，書寫並出版新論述以推翻覆蓋舊有陳腐論述；自解嚴迄今，著實累積了不少成績。不過形式上的「去中央」從不意味著「意識上」或「實質上」的去中央，往往新的「中央」取代舊的之後，隨即展開和舊有形態相同意義的權力運作。對一個社會而言，唯有當絕大部分人民的觀念及政治運作的方法徹底改變，社會的體質才能真正改變。然而這卻非一朝一夕所能完成。（編）

疑是相形凸顯的。舊社會舊時代的「邊陲議題」，在解嚴後的台灣社會，成為社會的「主流」議題，「以邊陲之名」往往涵帶了最大的道德正當性，而原先的「邊陲」，也在新塑的社會裡，乘著時代潮流，企求最大的「平反」，冀望「主客易位」以獲得「邊陲意識」的最大伸張。這股「邊陲」轉變「主流」的趨勢，和解嚴後開放的言論市場彼此相互增強，舖陳了九〇年代初的台灣社會基調。在此同時期，西方共產世界的瓦解，似乎也宣告了一切趨向「人性化」的「後現代」已經來臨，不論在政治、經濟、文化各方面，面對人性，確認人性，肯定人性，似乎才是可長可久，「壓抑個別，成就中心」這種泯滅人性以完成意識形態之頑強堅持的時代已經過去。「去中央」*已成為時代的潮流，建構「邊陲意識」才是新時代的洞察與適存者。

台灣「邊陲議題」的盛行，與西方「後現代」論述的似乎被現實驗證，這兩者都提供了高雄藝術界形成其「邊陲意識」的大環境趨力，兩者皆成為大環境的背景基底，它們和藝術並無直接關係，然而新時代的氛圍與氣息確實感染了高雄的一些精英藝術家，鼓動他們在這充滿生命力的新時代氣息裡，形塑並建構「邊陲意識」的多重舞台。

九〇年代初的高雄，固然基於台灣島內外各種遽變的衝擊，而有形成「邊陲意識」的外圍氣氛，不過，更直接和切身的市場經濟因素，亦使高雄藝術家之「邊陲意識」建構更為積極。隨著政治解嚴，台灣的金融經濟隨之鬆綁解套，各種金融投資工具與管道開放，更間接促成九〇年代台灣藝術市場的蓬勃榮景。隨著藝術市場日趨成熟，市場的操作模式也開始顯現出較為明顯的脈絡。就藝術品做為一種市場操作的資財而言，藝術品的風格定位無疑是市場操作行為中及其重要的一環。由於藝術品往往在風格定位明確後才容易決定後續的市場操作方式，在這樣的藝術市場操作機制下，高雄的藝術家為了使其在地風格在藝術市場中得到認同，於是紛紛提出「邊陲意識」的論述，做為在地風格的詮釋佐證。這應也是促成九〇年代初，高雄藝術界「邊陲意識」高張的重要原因。

縱括前面所述，九〇年代初高雄地區藝術家標榜「邊陲意識」，台灣戒嚴初解的時代氛圍，固然扮演了最主要的背景因素，隨著解嚴而來的藝術市場高潮，更在現實上直接促成高雄藝術家建構其「邊陲意識」；至於同時期歐洲共產世界崩解後，「後現代」*論述的現實驗證，則加強其建構「邊陲意識」的信心。

九〇年代的高雄藝術
啓蒙者，藝術生態

就整個台灣藝術界而言，台北可說是唯一的中心，台北和台灣其它地區其實都存在著「主客差異」的現實。九〇年代高雄藝術家奮起建構其「邊陲意識」，其中「啓蒙者」與「基本條件具備」兩種其它地區較難齊備的因素，確實發揮了最大作用。

所謂的「啓蒙者」，一般皆以文字或語言「啓蒙」其各式群眾，因而「啓蒙者」大都必須善於寫作或者演說。就藝術的領域而言，「啓蒙者」以「藝評家」居多。九〇年代的高雄藝術界，或許因著陳水財、倪再沁與筆者等所謂「高雄三支筆」的戮力經營，多少充當了「啓蒙者」的角色，至少使高雄藝術界的「邊陲意識」具備基本的雛形樣貌。「高雄三支筆」三個人的性情與文風殊異，卻能共同結構為較完整的體系，使「邊陲意識」具有較明確的文本。

一九四六年出生的陳水財文字使用相當準確精

「後現代」的影響*

儘管「台灣是否真的已進入後現代」，或根本還停留在西方定義下的「前現代」，都還大有爭議，不過，「後現代」三個字對台灣的影響，卻不容置疑。對善於或習於挪用、假借他者，以為充滿不確定性的自身「正名」或取得合理性，甚或創造市場效益的台灣人而言，這早已不是陌生的行為邏輯。「後現代」一詞從知識界流行到泛文化圈，在台灣這塊小小的土地上形成近乎「不辯自明」的姿態，就像成功的廣告打動人心，「後現代」儼然是極為成功的知識商品，其對文化領域的影響隨處可見。（編）

陳水財 人頭 1994 綜合媒材 100×80.5cm

錬，確實爲高雄在地藝術家的創作風格做了非常貼切的詮釋，因爲充份掌
握且發揮了文字的可能性，陳水財描述高雄藝術家作品的評述文章，通常
都有極爲豐富的舖陳，使視覺藝術作品的文字轉譯和作品本身能夠相互輝
映乃至彼此增強，尤其是其較溫厚而節奏圓熟的文風，確實有其時代的代
表性。

一九五五年生的倪再沁，則具美術史學專業素養與濃烈的批判性格，加上
其強旺的活動力，雖然眞正在高雄只有不到十年時間，卻鼓動了高雄藝術
界大大小小的風潮事件。倪再沁雖然出身台北，在高雄期間卻積極鼓吹
「高雄意識」，除了透過他「重手快筆」努力寫作外，亦極爲擅長整合在地
資源，使高雄的在地藝術生態結構，滲透出不少「高雄意識」。總括在九
○年代前期，倪再沁在高雄藝術界「邊陲意識」的鼓動和落實上，確實有
著極大的貢獻。

<div style="text-align:right">

倪再沁
風景 I
1992 水墨
57 × 75.5cm

</div>

一九五七年生的筆者則長於謀略設計，並且因為魔羯座的天性，較能把理念落實完成。九○年代，高雄藝術家在「邊陲意識」的著眼下出發的「高雄黑畫」、「台灣土雞競選專案」、「台灣計畫」、「現代畫學會會訊」等，多半由筆者策畫經營。在十年的經營下，筆者亦逐漸轉為將「邊陲意識」由思考概念內化而為信仰的藝術家。九○年代中期之後，陳水財逐漸淡出，倪再沁離開高雄，筆者是少數持續努力建構「邊陲意識」者。

李俊賢 飛蛇在天潛龍勿用 1989 綜合媒材 130×89cm

李俊賢 柴山風光Ⅱ 1992 壓克力 137×116cm

所謂「孤掌難鳴」、「時勢造英雄」或「千里馬需要伯樂」，優秀的藝術家畢竟需要適當的舞台以一展所長，高瞻遠矚的啓蒙者亦需適當的環境以切入其角色。九〇年代的高雄，或許由於環繞創作周邊的各種機制略備雛形，具有「邊陲意識」的藝術家遂得以大顯身手而盡情揮灑。

九〇年代開始，高雄在短短數年間便建構了做爲藝術生態系統的基本結構。自一九八七年洪根深趁解嚴之便創辦「現代畫學會」*開始，接著有「積禪」、「串門」、「炎黃」、「阿普」、「杜象」、「帝門」畫廊開辦，「高雄美術館」開館，「炎黃藝術」、「南方藝術」相繼發行等，而「民眾日報」、「台灣時報」等媒體亦積極支持，再加上諸多優秀人才投入，九〇年代初的數年間，高雄可說具備了一個成熟藝術生態應有的結構要件。由於條件具備，「邊陲意識」的理念得以藉由各項藝術媒體得到伸張，「在地風格」得以透過畫廊展演推廣，集高雄青壯藝術家精英於一堂的「現代畫學會」則擔任協調整合功能。在這個略顯粗糙卻生猛草莽的藝術生態系統，「邊陲意識」在其中盡情地反覆激盪辯證並逐漸成熟完整。

當時的高雄藝壇，因爲諸如洪根深、張詠雪、鄭德慶……等人建構了基本的藝術生態系統，舖陳了「邊陲意識」蘊釀發展的舞台，「高雄三支隻」又充份展現其「邊陲意識」，滲透其「邊陲理念」，這一切使得高雄似乎在台北之外另啓一片天空，別有一番滋味，同時也使高雄成爲少數自成一格，得以和台北藝壇對話辯證的藝術體系。

高雄藝術家的「邊陲意識」
在地風格之確認肯定，台灣藝術應有更多元風格，
多元的台灣藝術風格相互對照辯證將促成更成熟的台灣風格

高雄一些精英藝術家在九〇年代初期努力建構的「邊陲意識」，其最起始的根本作爲應爲「在地風格」之確認與肯定，而所謂高雄在地風格或許可以一九九一年「高雄黑畫」所涵括的藝術家及其創作風格作爲代表。

現代畫學會會訊書影*

成立於一九八七年的現代畫學會及其刊物《現代畫學會會訊》，一度扮演凝聚高雄藝術精英共塑「邊陲意識」的重要角色。

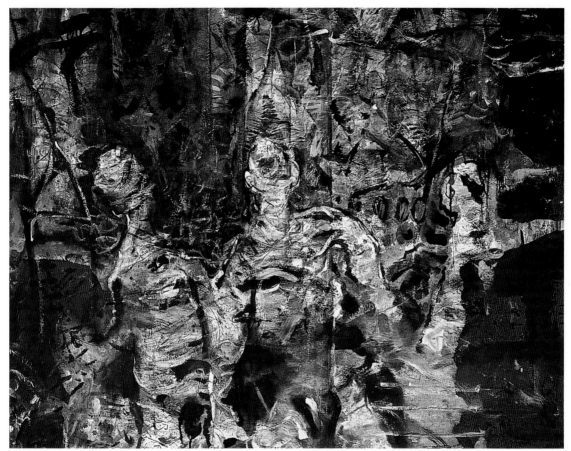

洪根深
三個人
1989 綜合媒材
145×112cm

當年「高雄黑畫」所涵括的藝術家如洪根深、陳水財、倪再沁、吳梅嵩、陳隆興、王武森、陳茂田及筆者等人的創作風格，均不約而同地表現出一種「感覺與心理上的黑」。依照筆者的觀點，這種表現了「感覺與心理上的黑」的「黑畫」，或許才是眞正眞誠關照土地、眞誠面對自我之後，在創作上所表現的風格。這種「土地裡長出來的風格」，可說是藝術家對在地的自然、人文背景有所深刻體受與關照後的自然產物，這種「粗重、濃濁、渾沌、粘熱」的風格，和同時間台灣現代藝術的普遍風格可說大有不

陳隆興 三座核能電廠的夢 油畫 1987 130×97cm

同，尤其對應當時台北精緻流行品味的藝術風格，更是大異其趣。當時，高雄的藝術家常戲稱「台北風格」不外就是「茶藝館風格」和「Giorgio Armani風格」，意思是：台北風格裡存有許多漂浮不著地的「虛無」，或是外來移植成分。不過儘管高雄藝術家或有如此的體認，但由於身處「邊陲」，面對當時的藝術媒體、市場勝擅的台北風格，確實頗有「形式比人強」的諸多無奈。

「高雄黑畫」發表於九○年代初，可說高雄藝術家在面對解嚴後台灣藝壇新局面的一種自我確認和肯定，「高雄黑畫」也可說是高雄藝術家邊陲意識較具體成形的開始。在「高雄黑畫」發表前，一些高雄的精英藝術家在創作上都已表現出濃重的在地風格，只是以往高雄的藝術家大都只是「揮灑著無邊熱情，唱自己的歌」，較沒有自邊陲與中央辯證的角度出發，詮釋認證自我在地風格的想法。當「高雄黑畫」在高雄民眾日報發表時，並未在高雄藝術界引起很大的效應，有些被「高雄黑畫」涵括的藝術家，並不認為他們的創作是「黑畫」，儘管場面有些尷尬，「高雄黑畫」仍是追索九○年代初高雄藝術家「邊陲意識」最具體的線索。

「高雄黑畫」發表以後，高雄藝術家似乎沒有更進一步的論述建構，「邊陲意識」基本上只存在於一些精英藝術家的零星文章，乃至於口頭上的談論，總括這些比較隨機零散的「邊陲意識」言

說文字，大約可總結出「台北不能完全代表台灣」、「台灣藝術應有更多元風格」、「多元的台灣藝術風格相互對照辯證將促成更成熟的台灣風格」等概念。對一些高雄藝術家而言，現存的台灣藝術基本上都屬外來的形式風格，而任何外來藝術風格形式都需要和台灣在地環境辯證，缺乏在地觀照的風格形式是漂浮無根的，就像高級精品店專櫃裡的精緻舶來品，一但走出有空調的櫃子，就經不起台灣潮濕炎熱的天氣和空氣污染。而所謂的在地辯證觀照，應該是一種全方位的辯證關照，含括自然人文的各種歷史與當下現象，基於如此的觀點，他們認為一般台北藝術所觀照辯證的，或許只是一些媒體資訊現象，這些媒體資訊現象是台灣環境土地現象外衍異化的結果，他們或許有關於台灣，卻絕非真實的或全部的台灣，因此「台北不能完全代表台灣」。

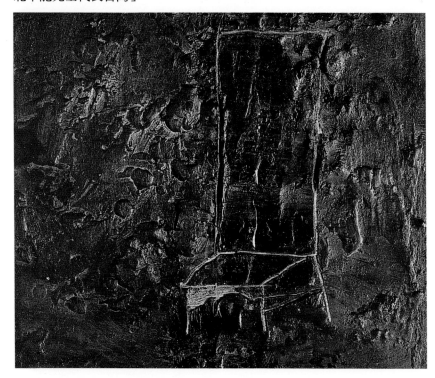

吳梅嵩
高背椅（1）
1993 油畫
30×30cm

木殘
城市紀事之二
1993 綜合媒材
81 × 58cm

木殘
一位偉大詩人的回憶
1993 綜合媒材
65 × 52cm

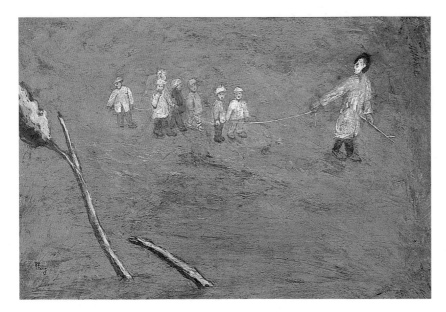

王武森
跟我走
1988 水彩
74×54cm

依照高雄藝術家的看法，自台灣解嚴之後，台灣已呈現了多元多樣的風貌，理應對應出更多元多樣的藝術風格，而非僅有九〇年代初台灣藝術媒體與市場所突顯的局部風格。而所謂台灣風格的明確與成熟，除了積極引進外來風格之外，台灣本地的在地藝術風格概念應更加多元多樣，且彼此互動辯證，才是形成明確成熟之台灣藝術風格的最大根本基礎；而為了追求更成熟的台灣風格，台灣必須發展並肯定更多元的藝術風格，尤其是主流中央之台北以外的邊陲風格。

高雄的藝術家除了在概念層面經營「邊陲意識」，亦須透過其他實際作為來表達其「邊陲意識」。因此在九〇年代初期，高雄藝術界常有諸如「高雄當代浮世繪」、「台灣計劃」、「鐵器時代」、「高雄當代藝術展2」、「插花仔展」、「台灣土雞競選專案」等展覽，也有標榜龐克與無厘頭風格的「高雄現代畫學會會訊」出版，除作為「邊陲意識」的印證與實踐，也有其更加凝聚並具體化「邊陲意識」的目的和意義。

高雄藝術邊陲意識建構之意義

通常建構「邊陲意識」一定都內涵「反客爲主」的企圖，沒有「反客爲主」的企圖，「邊陲意識」將完全喪失實踐的驅力，亦將扭曲「邊陲意識」應有的結構內容。所謂「雖千萬人吾往矣」，現實上存在「中央」和「邊陲」的差別，「邊陲」隨時體受尷尬的「邊陲感受」，追求平等本是公理正義更應該是「義無反顧」的。

「反客爲主」除了做爲「邊陲意識」回歸慾望層面的實證外，「反客爲主」事實上更是「邊陲意識」思辯系統持續更新活化的最大動力根源。

九○年代中高雄「邊陲意識」的建構，因創作周邊條件頗爲齊備，鼓舞了高雄藝術家「反客爲主」的膽識和勇氣，並因而衍伸出內涵「主體自覺」的概念風格，當年除了較爲藝術專業方面的思索外，曾有一段時間，高雄藝術家曾刻意將平日生活上「上台北」之類的用語，改爲「下台北」的說法，雖不無自我調侃之意，也可稍見當時高雄「邊陲意識」的氛圍。

若以一九八七年台灣解嚴，高雄市現代畫學會成立做爲高雄「邊陲意識」建構的起點，至今約十四年時間。從一九八七至一九九五年逐漸向上揚昇，在那段新時代新社會來臨，一切迎向光明的積極年代，高雄藝術家創造了頗多的「業績」，所謂的「邊陲意識」亦在不斷的展演對話、抗爭、檢驗中逐漸明朗而具體。

一九九五年是高雄藝術界的關鍵年，當年十月，一度聚合大了部份高雄青壯輩藝術精英的「南方藝術」，發生財務上的變故，高雄藝術家寄予重任並期待做爲「邊陲意識」發揚的「南方藝術」，自此一蹶不振且人氣渙散，似乎，高雄藝術家最後也是最大的寄望終究歸於失敗。

而自一九九五年開始，高雄外在社會經濟狀況亦直落谷底，做爲藝術家展

演舞台的現代畫廊從一九九五年起陸續結束營業。外在大環境的支持趨於薄弱，藝術家自身人氣渙散，所謂的「邊陲意識」，彷彿顯得不著邊際也不切實際。除了少數特別頑強的藝術家，在一九九五年後，「邊陲意識」、「高雄意識」似乎逐漸成為「純意識」而缺乏具體的作為。

九〇年代初期，高雄藝術家建構其「邊陲意識」確實有「反客為主」，在台北之外自成體系自成一格的壯志。如今在二〇〇〇年代回看當年高雄藝術家的熱烈投入，不免有功敗垂成、壯志未酬之憾。然而高雄藝術家在「邊陲意識」的前提下，觀照並自發自覺的體察周圍環境後，紛紛轉化或反映為藝術風格，或刻意建構「高雄風格」的意義系統，確實是在台灣藝術界全面「台北化」、「從台北看天下」的情勢下，少數可突圍提出「另類觀點」，並據以在適當條件下和「台北風格」對話辯證的實踐者。

結語——Glocal

二十世紀末曾有所謂glocal 概念，意指global 和local，在全球化國際化的同時更需要密接「在地化」。所謂的「地球村」絕非世界大同小異，全球統一規格的粗暴情景，在技術層面趨向全球化的同時，內涵的在地化與個別化更是「地球村」的最高願景。九〇年代初期，高雄藝術家開始思索建構「邊陲意識」，其著眼或許是以台灣為主。因為對高雄藝術家而言，其切身的「邊陲感受」源自和台北的差別。然若自更開闊的角度審思，並從全球的觀點來看，高雄藝術家在九〇年代的「邊陲意識」建構，雖然微音裊裊，亦必具有一定的意義價值。

「邊陲意識」之形成，事實上都受迫於各種宿命的無奈，所謂「世界大同」，只不過是哲人的理想幻景，只要人類慾望存在，必然會有「中央」、「邊陲」的區別，不同形式的「邊陲意識」必將永續生成，就像九〇年代的高雄藝術家一樣。

作者簡歷

梅丁衍 1954
生於台北

1985 美國紐約 Pratt Institute 藝術研究所(Fine Art)碩士
1977 中國文化大學美術系畢

個展 1995—
2001 誠品畫廊，台北
2000 伊通公園，台北
1997 MOMA Gallery，福岡／日本
1996 臻品藝術中心，台中

主要聯展 1995—
2001
- 「從反聖像到新聖像」，誠品畫廊，台北
- 「形簡意繁・方與圓展」，紐約文化中心，國立台灣美術館
- 「兩岸三地現代版畫展」，中國西安美術學院
- 「擴展與延伸—上海版畫邀請展」，爾冬強版畫藝術中心
- 「十青版畫聯展」，梵藝術中心，台南
2000 「第五屆里昂雙年展」，里昂／法國
1999 「美麗島二十週年紀念展」，樺山藝文中心，台北
1998
- 「台北雙年展」，台北市立美術館
- 「台灣現代藝術展」，Artium Museum，福岡
- 「二二八紀念美展」，台北市立美術館
- 「夜燄圖」，國立台灣美術館，台中
1997 「界域一九九七」，竹圍工作室，台北
1996 「台北雙年展」，台北市立美術館
1995
- 「第六屆造型藝術展」，司圖嘉美術館，德國
- 「台灣美術新風貌」，澳洲／雪梨當代美術館，台北市立美術館

論文發表
2001.12 〈從「抗戰木刻」到「反共木刻」—試廓美術與政治相糾結的一頁版畫〉，國際版畫及素描學術研討會
2001.11 〈台灣當代藝術中的「現代性」意義〉，刊印於《流變與幻形》，世安文教基金會出版
2001.5 〈杜米埃寫實主義在台灣側寫〉，《藝術家》
2001 〈戰後初期台灣「新現實主義」美術之孕育及流產—以李石樵為例〉，《現代藝術》88期

著作
1999.5 《台灣美術評論全集・何鐵華卷》，藝術家出版社發行

孫立銓 1963
生於台灣台北

孫立銓(筆名行者／卒子)

學經歷
現職 國立台南藝術學院國際藝術交流研究中心，專任研究助理(等同於專任講師)

2001
- 中華民國視覺藝術協會，常務理事
- 「第三屆帝門藝評徵文獎」諮詢委員、初審評審委員
- 「2001高雄國際貨櫃藝術節」諮詢委員
2000
- 「第二屆帝門藝術評論徵文獎」初審評審委員
- 中華民國藝評人協會創始會員、理事
1996-2000
- 帝門藝術教育基金會研發企劃組組長
- 國立聯合工商專校共同科藝術概論兼任講師
1999 中華民國視覺藝術協會創始會員
1996-97
- 陶藝季刊特約撰述
- 山藝術雜誌特約撰述
- 自立早報藝術市集專欄
1995-96 自立晚報藝文記者
1995 「帝門藝術教育基金會第一屆藝評獎」初審評審委員
1994-95 自立早報副刊編輯，投入美術論述創作行列
1990-93 美國 Syracuse University 藝術史碩士，主修現代美術史
1989-90 藝術貴族雜誌社編採、執行編輯
1985 中國文化大學美術系西畫組畢業
1985.5 台北市立社教館「解凍吧！拜託！拜託！」聯展
1985.1 南畫廊「劇烈再造」聯展
1983 加入「台北畫派」
1982 「笨鳥藝術群」創始會員

主要策展經歷／活動執行 1995—
2001
- 「外掛模組計畫，Plug-In Project」與鄭淑麗合作，計畫包含研討會、網路展、貨櫃改裝，國立台南藝術學院、文健會藝術村籌備處、高雄市立美術館、宏碁數位藝術中心、台積電文教基金會
- 「產業、文化、藝術——產、官、學合作下的社區總體營造」研討會，國立台南藝術學院主辦，教育部、文建會指導

- 「TAIWAN ARTS 2001」義大利米蘭交流活動展，參與規劃、執行，國立台南藝術學院、義大利國立米蘭藝術學院
- 「二十ｅ世紀女性創作文化系列座談會」四場，規劃與執行，高雄市立美術館、輔仁大學比較文學研究所、國立台南藝術學院

2000
- 「2000珊瑚潭藝術季」跨界藝談論文集主編
- 「台南──魁北克‧國際藝術交流」活動，包括展覽規劃、表演藝術工作坊教學、六場演講，國立台南藝術學院、加拿大駐臺辦事處、加拿大魁北克當代藝術中心
- 「發光的城市──電子章魚與影像水母」科技藝術展，展覽規劃、監督及展場施工，台北縣文化局、帝門藝術教育基金會

1999
- 「Lars Koepsel『來』環境藝術」，帝門藝術教育基金會
- 「淫色生香──翁基峰個展」，帝門藝術教育基金會

1998 「藝術再塑‧文化出航──1998台灣省美術季」，台灣省立台南社會教育館

1997
- 「河流──新亞洲藝術‧台北對話」，展覽規劃及學術講座企劃，台北縣立文化中心
- 「表層與光箭：光的介入與切割──巫金龍個展」，帝門藝術教育基金會
- 「悠悠歲月──涂英明個展」，帝門藝術教育基金會
- 「反攻大陸行動──預言篇‧行動篇──姚瑞中個展」，帝門藝術教育基金會

1996 「生之旅程──蕭勤個展」，帝門藝術教育基金會

藝評計畫
2000 「2000視覺藝評寫作營」，參與規劃執行，帝門藝術教育基金會
1999
- 「第一屆帝門藝術評論徵文獎」，參與規劃執行，帝門藝術教育基金會
- 「台灣藝評研究1997-1998」，參與規劃執行，李長俊教授負責任研究，帝門藝術教育基金會
1998 「1998視覺藝評寫作營」，參與規劃執行，帝門藝術教育基金會
1997 「跨界域的討論與整合──1997台北香港藝評會議」，參與規劃，並與香港國際演藝評論家協會聯繫

藝術研究論文
1999 〈談二十世紀藝術的「再生」意涵〉，發表於《藝術再塑‧文化出航──1998台灣省美術季》現代藝術教學資料手冊
1993
- "The Mannequin of De Chirico"〈奇里柯的人體模型〉
- 碩士畢業論文：The Examination of the Resting Lady of Mei-Shu Lee《重檢李梅樹「休憩少女」》

藝術評論 1995──
1999
- 〈「樹」的凝聚與輻射〉，《Lars Koepsel「來」環境藝術》，帝門藝術教育基金會
- 〈想飛的藝術家〉，《藝術家》第292期
- 〈空間轉換與視覺思辨的實驗場域〉，《藝術再塑‧文化出航──1998台灣省美術季》，台灣省文化處
- 〈「精神原鄉」與「靈視世界」──檢視林金標的「先驗開示」與「藝術家自我」〉，《藝術家》第290期
- 〈「複次」美學下的「象徵」與「真實」〉，第291期《藝術家》

1998
- 〈中心消解與意義互換──閱讀曾清揚繪畫的「武士、野牛、馬」劇場〉，《曾清揚個展──武士、野牛、馬》，帝門藝術教育基金會
- 〈市場導向？美術史觀的提問？臻品海外華人當代藝術展的省思〉，《Cans藝術新聞》第13期
- 〈「廣告城」藝術乎？廣告乎？〉，《中時晚報》8.02
- 〈生活為經、情感為緯，吳松明、侯玉書版畫展〉，《中時晚報》8.16

1997
- 〈從「表式」性抽象，初探薛保瑕作品的「象徵」與「圖式」〉，《薛保瑕作品集1993-1997》臻品藝術中心
- 〈「堅持與持續」，一個經營當代藝術的兩難〉，《堅持與延續：當代藝術蒐藏展》，臻品藝術中心
- 〈「光束」與「表層」──談巫金龍對藝術媒材疆界的重新定義〉，《巫金龍：表層與光箭──光的介入與切割》，帝門藝術教育基金會
- 〈造型與色彩的均衡──初探宮重文陶創作的世界〉，《陶藝季刊》第15期

謝東山 1946
生於台灣彰化

1996
- 〈傑出新銳——廖瑞章〉,《陶藝季刊》第10期
- 〈「土的詮釋」——台灣陶藝展美國行前座談會〉主持與整理,《陶藝季刊》第11期
- 〈新攝影八人展〉,《自立早報》5.07
- 〈發現台灣美術的新力量〉,《自立早報》7.30
- 〈展覽能量的呈現與檢視——對北美館雙年展「台灣美藝術主體性」的幾點看法〉,《炎黃藝術》第80期
- 〈初探連建興對「人類存在」意義的質疑〉,《藝術家》第256期
- 〈張冠李戴？世說新語？——梅丁衍的繪畫考古學〉,《自立早報》10.22
- 〈美術創作中的「台灣版圖」——談台灣的政治性藝術〉,《炎黃藝術》第82期

1995
- 〈木殘補綴流金歲月〉、〈藝術放洋鍍金,回國才有身價？〉、〈推動現代藝術,畫廊有盲點〉〈國寶放洋,引發古畫市場的故宮效應〉間續刊載於1995-1996年《自立早報藝術市集》
- 〈南方性格與台灣關懷〉,《誠品閱讀》第24期

研究出版
- 《初探台灣寫實繪畫風格之演變》(進行中)

學歷
1994	美國德州理工大學藝術評論學博士
1991	美國愛荷華大學西洋藝術史碩士
1975	中國文化大學藝術研究所碩士
1970	國立台灣師範大學美術系畢業

經歷
1995-98	國立彰化師範大學美術系副教授
1995	國立台南藝術學院籌備處教務組顧問
1984-85	台北市立美術館展覽組編輯
1987-88	藝術家雜誌採訪編輯

現職
1998.2- 國立台南藝術學院藝術史與藝術評論研究所副教授

專攻
藝術批評學
現代藝術批評史
台灣美術史
西洋現代美術史

著作：專書
1996 《殖民與獨立之間：世紀末的台灣美術》,台北市立美術館,5月。
1995 《當代藝術批評的疆界》,帝門藝術教育基金會,7月。

其他相關論文另三十餘篇。

王嘉驥 1961
生於台灣基隆

學資經歷

2001.11.19- 帝門藝術教育基金會執行長

2001 國家文藝基金會第五屆「國家文藝獎」美術類評審委員；李仲生基金會第七屆現代繪畫獎評審委員；高雄市立美術館「創作論壇」評審委員；台北市文化局藝文補助美術類審查委員；中華民國第十屆國際版畫及素描雙年展之「素描類」初審委員；國立台灣美術館第七屆典藏委員

2000 國家文藝基金會美術類補助案評審委員；邱再興文教基金會「鳳甲美術館」申請展評審委員；「第二屆帝門藝評徵文獎—藝術書寫類」決審委員；高雄市立美術館創作論壇評審；第二十七屆台北獎美術類評審；台北市立美術館第九任審議委員；台北誠品書店「誠品講堂」主講「中西藝術的世紀交會」(共十二講)

2000.2-2001.6 國立台北藝術大學(原關渡國立藝術學院)美術系兼任講師

1999 國家文藝基金會「八十九年獎助文化藝術行政人才出國進修」(第一屆)申請案評審委員；第三屆國家文藝基金會文藝獎美術類提名委員；台北市立美術館第八任審議委員

1997- 國立台北師範學院藝術與藝術教育系(原美勞教育學系)兼任講師

1997-1999 台灣省立美術館第五屆典藏委員

1991.9-1999.1 輔仁大學英文系兼任講師

1996-1997 台灣大學藝術史研究所「余承堯先生研究計畫」補助研究

1995.8 帝門藝術教育基金會「第一屆藝術評論獎」得獎人

1988.8-1991.5 美國柏克萊加州大學(University of California at Berkeley)亞洲研究所(Asian Studies)碩士學位

1984.9-1986.6 中國文化大學藝術研究所(美術史組)碩士學位

1980.9-1984.6 輔仁大學英國語文學系學士學位

策展經歷

2001.11.11-2002.2.24 台北當代藝術館「再現童年」策劃展策劃人

2001.9.7-2001.10.19 紐約中華新聞文化中心「台北畫廊」「從反聖像到新聖像」策劃展策劃人

2001.5.26-2001.6.17 台北誠品畫廊「從反聖像到新聖像」策劃展策劃人

1999.5.1-1999.5.30 台北誠品畫廊「家園：誠品畫廊十週年策劃展」策劃人

1998.10.9-1998.12.26 帝門藝術教育基金會「在傳統邊緣：拓展當代水墨藝術的視界」策劃人

藝術研究論文 1995—

- 〈常玉——二十世紀中國現代主義藝術的先鋒〉(論文，計三萬餘字)，收錄於《常玉的模特兒——女人與貓》(台北：大未來畫廊；2001年)，頁30-45

- 〈從反聖像到新聖像〉，專論圖錄(台北：誠品畫廊，2001)；亦見於《典藏今藝術》第105期(5/2001)，頁114-119

- 〈中西藝術史中的「工作室」現象〉，收錄於《空間重塑‧新契機》，黃茜芳主編，藝術99專輯5(台北：文建會藝術村籌備處，2000)，頁56-61

- 〈陳蔭羆其人與其藝術初探〉，《陳蔭羆(George Chann，1913-1995)》(台北：大未來畫廊，2000年2月)，頁8-14(中文稿)；頁15-25(英文稿)

- 〈二十世紀台灣藝術中的傳統及其運用〉，《複數元的視野：台灣當代美術1998-1999》，陸蓉之策劃(高雄：山藝術文教基金會，1999)，頁78-82;頁83-88(英文翻譯)

- 〈在山水畫與風景畫之間：林風眠藝術初探〉，《林風眠百年紀念專集》(台北：大未來畫廊，1999年8月)，頁3-9

- 〈家園：誠品畫廊十週年策劃展〉，專論圖錄(台北：誠品畫廊，一九九九年)

- 〈中國繪畫中的人物再現〉，《藝術家》288期(1999年5月)，頁372-393

- 〈在傳統邊緣——拓展當代水墨藝術的視界〉，《在傳統邊緣——拓展當代水墨藝術的視界》(台北：帝門藝術教育基金會，1998)，頁6-9；頁10-12(英文摘譯)

- 〈衝突的美學：關於趙春翔繪畫的幾點觀察〉，收錄於林木與謝恩編輯，《閱讀趙春翔》(杭州：中國美術學院出版社，1999)，頁18-23

- 〈朱沅芷與中國〉，《朱沅芷》(台北：大未來畫廊，1998)，頁3-8；頁9-15(英文翻譯)

- 〈台灣當代藝術中「本土」論述的省思〉，「鄉土文學論戰二十週年回顧討論會」論文(文建會、中國時報、春風文教基金會主辦)，10/1997

- 〈「險關要塞」山水的創立者：從余承堯的「素人」背景及其軍旅訓練詮釋其畫作之內涵〉，國立台灣大學藝術史研究所「余承堯先生研究計劃」成果報告，1996-97

藝術評論

由於作者評論作品極多不及備載,此處僅刊印其最近一年之作品。

2001.10 〈蒼莽無言──為李茂成2001年《面壁》個展
而寫〉,《面壁:李茂成作品集》(基隆:基隆市立文
化中心,2001),頁6-8

2001.8 〈既是念頭也是自然──記李艾晨二○○一年
《漾映圖想》個嶄新作〉,《李艾晨:漾映圖想》展覽
圖錄(台北:誠品畫廊,2001),頁4-5

2001.5 〈不斷線的美感──談林季鋒的繪畫脈絡〉,
《林季鋒畫集》(台北:敦煌藝術中心,2001),頁8-10

2001.5 〈變情記──評黃致陽的「戀人絮語」系列〉,
《典藏今藝術》第104期(5/2001),頁96-97

2001.5 〈冷靜的爆發力──北美館「靜觀其變─英
國現代雕塑展」巡禮〉,《典藏今藝術》第104期
(5/2001),頁96-97

2001.4 〈反逆與反對的藝術──尋找解讀李仲生畫作
之鑰〉,《典藏今藝術》第103期(4/2001),頁56-57

2001.4 〈反美學的年代〉,《藝術家》第311期(4/2001),
頁136

2001.4 〈何謂「策展」〉,《藝術家》第310期(3/2001),
頁224

2001.3 〈台灣的位置──奇觀、傳媒與當代藝術〉,
《典藏今藝術》第102期(3/2001),頁90-93

2001.2 〈台灣的位置──從策展現象的興起看台灣當
代藝術〉,《典藏今藝術》第101期(1/2001),頁126-
29

2001.1 〈台灣的位置──一九九○年台灣當代藝術的
狀態(二)〉,《典藏今藝術》第100期(1/2001),頁
160-63

2000.12 〈無法無天的條件──從遊戲平台的角度解
讀二○○○年台北雙年展〉,《典藏今藝術》第99期
(12/2000),頁154-57

2000.12 〈圓融圓滿之美──再談李真的雕塑風
格〉,《典藏今藝術》第99期(12/2000),頁122-27

2000.12 〈解讀廖繼春「那波里港」畫作的意義〉,《典
藏今藝術》第99期(12/2000),頁170-71;同文,亦見
於《台灣前輩畫家的藏寶圖(參)》(台北:尊彩藝
術中心,2000),頁40-41

2000.12 〈聖像的崩解──記蕭一二○○○年「一氣
化三千」個展〉,《一氣化三千──蕭一個展》(台
北:大未來畫廊,2000),頁3

2000.11 〈關於一個地區文化的再現──從台灣的官
方美術館談起〉,《誠品好讀》第5期(11/2000),頁
30-33

2000.11 〈台灣的位置──一九九○年代台灣當代
藝術的狀態(一)〉,《典藏今藝術》第98期
(11/2000),頁124-27

2000.10 〈台灣的位置──從產業基礎結構看台灣
當代藝術的展望〉,《典藏今藝術》第97期
(10/2000),頁76-81

2000.10 〈再論「共享異國情調」〉,《典藏今藝術》第
97期(10/2000),頁82-87

2000.10 〈游於古人與造物之間──記袁澍二○○○
年首次個展〉,袁澍《居山飲壑》展覽畫冊(台北:
袁澍個人出版,2000年10月),頁4-9

李俊賢 1957
生於台灣麻豆

學經歷
2000-2002 高雄市政府市政顧問
2001 文化大學藝術研究所學分班
1995-2001 高雄市立美術館典藏委員
1998-2001 高苑技術學院建築系副教授
2000 南華大學美學與藝術管理研究所學分班
1996-2000 台北市立美術館評議委員
1997-1999 國立台灣美術館諮詢委員,高雄市文化局
　　　籌備委員
1990-1998 高苑工專建築科講師
1995-1997 南方藝術雜誌藝術總監
1991-1993 高雄市現代畫學會理事長
1988 紐約市立大學藝術碩士
1984-1986 台灣省立鳳山高中教師
1979-1984 高雄市立前鎮國中教師
1979 台灣師範大學美術系學士

個展
1998 「從周處到甲爸」,高雄市立美術館,靜宜大學藝
　　術中心
1997 「台灣1997」,新濱碼頭畫廊,高雄
1995 「歷史與歷程」2,炎黃藝術館,高雄
1993 「歷史與歷程」,新生態藝術環境 / 台南,臻品畫
　　廊 / 台中
1990 「歷史巡航」,串門畫廊,高雄
1988 「M.F.A.」論文展,Eisner畫廊,紐約
1985 「神秘之行」,大立百貨公司,高雄
1984 「神秘之行」,南畫廊,台北

曾於台北・台中・高雄美術館,國立歷史博物館,各地
　文化中心,畫廊及巴黎、北京、紐約等地參與聯展
　多次。
作品為北美館・國美館・高美館・山美術館・靜宜大學
　藝術中心及私人收藏者所典藏。

策展經歷 1995—
2001 「土地辯證」,文建會委託
2000 「土地辯證」2,華山藝文特區,台北
1997
　●「500元的台灣美學」,高雄新濱碼頭畫廊
　●「陽光畫廊」,彩虹公園,高雄
1996 「1996台北雙年展」,台北市立美術館,台北市立
　　美術館委託

論述發表 1995—
2001〈土地感的形成與內涵〉,「土地辯證」策展論述
1998〈展覽之概念・策略・與技術〉,全球華人策展
　　人會議論文
1996
　●〈建立台灣藝術之主體性〉,台北雙年展」策展論
　　述
　●〈視覺思維〉,「台北雙年展」策展論述

媒體專欄
「人民美學檔案」,《南方藝術》,1994-1997
「文化短評」,《南方藝術》,1994-1997
「哈利的獨白」,《中國時報》,1994
「老虎與綿羊」,(四格漫畫),《民眾日報》,1991
「打狗亂彈」,《民眾日報》,1991
「黑色狂想集」(單格漫畫),《民眾日報》,1990-1991
「炎黃藝評」,《炎黃藝術》,1990-1991
「散居紐約的台灣女畫家」,《台灣時報》,1990
「從愛河到哈〔得遜河」,《民眾日報》,1989-1990
「打狗院」,《藝術界雜誌》,1985-1987
　其餘文章散見各媒體,《約二百篇》。

出版
2001
　●《土地辯證》,屏東文化局出版
　●《綻放後的風華》,屏東文化局出版,(VCD.60分
　　鐘)
1998《從周處到甲爸》,高雄市立美術館發行
1996《台灣美術的南方觀點》,台北市立美術館發行
1994《李俊賢作品集》,新生態藝術環境發行
1993《歷史與歷程》,李俊賢作品集,新生態藝術環境
　　發行

專案計劃
1992 「高雄縣林園鄉中芸國小校園規劃」,高雄縣政
　　府委託,計劃共同主持人
1994 南方藝術雜誌
1998 「台灣地區戶外藝術調查」,高雄市立美術館委託,
　　高雄市部分共同主持人
2000 「高雄藝術流域」,高雄市政府委託,計劃主持人
2001 「2001高雄國際貨櫃藝術節」,高雄市中正文化
　　中心委託

作品圖像

林朝英
行書
168 × 90cm

林 覺
柳岸雙鴨
水墨
62 × 35.2cm

石川欽一郎
台北總督府
約 1916 水彩
34 × 25cm
◇
石川與總督府，曾意味
某一個時代的開啟。

石川欽一郎
台北龍口町
水彩
34 × 25cm
◇
從石川的畫跡不難尋出
其對學生的影響力。

黃土水
蕃童
1918 石膏
第二屆帝展入選
◇
雕刻家以藝術表達「原
住民最具台灣特色」。

黃土水
甘露水
1919 大理石
第三回台展入選
等身大
◇
女性青春的誕生，有如
清盈的朝露。

陳植棋
台灣總督府
1924 油彩，木板
36.4 × 27.5cm
◇
這一幅總督府看來似乎
較為複雜與凝重。

郭雪湖
圓山附近
1928 絹，膠彩
91 × 182cm
◇
濃麗的膠彩相當適合仕
紳階層的生活圖景。

郭雪湖
南街殷賑(迪化街城隍廟
口)
1930 膠彩
182 × 91cm
◇
彼時迪化街的繁華鼎
盛，被捕捉描摹無遺。

陳澄波
台南新樓
1932 油畫
45 × 52.5cm
◇
新樓在安靜的空間中，
卻散放熾烈的氣息。

陳 進
含笑花
1933 絹，膠彩
第七屆台展作品
220 × 181cm
◇
女子受期待的矜持、教
養與優雅，如含笑花。

倪蔣懷
大屯山風景
1938 水彩
47 × 31cm
◇
雲淡風輕的山村風景。
可與「龍口町」參看。

呂鐵洲
南國十二景之一
(戎克船)
1941 絹，膠彩
51 × 63cm
◇
南國的生活情景。熱情
而不失恬靜。

陳澄波
懷古
1941 油畫
72.5 × 91cm
◇
懷古，既思幽情，也是深
沉的畫家心境。

呂鐵洲
南國十二景之一
(台北附近)
1941 絹，膠彩
51 × 63cm
◇
閑適素潔的農家田園也
是昔時人們的願景。

立石鐵臣
市場的飯店
◇
素樸之筆表繪了情味豐
饒的昔日台灣。

立石鐵臣
FORMOSA

立石鐵臣
村落, 商家

立石鐵臣
典型的台灣田園風景

李澤藩
玻璃工廠
1942 水彩
75.5 × 56cm
◇
看似平實的畫筆，透明
地繪寫殷實生活。

李石樵
市場口
1945 油畫
149 × 148cm
◇
繁華市場口，嗅出新時
代與時髦氣息的女性。

黃榮燦
蘭嶼
木版畫
◇
寫實堅毅的線條相當能
夠刻化那個特殊時代。

朱鳴岡
迫害
1948 木版畫

鹽月桃甫
少女讀書圖
1953 油畫
46.5 × 53cm
◇
在色彩或造型上都散發
著高山野性般的少女。

李仲生
作品140.
油畫
31.5 × 41cm
◇
抽象的自由與絕對精神
試圖顛覆傳統美學。

席德進
少年兄弟
1954 油畫
109.5 × 85cm
◇
細膩寫實的小人物，截
然不同於其雅逸山水。

廖繼春
船
1965 油畫
61 × 73cm
◇
抽象的造型，透過色彩
的運用創造奔放之感。

陳慧坤
九份水濂洞
1966 油畫
61 × 50cm
◇
以寫實之筆經營寧靜鮮
麗的九份山村。

李錫奇
本位5
1966 裝置
◇
在保守的六〇年代，這
是非常前衛的作品。

陳景容
在曠野裡
1971 油畫
193 × 130cm
◇
以高度寫實手法創造超
寫實的強烈心理空間。

張萬傳
裸女
1980 油畫
18 × 14cm
◇
浪漫色彩烘托渾實的肉
體感散發神秘魅力。

陳德旺
裸女與浴盆
1980 油畫
45.5 × 61cm
◇
朦朧幻夢的色彩裹藏著
深邃複雜的內心。

席德進
風景
1981 水彩
56.5 × 76cm
◇
閒雅寧靜的山村折射雍
容大度的心靈。

胡坤榮
牆
1986 壓克力, 畫布
200 × 380cm
◇
簡潔、乾淨、極致的抽象
語彙。

高重黎攝
「息壤Ｉ」
1986 裝置
◇
一個極欲衝出滯悶時代
的訊息。

陳隆興
三座核能電廠的夢
1987 油畫
130 × 97cm
◇
戲謔地表達靈魂的不安
與肉體的驚顫。

李銘盛
藝術哀悼第一部份
(吳瑪悧攝影)
1987 行動藝術
◇
以身體駕馭行動,直接
衝擊頑固的社會。

李銘盛
藝術哀悼第二部分
(陳孔顧攝影)
1987 行動藝術

李銘盛
藝術哀悼第四部分
(陳坤佑攝影)
1987 行動藝術

王武森
跟我走
1988 水彩
74 × 54cm
◇
如夢如真,彷彿是帶著
淡淡憂鬱的回憶。

楊柏林
天食
1988 綜合媒材
400 × 400 × 30cm
(最小限度)
◇
運用現成物表達直接而
強烈的觀念。

吳瑪悧
時間·空間 II
1988 廢報紙, 燈光
◇
現成物與觀念準確結合
作品無窮的延展力。

李俊賢
飛蛇在天潛龍勿用
1989 綜合媒材
130 × 89cm
◇
借用隱喻再作隱喻,爆
發生命底層的欲力。

洪根深
三個人
1989 綜合媒材
145 × 112cm
◇
糾結、纏繞、封鎖,三個
人、五個人或者更多。

楊茂林
MADE IN TAIWAN.肢
體記號篇
1990 綜合媒材
175 × 350
◇
台灣製造的肢體記號,
充滿政治印記的記號。

夏 陽
太子爺
1990 壓克力
183 × 112cm

夏 陽
武聖關公
1990 壓克力
183 × 153cm

黃進河
接引到西方
1990 油畫
165 × 210cm
◇
極樂!混沌冥想與現實
欲望的辯證如此詭譎。

李俊賢
柴山風光 II
1992 壓克力
137 × 116cm

倪再沁
風景 I
1992 水墨
57 × 75.5cm

連德誠
子曰
1992 綜合媒材
320 × 130cm
◇
子曰:食色性也。何不
等閒視之。

王俊傑
俠女
1992-1996 電腦修相彩
色照片
101 × 152cm

木 殘
一位偉大詩人的回憶
1993 綜合媒材
65 × 52cm
◇
抒情、純真以及帶著遙
遠距離的純粹性。

木　殘
城市紀事之二
1993 綜合媒材
81 × 58cm

充滿了暗影的城市，也
同時奏著迷人的韻律。

吳梅嵩
高背椅(1)
1993 油畫
30 × 30cm

物質性的高背椅同時嵌
鑲在記憶中與現實裡。

陳景容
金山古街
1993 油畫
194 × 130cm

傾斜的街道，傾斜的光
線，傾斜的人。

楊成愿
台灣近代建築
1993 油畫
162 × 130cm

重新拼貼台灣建築，重
新摸索可能的歷史記
憶。

林經寰
人民公舍與林經寰三年
約 1994

陳水財
人頭
1994 綜合媒材
100 × 80.5cm

邊陲工業社會或後現代
社會的台灣人寫真。

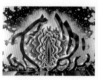

郭維國
新樂園
1994 油畫
260 × 400cm

正如我們所體味：充滿
燦爛與棘刺的新世界。

林惺嶽
芒果林
1995 油畫
116.7 × 91cm

歷史倒影——牧牛正在光
彩飽滿的夕陽下食草。

黃志陽
ZOON系列
1996 墨, 壓克力, 紙
340 × 120cm / 每屏

此系列藉裝置手法將水
墨作品立體化、空間化。

梅丁衍
哀敦砥悌(局部)
1996 裝置

何謂認同？——是「哀，
敦，砥，悌」的複雜。

陳景容
畫室的模特兒
1997 油畫 178 × 213cm
獲法國藝術家沙龍榮譽
獎

端坐西方廣場前的模特
兒，猶兀自凝思著。

郭振昌
聖台灣——泡泡糖
1997 綜合媒材
147 × 85 × 8cm

郭振昌
聖台灣——母與子
1997 綜合媒材
166 × 85 × 10cm

郭振昌
聖台灣——烙
1997 綜合媒材
140.5 × 85 × 9cm

郭振昌
聖台灣——現狀
1997 綜合媒材
146 × 84.5 × 7cm

吳天章
春宵夢 V
1997 綜合媒材
170 × 130cm

春宵一夢——是再造歷
史場景與人物重現！

蔡國強
不破不立——
引爆台灣省立美術館
1998
火藥彈，導火線，氫氣球
620 × 10m
歷時約 50 秒

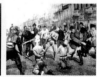

陳界仁
自殘圖
1996
黑白相紙/裱於鋁板
104 × 130cm

流變與幻形

陳界仁
連體魂
1998 黑白相紙／裱於
鋁板
225 × 300cm

蔡海如
無能之能
1998 現成物
◇
靜默的存在，能量也靜
默而無限。

洪東祿
春麗
1998-1999
電腦合成影像輸出
130.5 × 100.5cm

洪東祿
美少女戰士
1999
電腦合成影像輸出
130.5 × 100.5cm

洪東祿
綾波玲
1999
電腦合成影像輸出
130.5 × 100.5cm

洪東祿
林明美
1999
電腦合成影像輸出
130.5 × 100.5cm

林　鉅
棄身圖
1999 設色紙本
235 × 136cm

林　鉅
採藥圖
1999 設色紙本
180 × 130cm

林　鉅
地母圖
1999 設色紙本
229.7 × 135.5cm

梅丁衍
境外決戰 I
2001
電腦合成影像輸出
101.6 × 152.4cm

梅丁衍
境外決戰 III
2001
電腦合成影像輸出
101.6 × 152.4cm

梅丁衍
境外決戰 III
2001
電腦合成影像輸出
101.6 × 152.4cm

梅丁衍
境外決戰 IV
2001
電腦合成影像輸出
101.6 × 152.4cm

梅丁衍
台灣愛日本/日本愛台灣
2001
電腦合成影像輸出
159 × 113 × 5cm

梅丁衍
其介如石
2001
電腦合成影像輸出
133.4 × 113 × 5cm

姚瑞中
獸身供養 #1 3/3
2001 電腦合成影像輸
出／燈箱
116.5 × 166.5 × 5cm

姚瑞中
天堂變 II
2001
電腦合成影像輸出／
燈箱
290 × 286.5 × 30cm

姚瑞中
天堂變
2001
電腦合成影像輸出／
燈箱
290 × 286.5 × 30cm

國家圖書館出版品預行編目資料

流變與幻形／林小雲,王品驊主編

初版一刷 台北市:世安文教基金會出版；

台北縣新店市:木馬文化發行　2001〔民90〕

面； 公分 ．─(Art gallery)(台灣當代藝術穿越

九○年代；1)

ISBN 957─30510-1-X（平裝）

1. 藝術─台灣─論文,講詞等

907　　　　　　　　　　90018767